被壓迫者劇場

Augusto Boal ／ 著

賴淑雅 ／ 譯

中文版序

　　有關希臘戲劇的起源，資料文獻為數不多。因此，我們不得不去想像：我們被判處想像！

　　在古希臘——就像在其他任何地方一樣——人們在艱苦的集體勞動結束之後，總喜歡慶祝一番。為了使任何集體活動得以進行，紀律是必不可少的。蓋房子時，不可能是牆還沒起就刷牆；是先有地基，後有屋頂，絕沒有相反之事。

　　在建築中，紀律是必須的。完工之後，紀律解除。在上樑的慶祝活動中，勞動者們愉快地飲酒、歡歌起舞。人們暢所欲言，身心放鬆——沒有了清規戒律。紀律消失：因為使命完成了。

　　在希臘，收穫時節也是如此：農民頂遮烈日週復一週月復一月地耕種；最後迎來了葡萄的收穫和葡萄酒。人們自然是要醉飲一番，唱歌跳舞，以敬酒神。酒自然是少不了的：它是自由的開端。

　　與如今建築工人蓋好房子後一樣，希臘農民在收穫後的歡歌起舞是自發的，是發自內心的，是創造性的無序，然而可能是破壞性的。

　　必須把自由控制在一定範圍之內，必須劃出界限——然而上了枷鎖的自由是自由的嗎？貴族階級認為是自由的。假如勞動中是有紀律約束的，那之後的自由因其危險，是要受到監控的！不然，走到極端，是會破壞已建好的東西的。

　　必然的矛盾：自由的，身體就創造出舞蹈，自內而發的舞蹈；自由的，身體就在時空中婆娑起舞！後來舞蹈編導介入了，他設計動作、解釋姿勢、規定節奏、限定空間。詩人也來了，他寫出了詩句：思想不再自由，創造性的混亂不復存在，預定的秩序進入舞臺。

　　詩句和舞蹈設計是一種進步。但是自由終止了。開始了一種比酒神節上情感爆發更為莊嚴的東西，那就是讚美歌。這種讚歌是被束縛的喊聲，是帶有韻律和節奏的呼聲，是允許的定向爆發，是文明的野蠻，是計時計量的歡樂。以往的場面也就變成為：所有人同跳一種舞蹈，同唱一首宗教歌曲。

　　泰斯庇斯（Thespis）是一位多才多藝的人物：詩人、舞蹈編導、演員和醉酒者。①他寫詩，並且融入合唱中歌唱。他描繪動作，並在讚美遊行中在一種集體的和諧中表現這些

動作。他是一位順從的藝術家，一位順從自己的藝術家。

　　一天，偉大的梭倫（Solon）來看演出，他是執政官，是他廢除了德拉古法典——德拉古至今仍以他那「以牙還牙、以眼還眼」的殘酷而令人生畏。梭倫遠遠地看著，他是頒布了民主立法的執政官。其中就人的概念上講，我認為梭倫具有天才的直覺：他決定所有的人都被免除債務。大赦！一切歸零：誰也不欠誰的帳。好極了！所有的債務人都歡欣贊同！債權人們，卻不盡然！

　　梭倫免除了當時的債務，然而卻沒有廢除不合理的土地分配，大莊園引發了新的更大的債務。梭倫做什麼都不徹底：他沒有廢除賣淫，不過他是第一個為妓女建立妓女區域的人。希臘好多地方都變成了這種區域！

　　萬能的梭倫來看演出了！梭倫在池座裡：他是宙斯，來幫助我們！幸福與恐懼交織在一起！他會喜歡嗎？

　　梭倫拄在利比亞象牙拐杖上——他是跛子！——他坐在第一排。讚歌是宗教遊行式的，但是——當時如同今日——有為當權人士準備的位置，如在那神化廣場，在那裡，合唱者們帶著更大的宗教激情演出著。梭倫，作為執政官，在那裡有他的位子。

　　演出開始了，進展不錯。在詩句中，泰斯庇斯不能自制了。他有一種奇怪的感覺，他喊道：「你向我保證我會有一

段的！」

誰也沒保證。於是他跳出了合唱，而且……反駁。他感覺到了那種東西，那一段，於是他就開始講腦子裡冒出來的東西！像酒神節上的女祭司一般，他被控制住了。他大談城市、政治、人和法律！起初，那種像是無紀律演員的才智，那種像是不負責任的玩笑，變成了連貫的演講。危險。

驚奇！驚恐！恐懼！一個普普通通的合唱隊成員敢於反駁！而且還是當著執政官的面！如果他做了，那是可能的！沒有人想到這個……大家都還是順從著，齊聲說著……而自由是可能的！然而沒有人知道。

泰斯庇斯有力地反駁了，可怕！合唱隊唱詩，他就用散文反駁。合唱隊唱現行道德、宗教——而他卻用他自己的話隨心所欲地宣揚自己的思想。

真是隨心所欲呀！

困惑：那意味著什麼？在合唱中，大家都在齊聲合唱，共同舞蹈，這理所當然！哪怕你比泰斯庇斯還泰斯庇斯，一個人怎麼可能跳出嚴格的舞蹈設計，並且本應俯首稱是卻敢公然不從!

梭倫沈默不語，像是無所謂，裝做與己無關，耳朵不好，沒聽清楚，算了，但是……但是……演出結束後他到小室裡去看望演員，去表示祝賀——民眾的執政官，應該表現

得禮貌待人！

　　緩緩地，他問泰斯庇斯：「你當著這麼多人的面有意說謊就沒有愧色？合唱這麼動聽這麼和諧，說的都是真情實理。你來了並且說謊，真是厚顏！」

　　泰斯庇斯爭辯說他沒有說謊：他在說他的理。不知不覺中，泰斯庇斯首創了主角，第一個，孤身一人，他反叛，他在自主地思維和行動——沒有模仿，沒有模仿任何人！——他發現了自己，他開闢道路，展示可能的事物。他犯錯，但他接受結果——這總是存在的，而懲罰飛速而來！

　　泰斯庇斯面對面地看了看梭倫，桀驚地反駁說：「我不覺得羞恥，梭倫先生，因為我沒有說謊！您所看到的，不是事實：是一種遊戲！」

　　他用遊戲這詞來表示演出。實際上，他想說：戲劇，杜撰，可能，形象，或者是現實的表演，誰知道呀？

　　「即使如此，也是危險的！」梭倫駁斥道。「人民可能不理解你這種小遊戲，可能會受到影響的……不久之後，這遊戲、這謊言就可能污染我們的習俗……這樣不好。只有那合唱所唱的，在唱之前我們所讀到的文字記載的，才是好的。這種自由的創造是極其危險的！」

　　為了嚇住泰斯庇斯，他舉了一個殘酷懲罰的例子：「你看一看發生在普羅米修斯（Prometheus）身上的事情吧：他

是好人，但錯走一步，他把火種給了人類，這是危險的！火燃燒。普羅米修斯給人類做了壞榜樣：他展示那屬於眾神的東西可以由人類來使用。火是一種遊戲，但它是燃燒的：普羅米修斯最後被鎖在了岩石上，他的肝臟被老鷹啄食。為什麼？因為今天是火，明天又會是什麼？人類是貪利的，他們是要了還想要……。」

　　最後他帶著威脅的口吻說道：「你的下場也會如此：不在乎你所說的話語——重要的是你說可以說！你說可以講話。你向人民展示每一個人都可以用自己的頭腦思考，選擇自己的詞語！這不好！壞榜樣！我知道是可以的，但我不想別人知道可以！」

　　在離開之前，他低聲說道：「再不要這樣做了，聽到沒有？我不喜歡……一點兒也不喜歡！」由於這句碑文式的話，西方戲劇差點兒不存在。

　　倔強愛爭論同時又是被困的泰斯庇斯，想繼續當主角。當主角是愜意的：他想繼續主演自己的生活，儘管合唱隊員們在繼續合唱著。當了主角後就很難再回去當配角……誰都不願意。

　　觀看這難忘首演的觀眾——除去牢騷滿腹之人，什麼時候都有這種人！——都很欣賞這種思想，還想看。即興創作就是生活！這可不好辦了。現在做什麼呢？泰斯庇斯覺得給

人以說謊的印象可不好，而且他不想說謊同時就在說謊，說是在說謊也許就是說謊！——他在說謊這不是事實：他說的是真理。是一種可能的真理。

焦急的合唱隊在問：「怎麼辦呀？現在做什麼呀？」誰也不知道。「行還是不行？結束還是不結束？大家喜歡，但是執政官看來是不欣賞……他不以為然……」真理何在，謊言何在？他的真理否定合唱隊的真理，而合唱隊又否定自由。如果說誰在說謊，那不是他！而現在怎麼辦？

為了誰也不說謊所有人都能講真話，泰斯庇斯，這位有創造性的人突發奇想：他創造了偽裝——假面（「這像我而不是我的人是另一個人：主角！」）和穿著時髦的人（「我不是這般打扮，角色才這樣穿著！」），而且還穿著厚底靴（「我很矮，角色很高大！」）。

化裝後，角色就不是泰斯庇斯了：是另一個人。②演員和角色——以前是一體③——現在是一分為二，人和假面人。泰斯庇斯可以繼續是他自己，同時身穿時髦外衣，足登厚底靴，帶著假面具，裝成另一個人。

因為不是他又是他，演員的藝術就作為偽裝者——即那個裝成不是他的人的藝術——在希臘眾所週知。本來就是卻裝成是，因為當然是；如果不是，那就不可能是……即使僅是外表，那這外表就是！在演員的藝術中，存在著兩個人：

藏在假面之後的演員和假面人。這種演員藝術就被稱之為：偽裝。

這裡所證明的是戲劇和偽裝是產生於同一天的雙胞胎。這一分為二——演員和角色——自此就成了戲劇……乃至心理學的一個熱門話題。

泰斯庇斯堅持自己的創造，但是被迫退讓了。之後，他又去找他的藝術贊助人麥塞納斯（Mecenas）。如同今日，演出是昂貴的：得有人為製作出錢。在當時，就是麥塞納斯（今天在百老匯叫安琪兒；在法國叫文化部；在巴西叫財政鼓勵）——麥塞納斯一直存在，這比布拉加大教堂的歷史還古老。泰斯庇斯的麥塞納斯就是一位好心腸的百萬富翁，這富翁當時就對他說：

「親愛的泰斯庇斯，我明白。你是一位真正的藝術家、創造者、天才——我敢肯定，你將永載史冊。這發明主角、講所想講的、說腦海裡出現的，是一個非常出色的想法。向你表示真誠的祝賀！」

泰斯庇斯是有福的，但是麥塞納斯還沒說完，不中聽的還沒說呢：

「但問題是，我不是藝術家，我是製作人。我的名字和你的連在了一起。你在舞臺上所說的就如同我說的。你聽好，親愛的泰斯庇斯：我不能投資在其內容我只是在首演的

當天才知道的戲劇上。我不做審查，我發誓，我根本就不想做！任何藝術家都應是自由的。但是，要花我的錢，我必須知道花在哪兒！你說你想說的這沒錯；我只為我喜歡的付錢這也沒錯。長話短說：假如你想繼續得到我的錢，你得在排演之前把寫好的劇本給我看，因為我不喜歡令人不快的吃驚，聽到沒有？……我不僅希望看到合唱的詞，而且還希望看到你主角的即興創作的東西！」

　　悲哀：即興創作不能被審查──這樣就不是即興創作了。而希臘戲劇──歷史學家可各抒己見──是被審查的戲劇：被麥塞納斯們審查，他們通過早期的財政鼓勵法，只資助合他們胃口的演出，而且還被戴奧尼索斯（Dionysius）的教士們審查。如今在雅典衛城的劇場仍能看到戴奧尼索斯的神父莊嚴孤寂的大理石寶座！第一排坐著檢查官！

　　貴族埃斯庫羅斯（Aeschylus）發明了第二角色。現在就存在兩個角色了，一個可以肯定或反對另一個。另一個貴族索福克勒斯（Sophocles）發明了第三角色！悲劇詩人們現在有三個演員可以支配了，戴著假面的三個偽裝者：角色數目可以更多，每個演員飾演一個以上的角色，因為他換換面具掩飾一下聲音，是不會被認出的。

　　偽裝決定性地完成：演員和角色分離，不可能的分離──泰斯庇斯兩邊都是。複雜的偽裝：演員裝成他不是的那

個人，而他是那個裝成是的人！

　　事情還不只如此：合唱隊繼續唱著正史。但是，隨著對話的發明，思想可以相對，而且絕不保證官方所希望的思想是至高無上的。對話總是危險的，因為它產生出思想與思想間、兩種意見之間的不連續——在它們之間建立了無限；在這無限之中，任何意見都是可能的，任何思想都是允許的。當存在兩種而不是只有唯一的、絕對的一種思想時，創造才是可能的！對話就是民主！

　　只要一想到這個，驚恐而非常緊張的柏拉圖（Plato）就叫喊：「看看這裡：在我的《理想國》裡，戲劇是不能進來的！出去！別想！就是沒有這個，看見沒有！瘟疫！戲劇，什麼東西！滾出去！」

　　他在大街上挨門挨戶地喊叫：「我們所生活的世界腐敗了！」他說得理直氣壯，就好像是在說我們，巴西人，現在……「這是理想世界的腐敗，是理想世界但不存在，這一世界是完美神聖非凡的：思想的世界！我們是蒼白的反射，我們應該是歪斜的影子。戲劇就更糟糕了！是這種影子的影子，蒼白的蒼白，腐敗的腐敗！打倒戲劇！」

　　柏拉圖憤怒地吼叫！人也受到了損傷。亞里斯多德（Aristotle）卻不是這樣——他搖著頭微笑著，得意地對老師說："Amicus Plato，sed magis amica Veritas！" 他用很好的

古希臘語說道，這在當時是時髦的，但到我們這兒就成為拉
丁語了，我敢說這種語言亞里斯多德是絕對沒掌握的。

翻譯過來，亞里斯多德是說他是柏拉圖的朋友：
"Amicus Plato"，但是——"sed magis amica Veritas"——他
更是真理的朋友。

亞里斯多德解釋說：「事情不完全像柏拉圖所說的那
樣，他不是很清楚。我的看法是，主角可以自由地犯錯，而
且，即使他的錯誤使觀眾們很高興，那他們也是享受著同樣
的享受……」而且他使用了情感同化這個詞，想以此來說明
觀眾和主角如此一致，甚至在當下中斷了自己的思想，而是
用主角的頭腦思考了，他們陶醉著主角的陶醉，感動著主角
的感動。換言之：願望的模仿。④已和演員分離的主角，和
被控制的觀眾結合了，和他心中的模仿結合了。

亞里斯多德繼續說道：「即使如此，享受著禁止的享
受，那也沒什麼重要，因為，泰斯庇斯說得好，這是遊戲，
是表演」。

柏拉圖式的人不同意：「我明白，但是，即使如此，知
道嗎，在演出中享受，他就會以後在現實中享受……這不
行，這算什麼？」

「你們和柏拉圖宗全搞錯了！在虛構中，讓他去享受錯
誤，去隨意犯錯：在希臘悲劇中，事情開始對主角不利（對

緊隨的觀眾也是！），就是如此。輝煌的開始之後，一切都開始倒退。我們就把這稱之為突變——給每一個事物起個名字總是好事：清楚理解。這樣，悲劇就應有兩個部分：突變前和突變後。突變前，享受；突變後，受苦……對主角而言，應是以悲劇結局告終，如果允許我使用另一個術語，這之後我將使用這個。」

「對他而言悲劇結局是非常應得的，我明白。而對觀眾呢，什麼也沒有？以什麼而結束呢？」——人們迷惑地問道。

「對他們而言，模仿！」——他喊道：「就是如此：模仿！觀眾應該得以淨化地從戲劇中出來！錯誤——承蒙允許，我想稱之為Harmátia——錯誤，首先是在觀眾席的激情中被鼓勵，然後是被理智驅逐……」

「但是當開始你所說的突變後，觀眾可以和戲劇脫離。他可以說：『在我就不同了！』他享受著享受，然後腦子裡帶著壞榜樣、心中懷著壞願望、沒有接受歷史的道德而離去……」

亞里斯多德，也許有保守思想，但是他非常智慧，他解釋他的計畫：「請注意：觀眾？情感同化地與主角一致，用主角的頭腦思考，用主角的心在感受。只要主角自己後悔，說是自己的錯，一切都將解決。我稱這種坦白為相認。喜歡

嗎？」

　　大家都喜歡，而且還都理解。

　　「透過情感同化 —— 精美和必須的東西 —— 把觀眾和主角結合起來，把他的願望模仿式地植入觀眾的腦中！ —— 觀眾，聽到英雄的坦白，就將去做自己的坦白，答應自己再不犯錯。主角的錯誤將是用於修正觀眾的行為的，是用於矯正曲折的。

　　為了不存疑慮，他詳細說道：「請注意，悲劇是一個行為的模仿。但是模仿不意味著複製、學樣，而是意味著再創造已創事物的原理。是一種生氣勃勃的活力。這樣，悲劇就將深入觀眾的心，並且改變他們那些社會所不接受的行為。悲劇讓觀眾變得適應於社會的共同生活。但是口述這種共同生活準則的不是觀眾：是詩人，而在詩人身後，是政治和經濟權力：梭倫和麥塞納斯們」。

　　亞里斯多德對自己的理智驚嘆不已，他確信不移，趕緊跑回家去寫一本非常智慧的書，他給此書起了個漂亮的名字叫《詩學》 —— 該書值得大家認真一讀。⑤

　　在歲月的長河裡，多少世紀以來，這本書成為悲劇的正史。

　　說實話，我應該說兩件事情：首先，當然希臘悲劇作家們，也不是全部和永遠，都遵從這《詩學》 —— 一些人進行

反叛，很多人在它存在之前就去世了，另一些人根本不知它的規則；然而，它是作為典範和目標存在著，第二；亞里斯多德沒有我在此揭示的厚顏；他是文雅的人，習慣於言外之意和細微差別。我，可憐的我呀，來自里約熱內盧北部佩尼亞，那是無產者的地區，遠離高文化層次的地區。我應是更直接和客觀。直言不諱！這是我的命運——我被判如此。

多少世紀以後，布萊希特（Brecht）在論述亞里斯多德時，提了個建議。他說這情感同化的歷史對統治階級是好事，他們甚至統治著角色的思想意識；但是，對勞動者來說，不適用，打倒情感同化，取而代之的是Verfremdungseffekt！

這外來詞是什麼意思？Verfremdungseffekt的意思是：疏離，不要捲入。就像是誰在用自己的頭腦觀察、思考並得出結論。演員已不是藏在假面具之後，已走出面具站在它旁邊，而且公開與之相對，和它一起進入衝突。就像泰斯庇斯與合唱，布萊希特與疏離。這二重性原先具體表現在主角與合唱的衝突上，現在是變成了演員與角色的衝突。不屈的主角變成了演員（和詩人），而不是角色！

然而，在布萊希特的戲劇中，存在著舞臺與觀眾席不傳導的關係。**舞臺是屬於角色和演員的**。即使劇作家批評角色所表現的行為時，也是劇作家或演員在批評——而不是觀

眾！透過歌曲、評論，劇作家表現角色和表現自己，展示自己的思想。他不藏在角色之後，不和角色混在一起，但是舞臺保持著自己的私有權，自己的空間和領地。

靜止的觀眾被鼓勵來以一種所謂的正確的思考方式來思考，即正確性；指出這個的是劇作家，他指出道路：他肯定，但不提問。我們是遠離蘇格拉底（Socrates）的啟發式問答，而接近某些政治黨派的民主集中制。

正如所知，完全掌握詞語就是掌握權力：即使在布萊希特，也只是劇作家掌握詞語而不是市民。確實，在某一時期，布萊希特在戲劇上嘗試了一些更具有參與性的方式；他讚揚過觀眾的活力。在他的一些詩句中，他直覺感到，變成藝術家的觀眾可能運用戲劇。但是，在他的大部分戲劇中，舞臺和觀眾席之間的大牆並沒有倒下。

就我而言，我是「疏離，不要捲入的朋友……」然而我覺得可以更進一步。「我更是被壓迫者戲劇的朋友」。

不被角色侵入是一大進步。我們不讓侵入。但是……就這樣？演員和角色應該還是繼續控制著舞臺，控制著他的領地，而我就在觀眾席裡保持靜止不動？

我想不是。我想我們可以更進一步：侵入是必須的！觀眾應該不僅是解放自己的批判意識，而且還解放自己的身體。侵入舞臺並改變那裡展示的形象。

進行改變的演員是改變者。

觀眾應該體現角色，占領角色，取代他的位置，不是聽從他，而是引導他，指出你認為是正確的道路 —— 民主地講，這其中會和其他同樣有自由去掌握詞語的觀眾的主張相對立！

應該用自己的頭腦和心去嘗試鬥爭的戰略和戰術，以及解放的形式。

不屈的主角與合唱脫離了，反叛了。假面具把演員隱藏在了角色後面。現實主義的戲劇又把二者融合了，溶解了演員，他被置於角色的情感同化的指揮之下。布萊希特重又提議把二者分開 —— 演員和角色，旨在觀眾能夠同時欣賞二者：是我還是他？但是布萊希特最後又為詩人（透過演員）和觀眾舉行了婚禮，而觀眾，就像是在古老的婚姻中一樣，仍然是被領導著：詩人指揮著，阻留著真理。觀眾仍然是那舊時的妻子……。

我，奧古斯托·波瓦，我希望觀眾發揮演員的作用，侵入到角色和舞臺中，占領他的空間，展示結局。

這種侵入是象徵性的越界。是所有為從我們所受壓迫之中解脫出來而應做的越界的象徵。沒有越界 —— 當然越界不必劇烈！—— 沒有在習俗上、在壓迫形勢中、在劃定界限中，或者在那應該改變的法律上的越界，沒有越界就沒有解

放。解放就是越界，就是改變。就是創造新的東西，創造那本不存在而後存在的東西。

解放是越界。越界是生存。解放是生存。

侵入舞臺後，觀眾有意識地實施一種負責的行動：舞臺是一種現實的表演，一種虛構；然而，觀眾他不是虛構的：他存在於舞臺上和舞臺下——metaxis！⑥——觀眾是一種二重的現實。侵入舞臺，侵入戲劇的虛構中，實施一種行為：不僅是在虛構中，而且還在社會現實中，這是他的社會現實。改變虛構，他也就在改變自己。⑦

解放是生存。

註 釋

① 正如人們所說……我從沒有看見他喝酒,我不是證人。

② 以下為證:這另一個人泰斯庇斯說不是泰斯庇斯,是泰斯庇斯的願望。這就實現了我的分離:我——演員和我——角色。雙方都是泰斯庇斯!

③ 在泰斯庇斯主角之前,嚴格講,角色是不存在的:詩句是灌入合唱隊員的耳朵裡,不經複雜的大腦思考就從嘴中說出來……大部分合唱隊員不知道自己在說什麼:他們是在記住詞句和聲調。

④ 參見《立法的戲劇》,這一概念在這裡被研究過。

⑤ 除《詩學》外,還請讀一讀我寫的其他一些書:《被壓迫者劇場》、《演員和非演員的遊戲》、《願望的彩虹》、《立法的戲劇》,而且如果有時間,還可讀一讀《我們美洲編年史》、《帶著死亡恐懼的自殺者》……。

⑥ 同時屬於兩個世界,現實世界和表現這種現實的世界。

⑦ 反常地解放了,觀眾就解放了我們並讓我們完全地進行我們的藝術。我們有權利講因為我們有能力聽。

原　序

　　本書試圖揭露所有劇場都必然是政治性的，因為人類一切活動都是政治性的，而劇場是其中之一。

　　那些想要將劇場從政治範疇中抽離出來的人，正試圖帶領我們走向謬誤的境地——而這正是一個政治性的態度。

　　在這本書當中，我也同時舉例證明了劇場是一項武器，一項強而有力的武器。因為這個緣故，我們必須為它而戰，也正是這個原因，統治階級無不汲汲營營於能夠長久地控制劇場，並且把它當作實行支配駕馭的工具。在這個支配過程中，他們改變了「劇場」最初的意義，雖然如此，劇場仍然可以成為解放的武器之一，因此，我們必須創造出適切的劇場模式，改革是勢在必行的。

　　這本書試圖展現的是某些根本性的改革以及人們對於這些改革作為的反應。「劇場」原意指的是人們自由自在地在空曠的戶外高歌歡唱；劇場表演是人們為了大眾之所需而自

己創造出來的活動，因此可稱之為酒神歌舞祭，它是人人都可以自由參與的慶典。之後，貴族政制來臨、人為的界分也跟著誕生：於是，只有某些特定人士才可以上舞台表演，其餘的則只能被動地坐在台下、靜靜地接受台上的演出——這些人就是觀賞者、群眾、普羅人民。而為了使這樣的景象有效地反映出支配階級的意識形態，貴族政制又創造了另一個界分：某些演員將飾演主角（上流貴族人士），其餘的則是歌隊——多多少少象徵著群眾。在亞里斯多德的悲劇壓制系統裡，清楚地向我們展露了這類型劇場模式的運作。

之後，布爾喬亞階級興起，改變了原有的這些主角——他們不再是擁抱道德價值、上層結構的客體，而是變成多面向的主體、擁有殊異性的個體、且是從群眾中平等分化出來的一員，成為新的貴族階級——這正是馬基維利（Machiavelli）的德善（virtú）詩學。

貝爾托‧布萊希特（Bertolt Brecht）對這種布爾喬亞階級詩學的回應，是將被黑格爾（Hegel）論為絕對主體的角色人物駁回成客體；他是各種社會力量影響下的客體，不是上層結構價值裡的客體。社會存在（social being）決定了思想，但反之不亦然。

要完成這項工作始末唯一欠缺的，是拉丁美洲正在發生的變革——統治階層所構築的藩籬之解體。首先，演員與觀

眾之間的高牆被摧毀：所有人都必須演出，所有人都必須是
社會改革的主角，這就是我在〈與秘魯民眾劇團的實驗〉一
文中所描述的經過；接下來，主角與歌隊之間的區隔被打
破：所有人都必須同時是主角且是歌隊的一員——這就是
「丑角」系統的主張。於是，我們發展出一套「被壓迫者的
詩學」，以劇場演出為手段所掙來的最後戰果。

Augusto Boal

1974年7月　布宜諾斯艾利斯

鍾　序

　　有一件真實經驗，發生在巴西劇場工作者奧古斯都‧波
瓦（Augusto Boal）身上。他說：「一九六〇年代末期，我
的劇團前往革命的山區表演。演員們拿著道具步槍上場鼓舞
農民繼續流血抗爭。戲散場後，血脈賁張的農民邀演員們共
進晚餐，並提議演員拿起槍來參與革命。演員們尷尬地表
示，他們的步槍只是舞臺上的道具，根本派不上用場。這
時，農民們睜大眼睛說：『既然如此，為何還高呼要流血抗
爭到底呢！』」

　　就是這趟表演之旅，改變了波瓦對劇場的想法；就是農
民的質疑，讓波瓦對民眾參與劇場的態度，有了更為積極的
方向。

　　在《被壓迫者劇場》（*Theatre of the Oppressed*）一書
中，波瓦以戲劇美學論述觀眾在劇場中的位置，間接地呼應
了農民的質疑。

　　這本書，從亞里斯多德的「移情說」談起，直指亞氏是雅典精英式民主的擁護者。因亞氏雖力求在論悲劇時迴避政治學，卻以「淨化效果」（kartharsis）中的悲憫與死懼，讓觀眾處於被既成階級社會安撫的位置。不質疑、不反對悲劇英雄在舞臺上的災難，並引以為自身之戒，成為戲劇移情功能中最富政治擴散因子的環節。簡言之，當觀眾無條件地接受移情功能時，他已經在無形中走進亞里斯多德的美學壓抑系統中。

　　當然，遠在一九三〇年代，德裔劇場大師布萊希特便批判過「移情功能」，代之以他創發的「疏離功能」（alienation effect）來重建劇場中觀眾的主體性。但，重要的是，波瓦不僅僅在理念中復甦觀眾的主體，更要在劇場中實現觀眾參與表演的可能，因而他創發了「觀／演者」這個名詞。亦即，將觀眾（spectator）與演員（actor）融合成spect-actor——一個可以被具體實踐的人，稱作「觀演者」。

　　就這樣，許許多多揹負「沈默的文化重擔」的民眾走進「被壓迫者劇場」的美學空間中，用身體實現他們的困頓、救贖、夢想與……解放。

　　波瓦是很政治的。他說，政治劇場和政治一般古老。不容忽視的是「被壓迫者劇場」並非布萊希特式的教化劇場，相反地，要以民眾自己在舞臺上的形象替代為民眾塑造好的

形象。為什麼呢？因為革命者總以先鋒自許，久而久之，便愈來愈習於代替民眾在舞臺中描繪理想的藍圖，從而雖有民眾溺斃於水池中，革命者總以為理想是宏觀的，難免得犧牲不黯水性的人。

　　解放，從每個人的「壓迫」開始，這是波瓦的政治劇場美學。同時，理論僅僅是實現民眾舞臺之夢的方法罷了！在台灣，執行民眾劇場工作坊的劇場工作者，經常遇上的一項質疑是：像台灣這般資訊發達，民主開放的社會中，需要「被壓迫者劇場」嗎？首先，被壓迫者劇場的工作對象是弱勢民眾，而非專業的表演者。那麼，誰是弱勢者？弱勢者如何發掘自身在經濟領域之外，例如：性別、職場、教育、家庭、空間對待上的弱勢情境呢？這恰恰是工作坊在過程中要去辯證的。再者，到底是誰宣告我們活在一個「資訊發達、民主開放」的社會中？這樣的宣告是不是遙遙地呼應了亞里斯多德對雅典精英民主的崇尚？如果是，那麼嚮往移情美感中崇高的悲劇精神又何妨？因為戲劇終因動人而成就才能洋溢的劇作家、導演與演員。如果不是，不妨走進這個充滿民眾喃喃之語的劇場空間裡，讓觀眾在參與的過程中，逐漸將沈浮心中的記憶表述出來……。而後，劇作家、導演、演員融合成一體，稱作：民眾的自主即興。

　　這本寫於一九七〇年代的民眾戲劇經典，終於以中文版

的全貌出現，令人衷心地感到欣慰。在這紛紛擾擾的世紀
末，全世界的人都不由自主地捲進價值一元化的風潮中，許
許多多民眾的文化面臨被資本收編、解體的噩運。民眾在哪
裡？民眾劇場又在哪裡？在一個擅於遺忘的年代裡，波瓦以
論述、以具體可行的工作坊，讓我們在民眾生活的迷宮中摸
索劇場與生活的真實辯證關係。

　　劇場源於祭儀，在祭儀中，民眾皆可參與。現在，我們
的心中是不是都築起一面隱形的牆，讓表演的「專業」與觀
眾的「懵懂」區隔開來呢？

　　我想，這是閱讀這本譯作的理由之吧！

<div style="text-align: right">鍾　喬</div>

莫 序

六〇十年代末期至七〇年代，我和一些朋友看到和親身
經歷到香港很多不平等不合理的事，我們反建制、反殖民主
義、反資本主義、反中國共產黨的官僚和獨裁，我們熱衷和
認識的行動方法是寫文章、編雜誌、派傳單、示威遊行。

八〇年代初，我們嘗試利用其他的方法──戲劇、音
樂、甚至電影。我們說：「我們不是想搞大眾傳播企劃，相
反的，我們只想做現在的大眾傳播不想亦不能做的工作：溝
通，並在這基礎上發揮社會變革的催化作用。」

演劇變成了我們的政治行動。但比起了示威遊行，多了
一分創意，也大概滿足了我們一干人仍然擁有的創作欲望。
差不多在整個八〇年代，我們只集中去演，到群眾中去演
（到街頭，到劇場以外群眾聚集的地方），演一些我們關心和
我們認為群眾（特別是一些弱勢團體）關心的課題。

第一次接觸波瓦的書，是在香港演藝學院的圖書館。那

年頭，演藝學院剛成立不久，只要你是香港藝術中心的會員，便可以進入演藝學院圖書館看書。翻開那本圖書館裡的 *Theatre of the Oppressed*，發覺它已放在書架上兩年沒有人外借過。

　　書的上半部，有點深奧（我看的是英文版，據波瓦後來幾本書的譯者Adrian Jackson說，英文版的翻譯其實不是那麼好），不過他從亞里斯多德談到布萊希特再談到觀眾參與，由spectator（觀眾）到spect-actor（參與演出的觀眾），到民眾自己演戲，卻使我感到甚大的共鳴。而在同一本書的下半部，他談到自己的實踐，並提出了image theatre（形像劇場）、newspaper theatre（報紙劇場）、forum theatre（論壇劇場）等具體的方法，讓民眾創作戲劇和透過戲劇表達自己。

　　之後，我們接觸了日本黑帳幕劇團和它的一套源於菲律賓教育劇場的工作坊方法，我們有人到韓國參加亞洲民眾文化協會的培訓工作坊，到紐約參加波瓦自己主持的工作坊。我們認識了波瓦、認識了菲律賓教育劇團，Twenty-two points, plus triple-word-score, plus fifty points for using all my letters. Game's over. I'm outta here. 我們認識了如何透過一些短期、有系統和興趣盎然的方法／工作坊，使參與者充分發揮他們的潛能，並且擁有進行文化創作的生產資料，從而發出自己的聲音，也達至empowerment（增權）的效果。

　　波瓦和菲律賓教育劇場的方法，不單是戲劇的推廣，而是民眾文化的建設，草根民主的實踐哩！

　　而我們的劇團也不再單純地演戲，還致力於工作坊的活動。

　　但主持工作坊重要的是活學活用，不須依循同一的方法，或是波瓦的方法。

　　事實上，我們可以看到菲律賓教育劇團自成一套的方法，部分是從波瓦借用過去的。據說菲律賓教育劇團早年也曾每年派數人參加波瓦的工作坊，近年已經沒有了。而波瓦自己也是不斷將他的想法一再地發展。

　　*Theatre of the Oppressed*是他的第一本書，之後是*Games for Actors and Non-Actors*，裡面介紹了大量的劇場遊戲，這些遊戲，其實許多都是他從不同地方蒐集回來，融會貫通後又發明了不少變奏。在*Games for Actors and Non-Actors*一書裡，他更提到「欲望彩虹」、「腦袋中的警察」這些更適合西方富裕社會下的民眾去探討他們如何受壓迫的「新」技巧。後來他便寫了*Rainbow of Desire*一書深入介紹和討論這些「新」方法，但其實波瓦基本上是聰明和出神入化地利用了image theatre（形像劇場）和role play（角色扮演）的各種變奏。不久之前，波瓦又出版了新書《立法劇場》（*Legislative Theatre*），更到處演說介紹，那是他在意外地成為巴西工黨

的市議員候選人，意外地當選為市議員之後，利用公帑和職權進行Theatre of the Oppressed、Forum Theatre，從而獲取民眾的意見在市議會中訂立新法例的故事！

　　波瓦是民眾戲劇運動的重要人物，在理論和實踐上都有極其重要的貢獻和影響。

　　他的方法卻不是唯一的方法。

　　菲律賓教育劇團的「基本綜合戲劇藝術工作坊」、Playback Theatre、麵包傀儡劇場、韓國的廣場戲劇，乃至西方的教育劇場等等，其實都很值得民眾戲劇工作者認識和鑽營。

<div align="right">

莫昭如

香港民眾劇社創始者

</div>

譯　序

　　1993年我參加民眾劇團，每兩週有一次讀書會，讀的書就是英文版《被壓迫者劇場》。當時劇場同伴們英文普遍不好但求知欲很高（或者說是年輕的我們在向大師行敬畏膜拜禮吧），影印的篇章上擠著密密麻麻五顏六色的音標和中文解釋，但由於書中前幾章深奧難懂，加上時有新人加入，因此每次都從第一章唸起，唸了許久仍然停留在第一章……。

　　這是第一次認識波瓦時的尷尬景象。當時對波瓦的瞭解最多的反而是他的「五百種遊戲」（其實只有兩百種，也就是他在第二本書*Games for Actors and Non-Actors*中所詳述的），但距離理解這些遊戲背後的深沉思考依舊遙遠且模糊。直到1996年赴香港參加波瓦親自主持的工作坊，看到他如何得心應手靈活地調度這些遊戲，一步一步解開參與者的身體禁錮，巧妙熟練地將團體能量推到高峰，成為進行「論壇劇場」的預備，更看到觀眾直接使用劇場、透過劇場發聲所展現的力量時，眼睛為之一亮：這是一套顛覆傳統劇場角色與格局

而且極為有系統的戲劇體系，從理論到實踐！於是，再回頭讀這本他最經典的著作《被壓迫者劇場》時，便興起了翻譯的念頭，當時想法很單純，翻譯是為了給英文不好但志同道合的劇場夥伴閱讀，從未預料它將會出版上市。

是的，給志同道合的劇場夥伴。

整個九〇年代對台灣現代劇場的發展而言，是以社會改造為目的的新式戲劇觀念——「民眾劇場」在台灣成長、衰退到復甦的關鍵十年。這十年中，早期的先行者打著鮮明的左派旗幟，以東南亞國家（以及部分美國和日本）的成功實例為範本作為引介的根據，透過一篇篇的文章著述以及一齣齣邯鄲學步似的演出，企圖建立屬於台灣的民眾劇場；然而，整體社會脾味與消費性的主流劇場風景等不友善的客觀情勢，加上從事者本身的局限性，在在寓示著這種劇場形式注定的悲劇性命運，也加速了民眾劇場的萎縮與名存實亡的結局；直到九〇年代末，離開或徘徊的人又回到了劇場，剝去早期沉重而不實的理想外衣，走進社區和校園，把劇場還給民眾，並且給了它一個新的稱號，叫做社區劇場。

民眾劇場也好，社區劇場也好，它作為一種基進且創意的社會運動方式，波瓦所扮演的重要角色在理論層次上提供了劇場與政治／社會發展之間的辯證，在實踐層次上則明白展現了一套高度實用性與可親近性的技巧系統。然而，他的

戲劇理念在本地的熟知者不多，而轉化運用其方法論的劇場工作者也一樣，是少數；這個現象所對照出來的現實，一方面反映了進步性的社會劇場仍處在弱勢的邊緣位置，另一方面則質問了投身實踐此劇場的工作者之寥寥無幾。

　　這是我個人進入社區從事劇場工作（並大量轉用波瓦的方法技巧）後深深感受到的孤單與無力。我們的夥伴在哪裡？或許我們已看過太多昇華性的詩意文字肯定著劇場對民眾力量的激發與聚集，我們也已讀過太多大論述與小故事證明波瓦的確是一名有遠見的大師，但耽溺於此，恐怕是離波瓦越來越遙遠的徵兆與危機。他在《立法劇場》（*Legislative Theatre*）新書本文的首頁上，即大剌剌地烙印了一行字：Doing is the best way of saying.（實踐是最佳的說辭）。

　　「去做！」、「可以做！」、「我教你怎麼做！」像幽靈一般盤據在波瓦書中的字裡行間，更像警鈴一樣經常在耳邊驚醒著過度浪漫化或忘記起而行動的讀書人。然而，我們面對的卻是一個更基本的問題：做的人在哪？

　　樂觀地說，或許可以用各種未來可能來勾勒這些人的社群面容與線條。如著手翻譯這本書時，亦是我個人的社區劇場工作進行中，許許多多可能使用劇場作為挑戰保守社會現實的夥伴陸續出現，他們是台灣本地的社區組織者、文史工作者、教師、社運人士、研究者、社團成員、學生及無數的

社區民眾；而兩年前，運用波瓦技巧的英國教習劇場（Theatre-in-Education，此中文名稱出自蔡奇璋的翻譯）被引介到了國內，並開始有劇場工作者將它實驗出來，這是波瓦的劇場的「政治性」在台灣經常被窄化為「造反」等負面意義的一個開解可能（從另個角度來說，被視為「不可能造反」的劇場人士現在已經開始造反了，而且在最傳統的學校裡）。

假如這遠景是可以被期待的，那麼，實踐此劇場的現行者便不會再是踽踽孤行的唐吉軻德，而多元使用情境和異別實踐脈絡的出現，也才能突顯波瓦的宣稱：「所有劇場都是政治性的」，才能在實踐中反照出波瓦劇場的顛覆性與局限性。這是此譯書尋找志同道合者的同時，對夥伴的期許吧。

這本書的中文版能以上市的方式來跟更多的夥伴見面，必須感謝揚智文化企劃部主任，也是劇場人的于善祿。而共同完成這本譯作的，則是更多參與討論、提供協助的夥伴，在此，謹致上我萬分感謝之意給他們：李杰穎、周易昌、許麗善、舒詩偉、黃新高、蔡奇璋、鍾喬、蕭潤儀。最後，並感謝波瓦特別為中文版撰寫新序，以及亦師亦友的鍾喬與香港友人莫昭如等提供序文。

賴淑雅

2000 年於倫敦

目　錄

1 亞理斯多德的悲劇壓制系統

　　（雅典）以人民為名，卻實行著以權貴為精神的統治……，她唯一的「進步」，在於世襲的貴族政制被一群因財富而興起的貴族階級所取代，換句話說，氏族制的國家被另一個倚賴租息生存的財閥國家所汰換……。她是一個帝國主義式的民主，實行著一個由奴隸階級與無權享有戰利的平民所付出的代價，來成就少數自由公民及資本家利益的政策。

<div align="center">＊　　　　　＊　　　　　＊</div>

　　悲劇是雅典式民主的特有產物，再沒有任何的藝術形式比希臘悲劇更清楚且直接地讓人看出其社會結構中的內部矛盾。希臘悲劇對大眾所呈現出來的外在表現是民主的，但它表現的內容，亦即悲劇英雄的英勇事蹟卻是貴族式的……，無疑地，它所傳達的是高貴的少數人的標準，以及傑出的非凡人的典範……。它無端地將合唱隊的主唱從歌隊中抽離，將集體的歡唱表演扭轉為戲劇性的對話……。

<div align="center">＊　　　　　＊　　　　　＊</div>

　　事實上，悲劇演員是受國家豢養的一群人，他們是國家
機器的執行者──國家付錢資助他們演出，當然不准許他們
的演出內容違背統治階級的政策或國家利益。悲劇就是如此
光明正大地為著鮮明的立場宣傳，而且從不矯飾偽裝。

　　　　　── *Arnold Hausser, 《The Social History of Art》* ①

前　言

　　爭論劇場與政治之間的關係，就像劇場與任何事務的關
係以及政治本身一樣古老。自亞理斯多德以來，事實上早在
更久之前，這些令現今人們津津樂道的主題和爭論早已發
生。一方面，藝術被議定為純粹的沈思與冥想；另一方面，
它被認為能夠傳達出變動中的世界的一個觀察指標，也因
此，從它所提供出來用以實踐或延遲這種變動的方法看來，
藝術無疑是政治性的。

　　藝術應該教育、啟迪、組織、影響、鼓舞人們起而行
動，抑或只需單純地扮演娛樂的客觀角色就好呢？喜劇詩人
亞里斯多芬尼斯 （Aristophanes） 認為「劇作家不只是提供
娛樂，更應該自許為道德的導師、政治的指導者。」依拉托
斯琛尼 （Eratosthenes） 反對這種論調，他主張「詩人的功

能在於陶冶讀者的心靈，而非規導他們。」史特拉波（Strabo）則說：「詩道〔poetry，譯按：亞里斯多德暨古希臘時期的poetry係泛指所有與「表現」有關之美學，而戲劇藝術以及今人所稱的「詩」皆屬其涵蓋範圍；而亞氏所著之《詩學》（Poetics）一書乃專談希臘悲劇美學之作〕是國家必須教導孩童的第一課；詩道比哲學更重要，因為哲學只對一小撮少數人對話，而詩道則是對應著大多數的一般人民。」但柏拉圖則持完全相反的看法，他認為詩人應該從一個完美的城邦中被驅逐出境，因為「唯有當讚揚模範人物或事蹟時，詩才顯得有意義；劇場模仿了真實世界的事物，但真實世界只不過是意念的模仿罷了——因此劇場也就成為模仿的模仿。」

　　由此可知，上述每個人都有自己的論調。但，這是可能的嗎？藝術之於觀眾的關係能夠如此多樣化地被詮釋嗎？或是正好相反，它一直嚴格地遵守著某些特定法則，使得藝術若不是一個純然的冥想現象就是一個深沉的政治現象？我們能將詩人自己所宣稱的想法，視為是對他的作品文本的正確解釋嗎？

　　以亞里斯多德的例子來說，對他而言，詩和政治是兩門完全不同的學科，必須被分開來研究，因為它們各有自己的法則、也各自為著不同的目的而服務。為了證實這項論點，

亞里斯多德在他的《詩學》一書當中，運用了一些他在別的著作中鮮少提及或解釋過的觀念來詮釋。正是這個原因，以至於我們在《詩學》中所認識的某些字彙的隱含意義，若是透過《尼各馬科倫理學》（*Nicomachaean Ethics*）或《大倫理學》（*Magna Moralia*）等書來理解的話，意思將完全改變。

　　亞里斯多德宣稱，詩（不論抒情詩、史詩、戲劇詩）是脫離政治而獨立存在的。儘管如此，在這本書當中，我打算揭露的是：亞里斯多德建構了第一個具有強大威力的詩學政治系統，用來對觀眾進行威嚇作用，削滅觀眾的「不肖」或非法的傾向。今天，這個系統不僅已經被完完全全地運用在傳統的劇場表演中，更在電視肥皂劇和西方影片中表露無遺：電影、劇場和電視合而為一，以亞里斯多德的詩學作為共同根基，對人們進行壓制。

　　但是，很顯然的，亞里斯多德式的劇場並不是唯一的劇場形式。

藝術模仿大自然

　　為了正確地瞭解亞里斯多德所說的悲劇是如何運作，我們面臨的第一個難題，來自於這位哲學家對藝術所下的最初

定義。藝術，不論哪種藝術，它的意義是什麼？對他而言，藝術是對大自然的模仿；對我們來說，「模仿」這個字的意思，指稱的是對原始範樣幾近完美的複製，那麼，藝術也就成為大自然的翻版，而「大自然」意思是代表所有萬事萬物，也因此，藝術就成為世間萬事萬物的翻版。

　　然而，這樣的推論結果與亞里斯多德的主張毫不相干；對他而言，模仿（仿效，mimesis）與複製外在範樣完全是兩碼子事。「仿效」意謂著「再創造」（re-creation），而大自然也不是萬事萬物的泛稱，乃是創造萬物的原理本身。因此，當亞里斯多德說「藝術模仿大自然」這句話時，我們必須知道，這一句在任何現代版本的《詩學》中都可發現的句子，其實是一句錯誤的翻譯，這項誤譯是由於將它從該文本中單獨抽離出來詮釋而屢次發生的結果。「藝術模仿大自然」真正的意思是說：「藝術重新創造了萬事萬物的創造原理。」

　　為了進一步釐清「再創造」的過程和原理，我們必須簡短地提及幾位在亞里斯多德之前的哲學家的理論：

密里塔斯學院（The School of Miletus）

　　西元前 640-548 年之間，希臘城邦密里塔斯（Miletus）中，住著一位虔誠信仰宗教的油商兼航海家，他對諸神有著

堅定不移的信仰；由於必須靠海洋運送貨品做生意，因此他花很多時間向上帝祈求天氣晴朗、海面風平浪靜，然後將他剩餘的時間用來研究星象、風勢、海洋以及幾何圖形之間的各種關係。這個希臘人泰利斯（Thales）是第一個預測日蝕的科學家，也曾發表過一篇關於航海天文學的學術論文。由此可知，泰利斯雖然相信宗教神祇但也不放棄研究科學，他的結論是，表象世界的種種雖然渾沌多樣，其實都只是某一個物質變形後的各種結果──水。對他而言，水可以轉換成任何事物，而所有事物也都可以轉變成水，這之間的轉換過程是如何發生的呢？泰利斯相信任何東西都有一個「靈魂」（soul），有時候靈魂是可以被感知到的，而且它的效用很快就會被看見：好比磁鐵吸引鐵塊一樣，這個吸引作用就是「靈魂」。因此，按照他的說法，事物的靈魂存在於其內部活動裡，藉此而能把事物轉換成水，或是反過來把水轉換成其他的事物。

　　泰利斯之後沒多久出現的阿那西曼達（Anaximanda，西元前610-546年）也抱持著相似的看法，但是對他而言這個基礎物質並不是水，而是某種無法被定義且不能預測的東西，叫做「無限者」（apeiron）。根據他的說法，這項物質創造事物的方式不是透過自我凝縮化就是自我稀薄化，對他而言，「無限者」是神聖的，因為它不朽、不滅。

　　密里塔斯學院的另一位哲學家是阿那西曼尼斯（Anaximenes），他沒有針對上述的觀點發展其他異見，只是認為「空氣」是最接近非物質的一種成分，所以空氣是萬物最初的原始狀態。

　　這三位哲學家的論述可以歸納出一個共通的特性：都是研究萬物由來的初始物質。更進一步地，這三個人以各自不同的說法爭論著物質內部──空氣、水或「無限者」所存在的一種轉換力量，或是恩培多克利斯（Empedocles）所說的四種成分：空氣、水、土壤和火，或畢達哥拉斯（Pythagoras）所深信的數字。他們之中的論辯，很少有文字記錄留下供後人考究，現今留下來更多的，反而是關於第一位辯證論者──海拉克利塔斯（Heraclitus）的資料。

海拉克利塔斯與卡地拉斯（Cratylus）

　　對海拉克利塔斯而言，宇宙及其內部萬事萬物都是不斷流動的，只有「變化」本身的永恆狀態是唯一不變的東西，穩定的表象只是感官上的一個幻覺，需要理性來驗證。

　　而變化是如何發生的？嗯，萬物都會變成火，而火又變成萬物，就像黃金會被熔鑄成各種金飾然後又可以被還原成黃金一樣。當然，黃金自己不會轉變，而是由外力使然，總有些不懂黃金成分的人（金飾匠）可以使這項轉變成真。無

論如何，對海拉克利塔斯而言，轉變的元素存在於事物本身之中，成為一項對立力量。「衝突是萬事之母。有對立才有統合，因為歧異才能創造出最美麗的和諧狀態。萬事之所以發生，是因為掙扎對抗而導致。」換句話說，任何事物本身皆具有一項對立機制，使之從原本狀態移轉到另一個狀態。

為了證明萬物恆常變化的本質，海拉克利塔斯經常引用的具體例子是：沒有任何人可以重複涉入同一條河，為什麼？因為第二次涉水時，流動中的水流已經不是原來的水流，而涉水的人也不可能完全是原來的那個人，因為他會變老，即使只是過了幾秒鐘而已。

他的學生卡地拉斯更基進地認為，根本沒有任何一個人可以涉過水流一次，因為在他即將涉水時，河流中的水已經在流動（他要涉入什麼狀態中的水？），而那個將要涉水的人也已經在老化之中（要涉水的是誰？是老的那個，還是年輕一點的那個？）。卡地拉斯說，只有水的流動狀態本身是永恆的，也只有老化狀態才是永恆的，只有移動本身是存在的，其餘都是表象。

帕米尼德斯（Parmenides）與惹諾（Zeno）

相對於上述兩位哲學家所捍衛的移動、轉變與造成轉變的內在衝突力量之說，而提出完全相反看法的是帕米尼德

斯，他為自己的哲學思考提出了一個基本的邏輯性前提：存在即是、不存在即非（being is and non-being is not）。帕米尼德斯說，對立思考是荒謬的，而荒謬的想法是不真實的。因此，根據這位哲學家的說法，存在與思考之間具有同一性。如果我們接受這個最初的前提，那麼我們將會得到下列結論：

1. 存在是單一的（不可分割的），如果不是這樣的話，那麼，某個存在與另一個存在之間就會有個「非存在」（non-being）足以分割它們；但是，既然我們已經接受「非存在」（non-being）是不可能的，因此就必須接受存在是單一的，儘管詭譎的表象所呈現在我們眼前的正好與此相反。

2. 存在是永恆的。如果不是這樣的話，存在之後就必須出現「非存在」，這是不可能的。

3. 存在是無窮盡的〔帕米尼德斯在這裡犯了一個邏輯上的小錯誤：證實存在是無窮盡之後，他又宣稱存在也同時是圓球體的；如果它是圓球體的話，便意味著它有一個形狀，也就因此有邊界限制，超過這個邊界之外就必然是「非存在」。但這些細微部分，應該不須我們為此感到費解，『圓球體』（spherical）可能是一個不好的翻譯，帕米尼德斯的意思可能是指『無窮盡』

（infinite）、全方位之類的〕。

4.存在是不可改變的，因為所有的轉變都意謂著終止現況以成就未來狀態，在一個狀態與另一個狀態之間必然會有「非存在」，而既然沒有「非存在」，就不會有發生的可能性（根據這個邏輯而言）。

5.存在是靜止的：動作是一種幻象，因為移動意指從一處轉移至另一處，也就是在兩處之間有「非存在」，這又是一次邏輯上的不可能。

　　從以上的論詞，帕米尼德斯總結地說，既然它們與我們的感官世界相違背、與我們所見所聞不相同，這意謂著有兩個定義完整的世界存在：理性的世界與表象的世界。根據他的說法，變動是幻象，因為我們可以證明它根本不存在；而繁雜的既存事物也一樣，在他的邏輯裡都是一個單一的存在，是無窮盡的、永恆的、不可改變的。

　　帕米尼德斯跟海拉克利塔斯一樣，也有一個基進的門徒，名叫惹諾，這個人習慣用兩個故事來證明移動是不存在的。這是兩個值得牢記的著名故事。第一個故事是說，在阿奇里斯（Achilles，希臘最有名的跑者）和一隻烏龜的賽跑中，如果這隻烏龜一開始被允許先走一點點的話，那麼阿奇里斯將永遠無法追上牠。惹諾給的理由是：不管阿奇里斯跑多快，比賽開始時他首先必須把他跟烏龜之間距離追回來，

但是不管烏龜走得多慢，即使只是幾公分，牠還是持續在移動，而當阿奇里斯想再次追過時，無論如何他都得先追回這第二次造成的距離，這時候烏龜又向前走了一點點，阿奇里斯又必須把這一點點距離追回來，每次的差距都愈來愈短，但這一點點距離卻足以拉開他與那隻緩慢的烏龜，使得牠永遠不會被打敗。

第二個故事或例子是，假如一個射手朝某人發射一支箭，被射者並不需要逃離，因為那支箭永遠射不到他。同樣的道理，如果有一顆石頭朝某人的頭頂掉下，他用不著跑開，因為那顆石頭永遠打不到他的頭，為什麼？很簡單，惹諾會說（很顯然的，他是一個極端右派的人），因為一支箭或一顆石頭為了移動，就像任何事物或任何人一樣，必須在它原來所處的位置移動或是在它尚未達到的地方移動。它不可能在它現處的位置上移動，因為這表示它根本沒有動過，它也不可能在非現處的地方移動，因為顯然它不可能在還未達到之處移動。這個故事告訴我們的是，當有人為了證實這個論點而把一些石頭朝向他丟去時，惹諾通常把他的邏輯拋諸腦後，奮不顧身地逃開。

惹諾的邏輯很明顯犯了一個根本性的錯誤：阿奇里斯與烏龜的動作並沒有依存關係，也非間斷性的——阿奇里斯毋須預先到達全程的某部分以便於接著跑第二段路程；相反

的，他只須跑完全程，而跟那隻烏龜的速度或是任何一隻碰巧在跑道上移動的懶熊毫無關係。這個跑步動作並不是在某個特定地點或其他地點上發生的，而是發生在從一個地方移動到一個地方的過程中：它完全是從一處到另一處之間的遞移，而不是在不同地方發生的行為結果。

理型 （Logos）與柏拉圖（Plato）

　　煩請謹記在心，我們此刻的目的不是要寫一部哲學史，而是要儘可能地把亞里斯多德所說的「藝術是大自然的模仿」這個觀點陳述清楚，並且釐清到底他所說的是哪一種大自然、哪一種模仿和哪一種藝術。這就是為什麼我們對很多位哲學家的思想只輕描淡寫地帶過的原因。蘇格拉底也一樣，必須承受這種輕薄膚淺的對待，因為我們要確立的只是他的「理型」觀念。對蘇格拉底而言，真實世界必須透過幾何學家的方式來概念化。舉例來說，自然界裡有千千萬萬種與一般稱之為「三角形」的相似形體存在：於是，三角形的概念、三角形的「理型」（logos，譯按：意指「準繩」、「道」）就建立起來了，這個幾何圖形有三個邊和三個角。真實物體的無限性因此得以具體概念化。自然界還存在各式各樣的物體形態跟四方形、圓形、多面體相似，因此多面體、球體和方體的概念也同樣得以建立。蘇格拉底說，相同的道理，可

以透過道德價值的「理型」來建立勇氣、良善、愛、忍耐等
概念。

　　柏拉圖運用了蘇格拉底的理型觀點，並加以延伸論述：

1.意念（idea）是我們的直覺觀點，正因為它是直覺
　的，因此是「單純的」（pure）：舉例來說，真實世界
　裡並不存在完美的三角形，只有我們意念中的三角形
　（不是現實中可看見的某個三角形，而是泛指「一般」
　的三角形），這個意念是完美的。愛人的人知道愛的
　行動為何，但通常愛得很不完美，只有愛的意念本身
　是完美的。意念都是完美的，而現實中的所有具體事
　物都是不完美的。

2.意念是真實世界中可以被感知之事物的基本元素；意
　念是無法被摧毀的、不可更動的、不變的、超越時間
　的、永恆的。

3.知識（knowledge）就是自我提升，透過真實的感知世
　界到意念的永恆世界之間的辯證來完成，換言之，也
　就是透過意念與其他相反意念之間的爭辯對話來完
　成；這個攀升的過程就是知識。

「模仿」的意涵是什麼？

根論及至此，我們回到亞里斯多德（公元前384-322年）身上，他對柏拉圖提出了兩點駁斥：

1. 柏拉圖只不過將帕米尼德斯所說的「單一存在」複雜化罷了；對他而言，它們是無止境的，因為意念的產生是無可限量的。

2. 某個世界在另一世界中產生作用（the mataxis）是難以理解的；事實上，完美的意念世界跟真實的不完美世界有何相干？真有從一個世界移轉至另一個世界的存在嗎？如果有，它是怎麼發生的？

雖然亞理斯多德反對柏拉圖的意念系統，他還是利用了這個系統來引介一些新的觀念：「實體」（substance）是「物質」（matter）與「形體」（form）兩者之間無法分割的結合；反過來說，「物質」正是建構實體的因子，一齣悲劇的物質就是建構它的語言，一座雕像的物質就是大理石，而「形體」則是我們說明一件事物時的屬性總稱，它就是我們對該事物所能描述的全部。每一樣事物之所以成為現在的樣子（一座雕像、一本書、一間房子、一棵樹），是由它的組

成物質以及賦予它意義和目的的形體之結合所致。這個概念
化的觀念，為柏拉圖的思想增添了其所欠缺的動態特質。意
念世界並非與真實世界比鄰共存，意念（在此稱為「形體」）
乃是物質的動態法則。終歸來說，對亞里斯多德而言，現實
（reality）並不是意念的複製，雖然實際上它想趨近完美境
界，它自身內部的動力將使它趨近這項完美。就像人類趨向
於健康、完美的身體比例，而一般人也幾乎都趨向於擁有一
個完美的家庭、完美的國家；樹木趨向於成為一棵完美的樹
木，也就是柏拉圖式理想的樹木；愛趨向於成為柏拉圖式的
愛等等。對亞理斯多德而言，物質是純粹的潛能，形體則是
純粹的行動，事物為了趨近於完美而產生的行為也因此就是
他所謂「潛能的實踐」（the enactment of potential），亦即從
純粹物質到純粹形體的變遷過程。

　　在此，我們要強調的一點是：對亞理斯多德而言，事物
本身憑藉自己的力量（透過它們的形體、能量的變化、或是
潛能的實踐）而趨近於完美。現實裡存在的並非兩個世界，
也不會在另一世界中產生作用（mataxis）：完美的世界是一
種渴求，是讓物質朝向最後形體發展的一種行為。

　　這麼說來，「模仿」對亞理斯多德來說是什麼意思？就
是再創造一個可以使事物趨向於完美的內在行為。自然界對
他而言，就是這個行為變化本身，而不是已創造完成的可見

事物，因此，「模仿」與即興（improvisation）或「寫實」（realism）一點關係都沒有，基於這個理由，亞理斯多德可以說藝術家必須模仿人類「應有的樣子」，而不是他們現有的樣子。

那麼，藝術和科學的目的是什麼？

假如事物本身趨向於完美，又假如「完美」是所有事物與生所具有而非至高無上不可超越的話，那麼，藝術和科學的目的是什麼？

按照亞理斯多德的說法，自然界萬事萬物都傾向於臻至完美，然而，這並不代表它一定會達到如此的境地，就像身體希望能夠健康，但它還是會生病；大部分人都傾向於擁有一個富裕安康的國家，但戰爭還是會發生。因此，自然界能達到某些結果，趨向完美的狀態──但有時事與願違，自然界失敗了。此時，藝術與科學的目的便誕生了：透過「重新創造（re-create）萬物的創造原理」來糾正大自然失敗之處。

以下是幾個例子：身體「趨向」於抗拒雨淋、風吹和日曬，但是因為人類的皮膚不具有足夠的防禦能力，無法在現

實中做到阻絕的功能，因此我們發明了編織的藝術和織品的製造來保護皮膚；而建築藝術創造了建築物和橋樑，如此一來人們有了遮蔽物、也方便過河；醫藥科學則為失去原有功能的器官創造了治療方法。而，政治，相同的，也趨向於矯正人類所犯的錯誤，即使人們一致想望的其實是完美的自治生活。

這就是藝術與科學的目的：以自然界之道來糾正自然界的錯誤和失敗。

主要藝術與次要藝術

藝術與科學並非互不相干地獨立存在；相反的，它們因為彼此的活動特性而緊密連結。同時，他們也依照活動領域重要性的先後，而以某種特定方式層層排列，主要藝術可以再細分成許多次要藝術，而每一項次要藝術則是主要藝術的組成要素。

因此，養馬是一門藝術，鐵匠的工作也是一門藝術，這兩者與其他藝術——例如作皮革製品的人等等——合而為一便造就了一個更大的藝術，亦即馬術的藝術；反過來說，馬術結合其他的藝術——例如地形學、戰略學的藝術等等——

便形成了戰爭的藝術，以此類推。可見，不同的藝術匯集起來，會變成更大、更複雜的藝術。

還有另一個例子：製造塗料的藝術、製造塗刷的藝術、織製上等畫布的藝術、調製顏色的藝術等等，總加起來便形成了繪畫的藝術。

因此，假如有次要藝術和主要藝術的存在，而且後者含括了前者的話，那麼必定有一項主宰性的首要藝術存在，這項首要藝術將涵蓋一切藝術和科學，而且，它的活動範圍和關照層面，也將涵蓋所有藝術和所有科學的一切活動領域。當然，這項主宰性藝術的運作法則，將控制著全人類所發生的一切關係，它就是──政治。

沒有任何事物脫離得了政治，因為沒有任何事物是獨立於左右人類各種關係發展的最高藝術之外的。

醫學、戰爭、建築等等──不論是次要藝術或主要藝術，無一例外──都隸屬而且成就了這項至高的主宰性藝術。

根據這樣的推論，我們歸納得知自然界是趨向完美境界的，而藝術和科學則糾正了自然界的失敗和錯誤，同時，這兩者在一個主宰性藝術的範疇中交錯地發生關係，而這項主宰性藝術，即是處理全體人類及其所作所為、與一切為人類而做的所有事物的藝術──政治。

悲劇模仿什麼？

　　悲劇模仿人類的行為。是人類的行為，而不只是人類的活動。對亞理斯多德而言，人類的靈魂是由理性的一面和非理性的另一面所組成，非理性的靈魂會製造某些特定活動，例如吃東西、走路或是除了身體動作本身之外便無其他意義的各種生理行為；而悲劇所模仿的卻是由理性靈魂所發展出來的行為。

　　人類的理性靈魂可以分成下列幾種：

1. 蘊能（faculties）。
2. 熱情（passions）。
3. 習慣（habits）。

　　「蘊能」意指人類有能力為之的一切事情，儘管他可能不會真的執行。比方說一個人即使不愛但他還是有愛的能力；即使不恨但他還是有恨的能力；即使是懦夫，也有顯現勇氣的能力。蘊能是純粹的潛力，而且是存在於理性靈魂深處的。

　　但是，即便靈魂擁有全部的蘊能，在真實生活中卻只有

某部分會實踐出來，這些表現出來的蘊能就是熱情。「熱情」不單是一種「可能性」，而且是一個具體的事實。愛一旦被以愛的方式表達出來，那就是熱情；只要它是單純的一個可能性，它就仍只是一項蘊能。而熱情則是動作化的蘊能，是一項變成具體行為的蘊能。

並非所有的熱情都能夠成為悲劇的題材。比方說，有個人在某個機會裡施展了他的熱情，但這還夠不上是悲劇；這項熱情必須持續地在那個人身上展現，也就是說，必須一而再、再而三地重複表現出來，最後變成一種「習慣」。因此，我們可以總結地說，悲劇模仿人類的行為，但其所模仿的只是理性靈魂的習慣所產生出來的行為，動物性活動及尚未變成習慣的蘊能和熱情都不算在內。

熱情或習慣表現之後的結果是什麼？人類的目的是什麼？人的身體每一部位都有其目的：手會抓、嘴會吃、腿會走路、頭腦會思考……，但從整體的生命來看，人的目的是什麼？亞理斯多德回答了這個問題，他認為「至善」乃是人類所有行為的終極目的。至善不是一個抽象的善念，而是具體的善行，它會隨著不同的科學活動、藝術活動想達到的不同目的而改變。因此，人的每一項行為都有特定的目的規範它；雖然如此，所有行為無不以追求人類的至善為目標。而人類最高境界的至善是什麼？幸福！

截至目前為止，我們可以說悲劇模仿了人類出自於理性靈魂的行為，而這些行為都趨向於追求一個最後的結局──幸福。但是，為了瞭解這些行為是什麼，我們必須先知道幸福是什麼。

幸福是什麼？

亞理斯多德說，幸福有三種：第一是從物質滿足得到的幸福，其次是從榮耀中獲得的幸福，最後則是德善所帶來的幸福。

對一般人來說，幸福就是擁有物質商品，然後盡情享受它們，諸如：財富、名譽、性歡愉、美食等等──這些就是幸福。對這位希臘哲學家而言，這個層次的幸福跟其他動物能享受的幸福差不了多少；他說，這種幸福不值得放入悲劇中談論。

第二層次的幸福是榮耀。在這個層次裡，人們順著自己的道德行事，但他的幸福是建築在別人對他的行為的認定與褒揚；這種幸福不是來自於善行本身，而是因為這項行為受到別人的肯定。人們為了感受幸福，便需要別人的認可。

最高層次的幸福則是表現出德善的行為而不要求任何回

饋。幸福來自於行為的高潔有德，不論是否得到他人的肯
定。這就是最高級的幸福：理性靈魂的道德性實踐。

　　現在我們可以瞭解，悲劇是模仿人們在追求幸福時的理
性靈魂──由熱情轉換成習慣──所產生的行為，也就是模
仿了德善的行為。很好，但是現在我們還必須知道「德善」
究竟指的是什麼？

德善又是什麼？

　　德善，是指不管何時何地都儘可能避免走極端的行為。
德善不會出現在任何的極端現象中：比方說，拒絕吃東西或
是貪食無厭都會傷害自己的身體健康，因此都不是德善，適
量進食才是德善之行；缺乏運動和運動過度都是損害身體的
作為，唯有適度運動才是德善。同樣的道理也可以運用在倫
理的德善上，例如克里昂（Creon）一心只想成就國家律法與
社會福祉，而安蒂崗妮（Antigone）卻一味地維護家庭倫
理、堅持要埋葬她那死去的背信哥哥；這兩個人所做的都是
非德善的行為，因為他們的舉止太過極端。德善存在於中間
地帶。縱情於逸樂的人是放蕩之徒，而刻意拒絕享樂的人則
是毫無情趣之輩；赤手空拳面對各種危險的人是有勇無謀的

莽夫，而逃避危險的人則是軟弱的懦夫。

　　德善不完全意指平均狀態，比方說，士兵的勇氣便是蠻勇多過於怯懦；德善也不是「自然而然地」存在於我們心中，是必須學習的。自然界的萬事萬物所不及於人類的是培養各種習慣的能力，就像岩石不可能往上滾、火焰也不可能往下燃燒；但是，我們卻可以培養習慣，讓行為舉止變得有德善。

　　亞理斯多德又說，大自然賦予我們各種蘊能，而我們有辦法將它們變成行為（熱情）和習慣。例如，經常使用聰明才智的人變得有智慧、經常行使正義的人變得公正不阿，而建築師則透過建造建築物而獲得身為建築師應有的德善。這些全是習慣，不是蘊能！也不只是瞬間的熱情而已！

　　亞理斯多德更進一步地說，習慣的養成必須從孩童時期開始，年輕人不可能行使政治，因為他必須先學習長輩教導他的每一種德善的習慣，就像立法者教導公民德善的習慣一樣。

　　由此可知，邪惡是極端的行為，而德善則是不太過、也無不及的行為。但是，假如某個行為被認為既是德行也可能是惡行時，它必須滿足下列四個必要條件：意願、自主、充分認知、持續不變，這些名詞需要更進一步的解釋，不過，首先讓我們把已知的觀念牢記在心：亞理斯多德說，悲劇模

仿了人類在追求幸福時的理性靈魂（習慣性的熱情）所發出
的行為，亦即德善的行為。我們對於這個觀念的定義慢慢地
愈來愈複雜了。

德善的必要特質

　　人們可以用完全德善的方式來表現行為，卻不盡然被視
為是德行；或者，他可能做出極其邪惡的舉止而不被認為是
惡行。為了界分德善與邪惡，人們的行為必須符合下列四個
條件：

第一個條件：意願（willfulness）

　　意願不包括突發事件在內。換言之，人們之所以行動，
是因為他自發性的決定使然，而不是突發狀況所造成的。

　　某天，有個水泥匠把一塊石頭砌放在牆上，不幸被一陣
強風吹倒了，此時有一個路人碰巧行經該地，而那顆石頭正
好打中他，路人死了，他的太太控告那個水泥匠，但水泥匠
為自己辯護說，因為他不是故意要謀害那個路人，所以沒有
犯下任何罪過，也就是說，他的行為不是惡行——他只不過
剛好碰上突發狀況。但是法官不接受他的辯辭，並認為他在

這個死亡事件中雖然沒有殺害他人的意願，但卻有意願把石頭砌放在一個容易掉下來砸死人的地方，因此判定他有罪。這個例子所牽涉的便是意願問題。

　　假如一個人依循自己的意願而做出某些行為，那麼我們便可以從中分辨出德善或邪惡。假如他的行為不是出於自己的意願，便無法說它是邪惡或德善，一個做好事而不自知的人我們不能稱他是好人；相反的，倘若非自願地做出傷害性的行為，並不代表他是惡人。

第二個條件：自主（freedom）

　　在這個狀況裡，外來的壓迫力量必須排除在外。例如，某個人因為受到別人以槍抵住腦袋威脅而做出壞事，我們不能說那是惡行。德善是在自主的情況之下所產生的行為，不受任何外在壓力的影響。

　　這種狀況也有一個故事可以參考：這次是一個婦人因為被愛人拋棄而決定殺死他，而且，她真的做了。在法庭上，她辯稱自己不是在自主的狀態下做出謀殺的行為：是她的非理性熱情逼使她犯下過錯，照她的說法，她並沒有犯罪。

　　跟前例一樣，法官並不接受她的說詞，因為控制那殺人熱情的是一個人整體的一部分、也是靈魂的一部分。雖然當壓迫來臨時她沒有自主性可言；但是，任何出於內在驅力使

然而產生的行為，卻都必須被視為是在自由的狀態下做出來的。因此，那婦人最後還是被提起控訴。

第三個條件：充分認知（knowledge）

這種狀況是相對於忽視。行使行為的人在行動之前，自己有一個清楚的選擇。舉例來說，在法庭上，某個喝醉酒的罪犯宣稱他沒有犯罪，因為當他殺人時並沒有意識到自己在做什麼，因此完全不覺察自己的行為。相同的，在這個案例中，那個醉漢還是被起訴了，在他開始喝酒以前，他充分知道酒精會使自己陷入不省人事的狀態；所以，他因為讓自己掉入失去行為知覺的狀態而受處罪刑。

關於德行的第三個條件，諸如奧賽羅（Othello）和伊底帕斯（Oedipus）等戲劇角色的舉止可能值得再商榷。從這兩個角色來看，我們可以發現，知識（以此來判斷他們的行為是德行或惡行的關鍵）的存在與否有了可爭議之處。我認為這個爭議可以被解決的方式如下：奧賽羅不知道真相，這是確切的，而當伊阿果（Iago）騙他說他的太太戴斯德蒙娜（Desdemona）紅杏出牆時，奧賽羅因為猜忌而盲目地殺死她，但是奧賽羅的悲劇不只是一個簡單的謀殺案：他的悲劇性弱點（關於悲劇性弱點在往後的篇幅裡我們會再討論）不在於殺死了戴斯德蒙娜，也不是他的習慣性行為，而是他那

習以為常的驕傲和不知反省的魯莽態度。在那齣戲的某些場
景中，奧賽羅顯現出他是如何蠻勇地對抗敵人，以及他是多
麼不知從自己的行為中反省，這些特質，或說他的過度驕
傲，正是他引來災禍的原因，而奧賽羅對於自己的這些特質
早有充分的認知。

　　同樣地，在伊底帕斯王的案例中，我們必須問的是，他
的悲劇性弱點究竟是什麼？他的悲劇命運不在於他弒父或娶
母，這些也不是習慣性的行為，習慣是德行和惡行中一個基
本的特性。假如我們仔細地解讀那齣戲，便不難發現，伊底
帕斯在他生命的所有重要時刻裡，都在在地顯現出他非凡的
驕傲和自負，以及引導他相信自己是凌駕於眾神之上的虛榮
心。並非莫伊萊（Moirai，命運）讓他走向悲劇的結局，而
是他自己的決定使他邁入不幸的災難。出於缺乏寬容的雅量
使他殺死了一個老人，而這個老人剛好正是他的父親，只因
為這個老人在十字路口上偶遇時沒有對他以禮相待；而當他
破解了史芬克斯（Sphinx）的謎題時，他又再一次因為自己
的驕傲之心而接受了底比斯（Thebes）的王位以及老得足以
當他母親的皇后，而那個女人真的是他的母親！神諭（當時
候的一種「巫毒師」或「預言家」）已經說過，這個將來會
娶自己的母親並殺死自己父親的人，要切記凡事小心，絕不
可以殺害老得可以當他父親的男人或迎娶足以當他母親的女

人，為什麼他在這方面不多小心一些？因為驕傲、不遜、不寬容，因為他相信自己是最能與眾神相匹敵的對手。這些是他的悲劇性弱點、他的缺陷。知不知道約卡絲姐（Jocasta）和萊爾斯（Laius）是否認同他是其次，伊底帕斯發現自己的錯誤時已經承認了這些事實。

　　因此我們的結論是，德行的第三個條件取決於行為者對於他所做的選擇有正確的認知，而在無知狀態下行使行為的人既非德善亦非邪惡。

第四個條件：持續不變（constancy）

　　既然德善和邪惡都是習慣，不僅僅是熱情，那麼德行和惡行也必須是持續不變的。希臘悲劇裡的英雄所表現出來的行為總是前後一致，假如角色人物的悲劇性弱點在於他矛盾不一的特質，那麼，這個角色必定從頭到尾都是矛盾不一的人。這又再一次說明，突發事件或偶然機會不能決定德善或邪惡。

　　因此，悲劇所模仿的人，都是在行為上顯現出自發性的意願、自由意志、充分認知、持續不變等四項特質的德善之人。這些特質是實踐德善所必備的四個條件，也正是人類追求幸福之道。但，德善是唯一的，或有不同程度之分呢？

德善的等級

　　每一種藝術、每一門科學都有其相對應的德善，因為它
們各自有自己的目的和用處。騎師的德善在於騎好一匹馬；
鐵匠的德善在於冶製優良的鐵具；藝術家的德善在於創造完
美的藝術作品；醫生的德善則在於使病人恢復健康；而法律
制定者的德善便在於制定出為人民幸福著想的完美法律。

　　每一種藝術和每一門科學的確都有它自己的德善，但是
我們也看到了，所有的藝術和科學都彼此相互依賴，而且其
中某些確實比其他更優勢，甚至更為複雜，而其研究或涵蓋
人類活動的範圍也較為廣泛。在所有的藝術和科學之中，居
最高地位的是政治，因為沒有任何事物脫離得了它的範疇。
政治所研究的領域是全體人類的所有關係形式，因此，最高
階的美德——這項成就將帶來至高無上的德善——就是政治
的美德。

　　悲劇模仿了人類以善為目標的各種行為；但它不模仿那
些位居次要目的的行為。悲劇所模仿的是直接導向最高目標
的行為，也就是政治性美德的目標。而什麼是政治性的美
德？毋庸置疑的，最高境界的美德就是政治性的美德，而政

治性美德即是正義（justice）！

正義是什麼？

在《尼各馬科倫理學》一書當中，亞理斯多德向我們提出（而我們也接受）「公正（just）就是平等（equal）之事，不公正（unjust）就是不平等（unequal）之事」的道理。從任何分類方式看來，平等的人應該享有平等的待遇，而不平等的人（不論評斷標準為何）就應該接受不平等的待遇，到目前為止我們都同意他的看法。但是，我們必須為不平等的評斷標準下一個定義，因為沒有任何人願意在卑劣的定義下被視為不平等，而是希望在一個較高級的意義下成為不平等。

亞理斯多德本身反對「對等法則」（talion law，以眼換眼、以牙對牙），因為他說，假如人們是不平等的話，那麼他們的眼睛和牙齒也不會是平等的。按照這個說法，我們就可以問：拿誰的眼睛來對換誰的眼睛？若是以主人的眼睛來換奴隸的眼睛的話，這似乎對亞理斯多德而言是行不通的，因為在他的觀念裡，這些眼睛的價值是不平等的；而假如是用一顆男人的牙齒來換補女人的牙齒，同樣的，亞理斯多德

也不認為它們具有同等價值。

　　接著，我們的這位哲學家運用了一個表面上看起來頗為真誠的論點，為「平等」（equality）設定了一個無人能反駁的評斷標準。他問道：我們應該從理想的、抽象的原則開始做起，然後向下落實到現實狀況之中呢？或是應該正視具體的現實狀況，然後向上發展出一套理想原則？他絲毫不浪漫地回答：很明顯地，我們應該從具體的現實狀況著手。我們必須根據經驗法則來檢驗現實的、既存的各種不平等情事（inequalities），以此作為我們對不平等的評斷標準的基礎。

　　這個說法引導我們接受既存的不平等事實就是「公正」由此可知，對亞理斯多德而言，正義（justice）早已存在於現實本身之中，他並不關切「轉變既存的不平等狀態」的可能性，而是完全接受它們。根據這個理由，他的判定是，既然自由男性和奴隸都同時存在於現實之中（抽象原理是什麼已不重要），這就是不平等的第一個評斷標準。身為一個男性就是「優勢」（more）而身為一個女性就是「劣勢」（less）──根據亞理斯多德的說法，這種情況已經展現在具體的現實之中。因此，自由男性位居最高層，然後是自由女性，接著是男性奴隸，位居最下層的則是可憐的女性奴隸。

　　這就是雅典式的民主，一個以「自由度」為最高價值判斷而衍生的民主制度。然而，並非每個社會都奠基在此等價

值之上；例如寡頭政制是以財富作為最高價值的判斷準則，擁有較多財富的人被視為比擁有較少財富的人更高級，無論如何，總是從現實狀況著手衡量……。

由此我們可以得到一個結論，正義不等同於平等：正義是比例制的。而比例分配的標準，則取決於每個城市所實際運作的政治體制。正義向來都是按照比例制來施行的，但是決定比例制為何的評斷標準，則隨著民主政制、寡頭政制、獨裁政制、共和政制或其他制度而改變。

而不平等的評斷標準是如何建立的，以便所有人都能夠明瞭？透過法律。法律又是誰制定的？假如是卑賤的人們（女性奴隸、窮人）所制定的話，照亞理斯多德的說法，他們將制定出一套卑劣的法律，就像作者本身是卑賤的一樣。為了擁有一套較高級的法律，必須由一群較高級的人來制定：自由男性、有錢的人……。

每個國家、每個城市的法律內容都被系統化地集結在一部憲法（constitution）裡，因此，憲法就是政治美德的最佳表徵，也是正義的終極表現。

最後，透過《尼各馬科倫理學》的幫助，悲劇之於亞理斯多德究竟是什麼，我們已經可以得到一個清楚的結論，它最廣泛、最完整的定義就是：

悲劇模仿了人們在追求幸福時的理性靈魂（他的熱
情轉換成習慣）所產生的行為，這些行為是與各種
極端狀況相背馳的德善行為，它們最高的美德就是
正義，而它們最終極的表現就是憲法。

分析到最後，幸福的獲得就在於遵守法律，這就是亞理
斯多德所清楚傳達出來的訊息。

對制定法律的人來說，所有的律法都是好的，但對那些
沒有機會制法的人而言怎麼辦？想當然耳，他們會反抗、不
想接受既有現實所使用的不平等的判斷標準，因為它是必須
被修正的，就像現實狀況一樣。而這位哲學家說，在這些情
形之下，有時候戰爭是必要的。

從什麼意義上來說，劇場可以成為淨化與威嚇的工具？

我們已經得知，同一座城邦中的人，並不是每個都能
「一律同等地」得到滿足。如果有不平等情事存在，沒有人
願意讓這個不利的狀況降臨到自己身上；假如人們無法得到
相同的滿足，至少，必須確定所有人都還能在這個不平等的

標準之下維持一樣的消極態度。怎麼樣才能做到如此呢？透過各種形式的抑制，包括：政治、官僚系統、習慣、風俗──以及希臘悲劇。

　　這樣的說法似乎太過於大膽，但事實不過如此。當然，亞理斯多德在他的《詩學》一書中所提到悲劇的功能系統（以及至今仍追隨此總體機制而運作的各種劇場形式）並非只是一個純粹的抑制系統，還清清楚楚地納入了其他更具「美學的」元素存在，以及各種不同的面向包括在其中。但是，特別值得關注的是以下這個最基本的面向：它的抑制作用。

　　為什麼這項抑制功能是希臘悲劇以及亞理斯多德的悲劇系統中最基本的面向？很簡單，因為亞理斯多德說，悲劇最重要的目的就是引發淨化（catharsis）。

悲劇的終極目標

　　《詩學》這本書的碎裂性格，模糊了每個章節之間的連結，也破壞了整本書各個部分井然有序的層級安排。只有這個事實能夠解釋為什麼一些不甚重要或根本毫不重要的枝微末節，會被視為亞理斯多德思想中的核心觀點。例如，當論

及莎士比亞或中世紀戲劇時，常常有人會說某一齣戲不是
「亞理斯多德式」的戲劇，原因是它沒有遵守「三一律」（law
of the three unities）。黑格爾（Hegel）對這個觀點的反駁，
在《美術哲學》（*The Philosophy of Fine Art*）這本書中寫得很
明白：

> 某個行為發生在某個唯一「地點」的不可替換性，
> 是法國人從古典悲劇和亞理斯多德的評論中所演繹
> 出來的嚴格規則之一。事實上，亞理斯多德只不過
> 認為悲劇行為持續的時間不應超過二十四小時之
> 久，他從來沒說過地點的統一定律……。②

這個「定律」被賦予特別顯著的重要性是很難理解的，
因為它和「唯有含括一個序幕、五段插曲、歌隊吟唱以及結
尾的戲劇才是亞理斯多德式戲劇」這樣的說法一樣，早已沒
有任何效力。亞理斯多德思想的本質不能放在這樣的結構性
面向中看待。若把重點強調在這些次要的面向上，事實上，
等於是拿這位希臘哲學家與當今多如過江之鯽的編劇教授來
相比，尤其是美國教授，他們充其量不過是烹煮戲劇菜單的
廚師罷了，孜孜矻矻地研究觀眾的類型反應，然後再從中榨
取結論和規則，以使得知一個完美的劇本應該如何寫作（以
達到成功的票房賣座）。

　　相反的，亞理斯多德所寫的是一部有體系的詩學，在悲劇與詩的領域中，呼應著他所有的哲學成就。它是一部特別針對詩與悲劇而寫就的應用哲學，既實務又具體。

　　因為這個緣故，一旦我們發現書中有不明確或模稜兩可的語句時，就應該查閱這位作者的其他著作文本來參考。巴徹爾（S. H. Butcher）在《亞理斯多德的詩與美術之理論》（*Aristotle's Theory of the Poetry and Fine Art*）③一書中就完全做到了這一點，因此行文論證清楚且透徹。他試著從《形而上學》（*Metaphysics*）、《政治學》（*Politics*）、《修辭學》（*Rhetoric*）以及最重要的《倫理學》（*Ethics*）三部曲等不同面向去理解《詩學》的意義。對巴徹爾來說，我們所欠缺的主要是對於「淨化」一辭的釐清。

　　自然界趨向於某些特定結果；當它未能夠達到這些目的時，藝術和科學便因此介入。人類，身為自然界的一部分，也同樣期待著某些結果，諸如：健康、在國家裡過群居的社交生活、幸福、德善、正義等等，當他無法達到這些目的時，悲劇藝術就介入了。這種針對人類行為提出的糾正，就是亞理斯多德所稱的「淨化」（catharsis）。

　　從質和量的各個面向來看，悲劇的存在是為了達到它所追求的功能：淨化。悲劇的所有操作法則也因此圍繞著這個觀念而建構，它是悲劇系統的核心、精髓和目的。很不幸

的，它也是引起最多爭議的觀念。淨化就是糾正：它糾正什麼？淨化就是洗滌：它洗滌什麼？

　　巴徹爾透過聲名卓著的哈辛、米爾敦和雅各‧伯內斯等人的諸多異見，來幫助我們瞭解這個問題：

哈辛（Racine）

關於悲劇，他寫道：

> 熱情之所以被表現出來，只為了凸顯它們是各種失序狀態的起因；而惡行（vice）通常被塗染上各種顏色，好讓人們認識且厭惡奇形異狀（deformity）……，這就是早期悲劇詩人心中最主要的想法，此外沒有比這些想法更重要的。他們的劇場是一座專門傳授德善的學校，正如那位哲學家（譯按：亞理斯多德）的所有私塾一樣。因為這個緣故，亞理斯多德極力想為戲劇詩建立一些法則；……我們的作品也應該像這些詩人的作品一樣厚實，並且充滿有用的教育意義。④

　　由此可知，哈辛所強調的，是悲劇在學理上和道德上的面向；這是正確的，但有一點必須修正．亞理斯多德並沒有建議悲劇詩人把焦點鎖在邪惡的角色上。相反的，悲劇英雄

應該從他生命的根本性巨變中嘗到痛苦──從幸福到災難
──但這不應該是惡行的後果，而是一些錯誤或弱點所造成
的結果（詳見《詩學》第十三章）。我們很快地就會在往後
的篇章中檢證這種「悲劇性弱點」（hamartia）的特性。

　　同時，我們也必須瞭解，弱點錯誤的呈現，並不是要讓
觀眾在感知的當刻產生厭惡或憎恨；相反的，亞理斯多德建
議，錯誤或弱點的出現應該被賦予一些諒解。通常，悲劇開
始時，英雄所處的「命運」狀態都是由於這項缺陷所引起，
而非他的德善之故所帶來的，就像伊底帕斯之所以成為底比
斯的國王，是因為他的角色裡有一個弱點，那就是──驕
傲。事實上，如果戲的一開始，「缺陷」就表現得令人覺得
可鄙、而「錯誤」表現得令人憎恨的話，整齣戲劇發展過程
的效力將大打折扣；因此，應該反過來把它們表現得易於被
人接受，然後才可以接著透過戲劇和詩的發展過程，再重重
地予以打擊。唯有差勁的編劇者，才不瞭解在觀眾眼前運用
千百種變換的手法。劇場即是變化，而非只呈現既有事實：
它是逐漸演變而不是直接存在的。

雅各・伯內斯（Jacob Bernays）

　　1857年，伯內斯提出了一個有趣的理論，他說，「淨化」
這個詞是一個醫學隱喻，意味著對靈魂進行病理效用的洗滌

過程，如同藥物對身體的醫療作用一般。伯內斯針對亞理斯
多德的悲劇定義〔「（悲劇是）對引發憐憫或恐懼等人類行為
的模仿〕提出他的論點，他的結論是，正因為這些情緒深藏
在所有人類的底層心裡，因此激昂的騷動過後，將帶給人們
愉悅的鬆弛感。這項假設似乎也可以在亞理斯多德自己的說
法裡找到確證，亞氏曾宣稱「憐憫的產生是由於不應得的不
幸事件所引起，而恐懼的產生則因為悲劇人物像我們自己」
（《詩學》第十三章）〔很快地，我們即將檢視在這兩種情緒
的基礎上所產生的「移情」（empathy）作用的意義〕。

　　伯內斯還說，戲劇景象所激起的各種感覺並未被明確或
永久地轉移，而是沉靜地持續一段時間，整個系統也得以稍
做休息。舞臺演出藉此提供了無傷害性且愉悅的釋放機會，
給需要被滿足的各種原始需求，而這些需求通常在劇場的虛
構情境中較易於被容忍，而非真實生活裡。⑤

　　因此，伯內斯提出了一個假設：或許，洗滌所指涉的不
只是憐憫和恐懼的情緒，還包括某些「非社會性」（non-
social）或被社會遺棄（socially forbidden）的原始本能。巴
徹爾為了進一步釐清洗滌的目的（也就是說，人們被洗滌的
是什麼？），因而在此加入了他自己的看法，他相信那些騷
動不安的，其實正是我們真實生活中的憐憫的恐懼，或至少
是生命中的此類元素。⑥

　　這樣清楚嗎？或許人們被洗滌的不是憐憫或恐懼的情緒，而是這些情緒中所潛藏或摻雜的某些東西。我們必須為這個在淨化過程中被削除的「異身體」（foreign body）找到一個明確的定位。在此情況下，憐憫和恐懼只是驅逐的機制之一，不是目的。而悲劇的政治意義正在於此。

　　《詩學》第十九章中曾寫道：「戲劇人物的思想完全展現在他們的言語措辭中——竭盡所能地證明或反駁，並擾動情緒（諸如憐憫、恐懼、憤怒等相似的情緒）……」我們要問的是，為什麼「洗滌」在憎恨、嫉妒、驕傲、偏愛某些神祇以及只遵從某些法律等「相似」的情緒發生前不能被處理？為什麼選擇憐憫和恐懼？為什麼亞理斯多德只說明這兩種情緒存在的必要性？

　　從對某些悲劇角色的分析中，我們發現，這些人物或許會因為某些道德上的錯誤而感到罪惡，然而，卻幾乎沒有人對憐憫或恐懼表現得太過與不及，他們的德善從沒有出過什麼差錯。事實上，這些情緒在所有悲劇角色的特質中是非常微不足道的，以至於根本不被視為是他們的共通特質。

　　憐憫與恐懼不是展現在悲劇人物身上——而是「觀眾」。透過這些情緒，觀眾與舞臺上的悲劇英雄產生了連結。我們必須牢牢記住：觀眾與悲劇英雄之間之所以產生連結，「基本上」，是透過憐憫與恐懼所建立起來的，誠如亞理斯多

德所言，這是因為某些「不應得」的不幸事件發生在角色人物身上，而他與我們每一個人是如此的相像。

　　讓我們再進一步釐清這個觀點。希波利塔斯（Hippolytus）對於所有神祇都十分崇敬，這是很好的，但他唯獨不喜歡愛的女神，而這便是缺陷。我們為希波利塔斯深感憐憫，因為他縱使有那麼好的特質卻仍被摧毀；而我們感到恐懼，則是因為或許我們也一樣沒有遵照法律的要求去敬愛所有神祇，因而恐會遭受責罰。伊底帕斯是一個偉大的國王，受到人民的愛戴，他所領導的政府是完美無瑕的，正因為如此，我們為這個優秀的人才感到憐憫，因為他被自己唯一的缺點——驕傲所擊垮，而這項缺陷或許也存在我們身上：因此我們感到恐懼。克里昂極力捍衛著國家的利益，而當我們目睹了他承受自己妻子的死亡痛苦時，不免感到憐憫，因為儘管他有那麼好的德善，唯一的缺點在於只看重國家的福祉，而忽視了家庭的重要；這個單面向的偏執，也可能是我們的缺點，因此我們感到恐懼。

　　讓我們再提醒一次悲劇角色的德善與其成就之間的關係，最後帶給他們敗亡的結局：伊底帕斯因為桀傲自豪而成為一個偉大的國王；因為蔑視愛之女神，希波利塔斯更加崇敬地愛慕其他神祇；因為對國家利益的極度關懷，克里昂在一開始時是一個偉大的首領、處在幸福的高峰。

　　我們因此可以得到一個結論：憐憫和恐懼只是連結觀眾
與角色人物的最微弱的形式，但這些情緒自始至終都不是淨
化（滌淨）的目的；毋寧說，他們被淨化的是悲劇結束後就
不再存在的某些東西。

米爾敦（Milton）

　　「悲劇……的力量，對亞理斯多德而言，是透過憐憫和
恐懼情緒的激發，來對這類熱情進行洗滌而產生的；換言
之，就是將觀眾的熱情予以降溫、緩和，讓他們在閱讀或觀
賞到這些熱情被完全模仿時，內心產生愉悅的感覺，藉此使
他們服膺於既有的規範。」到這裡為止，米爾敦對前人已經
陳述過的觀點，似乎沒有進一步的推論；但接著他提出了一
些有趣的觀點：「……在藥學上，具憂鬱色彩和質地的物
質，會被用來對抗憂鬱症，就如同以酸制酸，以鹽巴來改變
鹹性體液一樣。」⑦ 事實上，這是一種同質治療法
（homeopathy）──以特定的情緒或熱情來治療相似但非完全
相同的情緒或熱情。

　　巴徹爾除了對米爾敦、伯內斯和哈辛等人的觀點進行研
究之外，更從亞理斯多德自己所寫的《政治學》一書當中，
找尋《詩學》裡沒有提到過的字眼──「淨化」的意思。淨
化一詞在《政治學》裡的意義是指在那些著魔於宗教狂熱的

病患身上，施放某種特定的音樂而產生的效果。這種治療法
「利用動作來治療動作、利用狂野而不停歇的音樂來撫慰心
靈內在的痛苦。」根據亞理斯多德的說法，病患在此治療下
將會回到他們自身的正常狀態中，就像經歷一場醫療或洗滌
的治療過程一般──而這個過程就是「淨化」。⑧

　　從這個案例中，我們證實了透過「同質治療的」方法
（狂野的音樂治療狂亂的內在律動），宗教狂熱被某種類似的
外來效能所治療了。而治療的發生是經由刺激所帶來的，就
如同悲劇一樣，角色人物的缺陷最初被呈現出來時，是致使
他獲得幸福的原因──然後，這項缺點才慢慢地被激發出
來。

　　巴徹爾還指出，根據西波克拉提斯（Hippocrates）的說
法，「淨化」意味著將痛苦或騷動元素從有機體身上予以移
除，藉此洗淨餘留下來的其他元素，最後，已被消除的體外
元素便不再存在於有機體身上。巴徹爾因此推斷，若運用同
樣的定義來看待悲劇，便可以得到一個結論：「憐憫和恐懼」
在真實生活中象徵著病態、騷亂的元素；在悲劇的刺激過程
裡，不論這些元素為何，都將一一被驅逐。「悲劇行為發展
進行中，當內心的騷亂被激起而後又沉寂時，我們將發現，
底層形態的情緒已經被轉換成更高層更精緻的形式。」⑨

　　巴徹爾的推論是合理的，而且我們可以完全接受；唯一

不能苟同的是，他太過於將不乾淨的元素歸因於憐憫和恐懼等情緒。沒錯，不乾淨的元素的確存在，而且事實上它是角色人物心中極力想要淨化的目的，用亞理斯多德的話來說，它是角色人物「靈魂」深處想淨化的目的。然而，亞理斯多德從來沒有說過純淨或不純淨的憐憫、以及純淨或不純淨的恐懼。不乾淨的元素必須與悲劇景象結束之後仍然存留的情緒有所不同；這種外在元素——被驅逐的不淨之物——只能是某種情緒或熱情，但不是悲劇結束時依舊存留的元素；憐憫和恐懼從來就不是邪惡、軟弱或錯誤，因此根本不需要被消除或淨化。亞里斯多德在《倫理學》這本書裡，點名指出的各種邪惡、錯誤和軟弱，才是真正必須被銷毀的。

應該被洗滌的不淨之物，無疑地，是存在於後者（譯按：《倫理學》一書）所描述的各種弱點之中。它必須是威脅著個體均衡、甚至最後威脅著整體社會和諧的事物；它是一些非德善、也非最高美德（亦即：正義）的事物。而既然不正義之事已經明文規定在法律裡，因此，悲劇過程所欲消滅的不淨之物，就是與法律相違抗的事物。

如果我們稍微回顧一下，便會更明白悲劇的運作。我們對它所下的最後定義是：「悲劇模仿了人類在追求幸福時的理性靈魂（也就是由熱情轉換成的各種習慣）所產生的德善行為，……而理性靈魂最高境界的德善就是正義，最終極的

表現就是憲法。」

　　同時，我們還知道大自然趨向於達成某些特定結果，當它失敗時，藝術和科學便介入糾正它。

　　因此，我們可以總結地說，當一個人的行為出現差錯時——當他在尋求幸福的過程中，未能表現出最高德善的行為，換言之，也就是未能服從法律時——悲劇藝術就介入糾正他的錯誤。如何糾正？透過洗滌和淨化，滌淨所有阻礙角色人物達到目的的各種外來的、惹人不悅的元素；這項外來元素即是不順從法律的行為，它是社會性的過失，政治性的缺陷。

　　現在，我們終於有了萬全的準備，要來瞭解悲劇體系是如何運作的。但是，首先，我整理了一份簡單的字彙集錦，約略解釋了某些詞語的意涵，這些詞語所代表的便是我們將要集中討論的各種元素，以幫助我們釐清悲劇壓制系統。

字彙集錦

悲劇英雄（tragic hero）

　　誠如亞諾・豪塞在《西方社會藝術進化史》一書中所說的，劇場原本是合唱隊、是群眾、是人民⑩，他們才是真正的主角。當泰斯皮思（Thespis）「發明」了主角之後，便立即把劇場「貴族化」，而這個劇場過去曾以群眾的發表活動、遊行、歡慶節目等通俗形式存在著。「主角—歌隊」式的對話，很顯然的是「貴族—人民（平民）」式對話的反映。而所謂的悲劇英雄，雖然後來也開始與歌隊之外的其他同儕（配角與敵對角色）對話，但他總是被塑造成典範，具有某些特質值得人們效仿，但其他特質則不盡然。當國家機器開始利用劇場來行使對人民壓制的政治目的時，悲劇英雄便出現了。我們不應該忘記的是，國家政府透過直接方式或經由某些財閥的資助，讓這些戲劇作品得以順利產製出來。

行為（ethos）

　　角色人物進行表演時，他的演出會呈現兩個面向：ethos
與dianoia，這兩者的結合，便是角色人物所發展出來的行
為。它們是不可分割的，但為了便於解釋起見，我們可以說
ethos是動作本身，而dianoia 是該動作的合理化、推論過程，
ethos 是行動本身，而dianoia則是決定該行動背後的思考。不
過，要特別注意的是，推論也是一種行動，而且，不論身體
狀況和條件限制如何，均有可能不發生動作，這並不需要任
何理由。

　　我們可以把 ethos 定義為蘊能、熱情和習慣的總和。

　　在悲劇主角的行為（ethos）中，所有傾向都必須是正面
的。

行為唯一例外（except one）

　　悲劇人物的所有熱情、習慣都必須是好的，只有一個例
外，根據什麼評斷標準來判定這個例外呢？根據憲法的標
準，也就是將法律系統化組織起來的標準；換言之，是根據
政治的標準，因為政治就是至高無上的首要藝術。只有一項
特性必須是壞的——它正是與法律相牴觸的某種熱情或習
慣，這項不好的特質叫做 hamartia（悲劇性弱點）。

悲劇性弱點（hamartia）

這個字也被稱為悲劇性缺陷（tragic flaw），這項缺陷是角色人物身上唯一的「不純淨之物」（impurity）。悲劇性弱點是唯一能夠、也必須摧毀的特質，唯有如此，角色人物的所有行為才會順從社會的總體風潮。當個體和社會之間的傾向（tendency）與行為（ethos）相互牴觸時，悲劇性弱點便會引爆衝突：它是唯一與社會期待不符的特質。

移情（empathy）

從演出開始的那一刻起，角色人物（尤其是主角）與觀眾之間的某種關係便建立起來了。這種關係有著清楚的特性：觀眾採取一種被動的態度，把行動的權力委託給舞臺上的角色人物。而既然角色人物與我們相像（如同亞理斯多德所指出），於是，我們對角色人物在舞臺上所發生的一切感同身受。換言之，不需要親自表演。換言之，不需要親自表演，我們就可以感覺自己在演出，而當角色人物表現愛恨時，我們也一同跟著愛恨起伏。

移情關係不只對悲劇英雄發生連結：若觀察孩童們看到「西方人」出現在電視上時的興奮表情，或是群眾在觀賞螢幕上的男女主角接吻畫面時多情陶醉的臉龐，我們便可知道

它的作用，這些都是移情效果的有力證據。移情讓我們感覺
彷彿自己正在經歷一場實際上是發生在別人身上的事情。

　　移情是角色人物與觀眾之間的一種情緒關係，根據亞理
斯多德的建議，這種關係基本上可以是憐憫與恐懼其中之
一，但也可以包括其他情緒，諸如：愛、溫柔、欲望（在很
多電影明星與他們的影迷俱樂部之間可以得到印證）等等。

　　移情作用特別容易發生在悲劇角色的「一舉一動」之上
──換言之，就是他的行為。不過，還有另一種移情關係是
「（角色人物的）合理化與（觀眾的）推論」（dianoia-reason）
，這種關係正呼應了「行為與情緒」（ethos-emotion）的關
係；換言之，行為引起了情緒（emotion），而合理化
（dianoia）過程則激發了推論（reason）。

　　很顯然的，憐憫和恐懼等移情情緒的召喚，是建立在某
種「行為」的基礎上產生的，它展現了許多好的特質（因此
我們為角色人物被摧毀感到憐憫），以及一項壞的特質，即
悲劇性弱點（因此我們心生恐懼，因為我們也同樣擁有這項
特質）。

　　現在，我們可以回過頭來探討悲劇體系的功能運作了。

亞理斯多德的悲劇壓制系統如何發揮功效？

　　壯觀的表演場面揭開了序幕，悲劇英雄出現了，觀眾也與他建立起一種移情關係。

　　演出開始了，出人意料之外地，悲劇英雄的行為裡竟然出現了一項瑕疵，也就是「悲劇性弱點」；更驚駭的是，每個人都看到了，正是因為這項悲劇性弱點，讓悲劇英雄達到了他現有的幸福狀態。

　　透過移情作用，觀眾身上可能具有的相同悲劇性弱點也被激起、啟發、催動了。

　　突然地，某些事情的發生改變了這一切〔例如，伊底帕斯被泰瑞西亞（Teiresias）知會，他所要尋找的殺人兇手其實就是伊底帕斯他自己〕。這位角色人物因為擁有一項悲劇性弱點而爬升到如此顛峰境地，卻正冒著從這個高處摔跌下來的危險。這正是《詩學》中所指的「遽變」（peripeteia），也就是角色人物命運中出現的一項徹底性急變。這時候，悲劇性弱點已被激發出來的觀眾，開始感受到逐漸上升的恐懼感，因為這個角色人物已經走入不幸災難的途中；克里昂被告知愛妻和兒子的死訊，希波利塔斯無法向父親解釋他的無

辜，導致父親詛咒他，使他在意外中死亡。

　　遽變是很重要的，因為它拉長了幸福到災難之間的路途。有一首著名的巴西歌謠是這樣唱的：「棕櫚樹長得越高，倒得越重」，這種延長戰線的方式製造了更大的衝擊效果。

　　角色人物在遽變中所承受的痛苦也同樣複製在觀眾身上，不過，另一個可能是，觀眾一路移情地跟隨著角色人物的發展而起伏，直到遽變發生的剎那立即停止，並在這個關鍵時刻抽身而出。為了避免這種狀況發生，悲劇的角色人物也必須經歷亞理斯多德所說的「承認錯誤」（anagnorisis）的過程──也就是說，透過對於自己弱點的承認，利用合理化的方式解釋它。悲劇英雄承認了自己的錯誤，希望觀眾也因此移情地承認自己的悲劇性弱點是一項錯誤。但是觀眾有個最大的優勢，就是間接地透過替身而感到自己犯了錯行：他不需要真的為此付出代價。

　　最後，觀眾將因此知道，犯錯的可怕後果不只是替代性地發生而已，更會在真實生活裡出現。亞理斯多德要求悲劇一定要有可怕的結局，他稱之為「大災難」（catastrophe），快樂的結局是不被容許的，即使角色人物的肉體不一定遭到摧毀。有些角色人物會滅亡，有些則親眼看著自己所愛的人死去，不管下場如何，災難總是如此之巨大，以至於不死反

而比死亡更痛苦。

這三項相互依賴的元素（遽變、承認錯誤、大災難）最終的目的是要對觀眾（等同於或更甚於角色人物）引發淨化；也就是說，它們的目的是要為悲劇性弱點製造一個洗滌的功用，並且透過下列三項清楚的階段來完成這項工作：

第一階段：悲劇性弱點的激發。悲劇英雄在觀眾的移情陪伴下，沿著通往幸福的道路向上攀爬，接著出現了一個大逆轉：同樣在觀眾的陪伴下，他開始由幸福的巔峰轉向不幸的災難；英雄開始敗退了。

第二階段：角色人物承認自己的錯誤——anagnorisis。透過「合理化－推論」的移情關係，觀眾也因此承認自己的錯誤、自己的悲劇性弱點以及違背憲法的缺點。

第三階段：大災難。悲劇主角在自己生命的結束或所愛的人死去等殘暴形式中，嘗到了自己錯誤的行為所帶來的痛苦後果。

淨化：觀眾被如此恐怖的大災難景象所驚嚇，而他的悲劇性弱點也因此被洗滌了。

亞理斯多德的壓制系統可以用以下的圖解來表示：

　　亞里斯多德曾說過:「我是柏拉圖的朋友,但我更是真理的朋友!」(Amicus Plato, sed magis amicus veritas)我們完全同意亞里斯多德講的這句話:我們是他的朋友,但我們是真理更要好的朋友。他告訴我們,詩學、悲劇、劇場都與政治無關,但事實告訴我們其實不然;他自己的《詩學》這本書告訴我們的的確不是如此,我們必須跟事實成為更要好的朋友:人類所有活動(當然包括所有的藝術,尤其劇場)都是政治性的,而劇場正是實行壓制的最完美的一項藝術形式。

不同類型的衝突:悲劇性弱點與社會風氣

　　我們都知道亞理斯多德的悲劇壓制系統所要求的是:

1. 在角色人物的行為與他所處的社會風氣之間,製造一項衝突矛盾,一項錯誤的行為!

2. 建立一種稱之為「移情」的關係,此關係容許觀眾被角色人物的經驗所帶領;觀眾——感覺彷彿是自己在舞臺上演戲——為角色人物的愉悅而高興,也為角色人物的不幸災難感到痛苦,推到極致,便是左右他的

思考。

3.觀眾必須經歷三項嚴酷的變動：邅變、承認錯誤與淨
化；他必須承受命運（劇中的行為）中的爆裂之苦，
承認舞臺上的替身所犯下的錯誤，並且省視自己，將
身上的反社會特質洗滌掉。

　　這就是悲劇壓制系統的基本要素。在希臘時期的劇場
裡，這個系統依循著我們先前描繪過的圖表而發揮功效；但
其實它的本質一直留存到今天，而且繼續在這個時代中廣泛
地被運用，經過不同社會體制的引介轉化，而以各式各樣的
修正面貌存在著。現在，就讓我們來分析其中幾個修正後的
模式：

第一種：悲劇性弱點 vs. 完美的社會風氣（古典模式）

　　這是亞理斯多德研究的個案中最古典的一種。再拿伊底
帕斯的例子來說，完美的社會風氣透過歌隊的吟唱或泰瑞西
亞的冗長演說而表現出來；但是，正面的衝突發生了，即使
泰瑞西亞宣布了真正的罪犯就是伊底帕斯本身時，伊底帕斯
不但沒有接受這項訊息，反而繼續他自己的調查行動。伊底
帕斯無論如何優秀──完美的男人、孝順的兒子、摯愛的丈
夫、模範父親、無人能匹敵的政治家、有智識、英俊、敏感

——終究有一項缺點：他的驕傲！因為這個緣故，他登上了
榮耀的巔峰，也因為這個特質他被擊垮了。而隨著這位主角
人物的「母親－太太」上吊死亡、他自己則雙眼被挖裂等恐
怖景象的發生，大災難過後，新的平衡又再次被建構起來。

第二種：悲劇性弱點 vs. 悲劇性弱點 vs. 完美的社會風氣

這類型的悲劇呈現了兩位各有缺點的主角人物、兩個悲
劇英雄彼此遭逢，這兩個人在完美的倫理社會中相互摧殘。
安蒂崗妮與克里昂就是最典型的例子，這兩人在各方面都非
常優秀，唯一的例外就是他們各自擁有一個缺點。在這類型
的個案中，觀眾必須同時對兩個角色產生移情，不能只對其
中一人，因為悲劇發展的過程就是要同時洗滌觀眾的兩項悲
劇性弱點。假如只對安蒂崗妮產生移情作用的話，他最後可
能會認為克里昂擁有絕對的真理，同樣的，反之亦然。觀眾
必須將自己「過度極端」的弱點洗滌掉，不管偏執的方向如
何——無論是對國家過多的愛護導致家庭幸福受損，或是對
家庭過多的關懷以至於造成國家利益的損害。

通常，當主角人物承認自己的錯誤後可能仍無法說服觀
眾時，悲劇作者便會透過歌隊作為直接合理化的媒介，因為
他們代表的是通曉常理、公正不阿以及其他類似特質的人。

在這類型的案例中，大災難的發生仍是必要的，以便於

透過恐懼來製造淨化效果、洗滌罪惡。

第三種：負面的悲劇性弱點 vs. 完美的社會風氣

　　這種模式與前述兩種截然不同。它的主角人物的行為是以負面形式呈現出來；也就是說，他擁有所有的過錯和一項唯一的德善，這與亞理斯多德講的「擁有一切德善而獨犯一項過錯、缺點或錯誤的判斷」完全相反。正因為擁有那項小小的唯一德善，這個角色人物得到了拯救，沒有大災難的發生，取而代之的是一個歡樂的結局。

　　我們必須知道，亞理斯多德非常堅決反對快樂的結局，但我們更應該知道的是，亞氏所建構的整個系統中的壓制性特質，才是他那本政治性書籍《詩學》的真正本質所在。因此，在改變角色人物的某項特質、且這項特質將牽動到他的整體行為結構時，這齣戲最後終局的結構性機制也將無可避免地隨之改變，才能保持它原有的洗滌功能。

　　這種透過「負面的悲劇性弱點 vs. 完美的社會風氣」所製造的淨化效果，在中世紀時期（譯按：宗教劇）經常被大量援用，而最有名的中世紀戲劇或許就是《每個人》（Everyman）。

　　這個故事講的是一個名叫埃佛利曼（Everyman，譯按：與「每個人」同音）的人物，他在面臨死亡時試圖想要拯救

自己，因而與死神交談、分析他過去的所作所為。起先，埃佛利曼和死神歷經了一連串不同的人物對埃佛利曼的指控並揭發他所犯過的罪行：物質上的貪婪享受、逸樂無度等等，埃佛利曼最後承認這一切罪過，承認他在行為上完全沒有任何德善，但他同時又虔誠地相信神聖的慈悲，而這個信念就是他唯一的德善。這個信念和悔悟拯救了他，以彰顯上帝更高潔的恩典。

這個主角的承認錯誤（認知到他的罪過）實際上伴隨著另一個新角色的誕生，而且這個新的角色人物被拯救了。在悲劇裡，角色人物所做過的行為是無法挽回的；但在這類型的戲劇中，主角人物的行為可以被寬恕，讓他下定決心重新做人，並且成為一個「新的」角色。

「新生命」的概念（而且是一個被寬恕的生命，因為犯錯的角色已不再是一個罪人）在摩利訥（Tirso de Molina，譯按：十七世紀西班牙黃金時期著名劇作家）的《給不忠誠的判決書》（*El condenado por desconfiado*，另譯：《嫌疑犯》）一劇當中可以清楚地看見。劇中，那個名叫安利克（Enrique）的英雄，把身為人所能做得出來的壞事全都做了：他是一個酒鬼、殺人犯、竊賊、無賴——任何的罪過、缺點或邪惡都與他脫離不了關係。他的罪孽連惡魔之神都嫉妒，他做過的敗壞行為在戲劇藝術裡無人能及；而跟他比鄰而居的則是純

潔的帕伯洛（Pablo），這個人連最輕微、最容易被原諒的小罪過都做不出來，他是一個純淨無暇的靈魂，一個清高的、潔淨的、完美的形象！

　　然而，奇怪的事情卻發生在這兩個人身上，最後導致他們的命運與一般人所期待的完全背道而馳。安利克，那個壞蛋，知道自己是一個萬惡不赦的罪人，從來不懷疑上帝的審判將會讓他下到地獄最深沈最黑暗的角落裡接受烈火的焚燒，因此，他接受了神聖的靈智判決，以及祂的正義。另一方面，帕伯洛因為處處想要保持自己的純潔反而因此成為一種罪過，無時無刻都在懷疑上帝是否真的瞭解他的生命早已為神而犧牲，並且是上帝想要的對象，他急切地期待死亡的到來並且立刻升上天堂，如此一來，他才有可能在那裡開啟一個更愉悅的新生命。

　　後來，這兩個人都死了，出乎某些人意料之外的，神聖的判決竟然是：安利克雖然犯過那麼多罪惡、搶劫、酗酒、背信等等，判定可以上天堂，因為他對於自己會得到懲罰的堅定信念榮耀了上帝；相反的，帕伯洛並非真心信仰上帝，時時懷疑自己會不會得到拯救，所以，他帶著一身的德善下到地獄。

　　以上就是這齣戲的大概內容。從安利克的角度來看，很明顯的，他是完全罪惡的行為中獨具唯一德善的例子，懲戒

性的效果透過歡樂的結局而完成，並非大災難。從帕伯洛的角度來說，這個人物的鋪陳是傳統的、古典的亞理斯多德式的手法，帕伯洛的一切都是德善，唯一的例外就是他的悲劇性弱點——懷疑上帝，他所得到的才是一個真正的大災難！

第四種：負面的悲劇性弱點 vs. 負面的社會風氣

　　「負面」（negative）這個字眼在這裡所指的是與原來的正面型態完全相反——無關乎任何道德價值，就像攝影的負片一樣，所有白色影像顯現在底片上都變成黑色的，反之亦然。

　　這類戲劇中的倫理衝突正是「浪漫戲劇」（romantic drama）的主要精髓所在，而《卡密兒》（Camille，譯按：這齣戲即小仲馬所著之 La Dame aux camelias，劇情描述一位在美國花名為卡密兒的法國高級妓女瑪格麗特，因與一名窮苦男子相戀，而逃離為她償還債務的富豪，並犧牲自己向戀人謊稱不想繼續交往，以免戀人遭妒忌與家人反對，最後雖與戀人重聚但生命已盡）這齣戲則是最好的例子。劇中，主角人物的悲劇性弱點就像前述所說的個案一樣，盡是多得數不清的各種負面特質、罪惡、錯誤等等。另一方面，整體社會風氣（也就是道德傾向、倫理）——與前述第三種類型戲劇相反的——在此時卻與主角人物完全一致，她所做的一切惡

行完全被接受，而且並不因為這些惡行而遭受到任何的痛苦懲罰。

　　從《卡密兒》這齣戲，我們看到的是一個腐敗的社會，一個接受賣春嫖妓的社會，而瑪格麗特高提耶（Marguerite Gauthier）正是其中最棒的妓女——個人的惡行受到腐化的社會所容許與保護。她的職業完全被人接受，她的房子經常有社會名流人士出入（設想這是一個以金錢為首要價值的社會，她的房子經常出入著有錢的資本家），瑪格麗特的生活充滿了快樂！但是，這個可憐的女人，她所有的錯誤都被接受了，就是她的唯一德善沒有被接受。因為，她戀愛了，事實上，她真的愛上了某個人，喔，不，不行，這個社會是不容許她那麼做的，這是一個悲劇性弱點而且必須受到懲罰。

　　從倫理的角度來看，這時候某種三角狀態已經形成。到目前為止，我們所分析的衝突狀況裡，角色人物與觀眾所信奉的是同一套「社會倫理觀」；但現在出現的卻是分歧的矛盾狀況：劇作家希望呈現的，是舞臺上所描繪的那個社會所接受的社會倫理觀；但是，作者本身並不認同那套倫理觀，反而抱持另一套。於是，作品呈現出來的是某一個世界，而我們的世界，或者至少我們在那個戲劇景象發生當刻的處境卻是另一個世界。誠如小仲馬（Alexander Dumas fils）說的：由此你看到了這個社會的模樣，它是敗壞的，但我們不

像那樣，或者說我們的心靈深處並非如此。因此，瑪格麗特擁有那個社會所認定的一切德善行為，一個妓女必須有尊嚴、有效率地把她身為妓女的專業做好；然而，瑪格麗特有一個缺陷使她無法做好自己的專業──她戀愛了。一個女人怎麼能夠與某一個男人戀愛而用相同的忠貞來服務於所有的男人（所有付得起錢的男人）？不可能，因此，戀愛對一個妓女來說，不是德善而是一種惡行。

　　但是，身為觀眾的我們並不在那個作品的世界裡，我們可以全然反對地說：一個容許、鼓勵賣春行為的社會是一個必須被改變的社會。於是，三角對立狀態便形成了：戀愛，對我們來說是一種德善，但是在那齣作品裡，它卻是一種惡行，而瑪格麗特高提耶之所以被摧毀，完全是因為那項惡行（德善）之故。

　　在這類型的浪漫戲劇裡，大災難的發生也同樣是不可避免的。而浪漫劇作家希望觀眾不是因為英雄的悲劇性弱點而被淨化，乃是被整體社會風潮所淨化。

　　亞理斯多德體系下的這類型修正模式，還可以在另一齣浪漫戲劇中得到印證，那就是易卜生（Ibsen）的《人民公敵》（*An Enemy of the People*）。同樣的，劇中史塔克曼博士（Dr. Stockman）這個角色，具體實踐著跟他生存的那個社會風氣相同的行為模式，那是一個以利益和金錢為基礎的社會；但

他也有一項悲劇性弱點：他是一個誠實的人！這是那個社會所不能容忍的。這齣作品向來具有的強烈衝擊性，是來自於易卜生所揭開的真相（不管有意或無意），那就是，任何建立在以利益為基礎的社會，都不可能助長一個「向上的」（elevated）道德的發展。

資本主義基本上是沒有道德的，因為它的本質在於追求利益，而這項本質與倡導人類更高層次的價值、正義等正式道德完全無法相容。

史塔克曼博士之所以被擊垮（換言之，他失去了在那個社會中的位置，他的女兒也一樣，變成一個高度競爭社會裡被遺棄的人），完全因為他的基本德善所導致，這種德善在他的社會裡被視為是惡行、錯誤或悲劇性弱點。

第五種：時代錯亂的個人行為 vs. 當代的社會風氣

唐吉訶德（Don Quixote）便是這類戲劇的典型例子：他的社會行為還停留在已消失的社會風氣中，當這個已不存在的昔日社會面對當代社會時，衝突結果是可想而知的。唐吉訶德的騎士精神、崇敬西班牙皇室等時代錯亂行為，根本無法在布爾喬亞階級（bourgeoisie）興起的年代中平安地生存下去──布爾喬亞階級改變了所有價值觀，對他們而言一切都變成金錢，金錢可以兌換一切。

「時代錯亂行為」（anachronistic ethos）的延伸之一就是
「配合時代風氣的行為」（diachronic ethos）：主角人物所處
的道德世界中，其價值觀在表面文字上被社會所頌揚，但實
際生活上卻無法被社會接受。在《荷西的生與死》（*José,
from Birth to Grave*）這齣戲裡，主角人物荷西達希爾娃
（José da Silva）實踐了布爾喬亞階級要求的價值觀，而他的
不幸也正因為他相信這套價值觀並且被它們所支配：做一個
「自力完成的人」（self-made man）。他努力不懈地工作，遠
超乎他該付出的勤奮程度，他將自己奉獻給雇主們，並儘量
避免引發勞工問題。簡單地說，這個人物是一個奉行希爾
（Napoleon Hill）的《成功之道》或是卡內基（Dale Carnegie）
的《如何贏得友誼與影響別人》的那種角色人物，那就是悲
劇！而且是十足的悲劇！

結　論

亞理斯多德的悲劇壓制系統能夠存活到今天，得歸功於
它的強大影響力所賜，事實上，它是一個強而有力的威嚇系
統。這個系統的結構可以變化成千百種不同樣貌，以至於有
時候根本很難找出它結構裡的所有元素，但即便如此，這個

系統依舊存在，並且不斷地執行著它的基本工作：對所有反社會的元素進行洗滌、淨化。正因為這個緣故，此系統無法在革命「期間」被革命團體所使用；也就是說，當社會風潮尚未出現明確的定義時，悲劇的計謀就無法施展，理由很簡單，因為主角人物的行為找不到一個確切的社會風氣（social ethos）作為對抗目標。

　　悲劇壓制系統可以運用於革命之前或之後……但絕無法在革命期間進行！

　　實際上，唯有大致呈現穩定狀態的社會（從道德定義上來說），才能提供一個價值尺度讓這個系統出現運作的可能。當某個「文化革命」進行時，所有的價值觀正在形成或被質疑當中，這個系統便無法奏效；換言之，這個系統若能夠將可以產生一定作用的元素組織起來，它就可以被任何一個社會所使用，只要該社會擁有明確的社會風氣；要讓它發揮功效，在技術上不管社會體制是封建的、資本主義的或是社會主義的都無所謂：重要的是這個社會必須有一套確切的、被接受的價值觀存在。

　　反過來說，要瞭解此系統如何產生作用通常會變得很困難，因為人們經常從一個錯誤的角度來看待這個系統。舉例來說：「西部」（Western）電影都是亞理斯多德式的故事（至少，我看過的都是），若要解析它們，必須從劇中壞人的

角度來著手而不是「好人」，不應該從英雄的觀點來分析，
而是反派人物。

　　舉例來說，某個「西部」故事一開始時，出現了一個壞
蛋（土匪、偷馬賊、殺人犯之類的），這個人因為自己的惡
行或悲劇性弱點，而成為無人敢碰的大老闆、土財主或是鎮
上最令人畏懼的惡霸。能做的壞事他全都做了，而我們對他
產生移情作用，猶如透過替身般身歷其境做了相同的惡行
——我們也殺人、偷馬偷雞、強暴年輕的女主角……。直到
遽變發生的剎那（我們自己的悲劇性弱點被激起之後）：劇
中的英雄在赤手空拳的決鬥中或在一連串的槍戰裡贏得了勝
利，摧毀（大災難）了那個壞蛋，再次建立了秩序（社會期
待的行為）、道德觀以及誠實公平的交易關係。這時候，唯
一被省略的是「承認錯誤」的過程，而那個壞人也死得毫無
悔過之意；簡單地說，他們用槍處決了他，並為他埋葬，而
城裡的百姓則跳起方塊舞來慶祝……。

　　記得吧？我們對那個壞蛋的同情（從某個角度來說，就
是移情）有好幾次是多過於那個好人的呢！這些「西部電影」
就像小孩子玩的遊戲一般，為亞理斯多德的系統目的而服
務，滌淨了觀眾的所有攻擊傾向。

　　這個系統的功能在於，把可能破壞平衡的元素——所有
轉變的潛能，包括革命性的——全數予以削減、懷柔、安

撫、驅除。

　　毋庸置疑的，亞理斯多德建構了一個非常強而有力的淨
化系統，而且這個系統的目標是要驅逐所有不被大眾普遍接
受的事物，包括革命，使它在發生之前便被消弭。他創造的
系統在掩飾性的形式包裝下，出現在電視、電影、馬戲團、
劇場之中，出現在千變萬化的形式和媒介裡；然而，它的本
質未曾改變：用以抑制個體、使他順應既存的社會。假如這
就是我們想要的，那麼，亞理斯多德的系統為這個目的提供
了無人可及的服務；假如，相反的，我們想要刺激觀眾去改
變他的社會、加入革命性的行動，那麼，我們就必須得尋找
另一種詩學！

筆　記

　　（Ⅰ）角色人物的不同特質跟最後結局息息相關。一個善
良得無懈可擊的角色人物若以快樂的結局終了的話，其所引
發的既非憐憫也不是恐懼，他也不會創造出任何的動力：觀
眾看著他把自己的命運表演出來，但缺乏戲劇感。

　　同樣的，一個結束於大災難的超級壞蛋角色也不會引發
移情作用的機制裡所必要的憐憫情緒。

　　一個以災難收場的善良角色也不算是模範典型，反而因此褻瀆了正義，唐吉訶德便是一個例子；從騎士精神的觀點來看，他是一個百分之百的德善之人，但卻遭受一個「懲戒性」大災難的痛苦。他可以說是完全善良的，但他固守著一個過時的道德禮法，而這項禮法本身就是一個悲劇性瑕疵，這也就是他的悲劇性弱點。

　　而一個壞蛋角色若是獲得快樂的結局，則將完全與希臘悲劇的目的相違背，他所激發的是惡行而非德善。

　　因此我們必須總結地說，所有的可能性只有下列幾種：

1.擁有唯一缺點的角色人物，終以大災難收場。

2.擁有唯一德善的角色人物，最後獲得一個歡樂的結局。

3.擁有一項德善的角色人物，但德善不足，結局仍是大災難。

　　（II）對柏拉圖而言，「真實」（reality）就像一個人被關在囚牢裡，而這個囚牢就只有唯一一扇高高懸掛的窗口：那個人只可以分辨出真實世界的影子。因為這個緣故，柏拉圖反對藝術家；他認為藝術家就像被關在囚房裡的罪犯，只能畫出一些影子，卻誤以為那便是真實世界——複製的複製、雙重的腐敗！

　　（III）「承認錯誤」是此系統一個根本且非常重要的元
素，它可以是角色人物自發性產生的認知，並因此移情地將
它轉化到觀眾身上；但無論如何，這項認知必須由有移情關
係在身的主角人物所製造。不製造「承認錯誤」或是做得非
常差勁、做得不足夠都是危險的。我們必須記住，觀眾自己
的缺陷在最初時已經被激發出來，假如他未能明白這是一項
缺陷的話，那麼將會提高這項缺陷的破壞力量。

　　不過，另有可能發生的狀況是，觀眾移情地跟隨角色人
物起伏，一直到遽變發生的那一刻，便將角色人物甩棄，這
時候危險就產生了，整個系統也將因此逆向運作而得到反效
果！

　　同樣的，悲劇性弱點若未導致摧毀的話（亦即歡樂的結
局），將會刺激觀眾：假如角色人物做出他（觀眾）曾做過
的傷害行為而沒有發生任何不良後果，那麼「我也不會發生
什麼事」，這個結果讓觀眾鬆了一口氣並刺激他去作壞事。

　　（IV）「逐漸演變，非當下即是」：亞理斯多德的思想
中，最基本的要素是一步一步發展，而非憑空變成應有的樣
子。對他而言，「演變成為」意味著不是突然地出現或消
失，而是現存事物以其初始狀態出現然後逐漸發展。個人或
具體事物不是一個表象，而是獨特的、萌芽中的、存在著的
真實。

（Ｖ）對亞理斯多德而言，美學愉悅的產生，來自於物質（matter）與某個形體（form）的結合，而且此形體與真實生活毫無關聯。這種物質與（異質的）形體融合的結果製造了美學愉悅，舉例來說，用笛音的吹奏來表達喜樂，而不使用寫實生活的方式來表達，美學愉悅就是這樣產生的。亞理斯多德還強調：「美術模仿了行動中的人類」，這個概念非常廣泛，包括組成內在性和本質性活動的所有元素，所有心理的和精神的生活，以及所有表現個人的活動。外在世界的活動也可以包含在內，但只限於幫助內在活動具體展現出來者。

人們可以在生活中獲得幸福嗎？對亞理斯多德來說是可以的，因為幸福就是活得有德善。一個有德善的人或許可能是一個不幸的人，但絕非不快樂的人。

亞理斯多德還說，為了達到幸福，必須有最低程度的客觀條件存在，因為幸福不是一種道德氣質，而是建立在已實踐出來的行為基礎上。

對於這一點，我們沒有異議。

註　釋

① 亞諾・豪塞，《西方社會藝術進化史》，Stanley Godman譯，共四卷（New York: Vintage Books, Inc., 1957），第一卷，第83頁、84-85頁及87頁。

② 黑格爾，《藝術哲學》，F. P. B. Osmaston譯，共四卷（London, G. Bell and Sons, Ltd., 1920），第四卷，第257頁。

③ 巴徹爾，《亞理斯多德的詩與美術理論》，第四版，（New York, Dover Publications, Inc., 1951）

④ 節錄自巴徹爾，第243-244頁

⑤ 巴徹爾，第245頁。

⑥ 巴徹爾，第252-254頁。

⑦ 節錄自巴徹爾，第247-248頁。

⑧ 巴徹爾，第248-249頁。

⑨ 巴徹爾，第254頁。

⑩ 豪塞，第一卷，第86頁。

2 馬基維利與德善詩學

　　這篇文章寫於1962 年，作為《曼陀羅草之根》上演時的
演出介紹。這齣喜劇的原作者是馬基維利，由聖保羅市的
「阿利那劇團」（Arena Theatre，譯按：arena theatre 原意為圓
形劇場，相對於傳統的鏡框式舞臺，為避免與本書中提及的
圓形劇場產生混淆，在此採音譯）在1962-63年間所製作，由
我本人所執導。

　　當初我準備出版這本書時，曾想刪除這篇文章中的第三
部分，也就是特別描述劇情內容以及劇中角色人物分析的部
分，但是，我後來考慮到若是將這部分刪除的話，可能會使
整個討論失去了延續性。我也曾想過要增添幾個新的篇幅，
尤其是對「變身的惡魔」（Metamorphoses of the Devil）的討
論，但我擔心若是太過著墨於大綱中的某些觀點，可能將使
原本的整體感大打折扣。我必須聲明的是，這篇文章的用意
並不是要竭力研究在布爾喬亞管理下，劇場發展所產生的各
種極度轉變；它的企圖只是想把這些轉變的大概樣貌勾勒出

來罷了。任何一份大綱或輪廓，總難免有不夠完整的缺憾，這是我做這項工作之前及之後所深深體驗到的一項危險。

封建社會的抽象美學

根據亞理斯多德、黑格爾或馬克思的想法，藝術，不管透過什麼形式、類型或風格，無一不在建構一種特定的感官方式來轉化某些知識——不論是主觀的或客觀的、個人的或社會性的、特殊的或普遍性的、抽象的或具體的、上層結構或下層結構的。馬克思甚至認為，這些知識的呈現，其實是依循著藝術家自身的觀點，或按照他所立足的、或資助他、購買他的作品的社會集團（social sector）的期望——尤其是握有經濟大權的社會集團，它們透過經濟掌控了所有其他權力，並且建立了對所有創作活動的指揮力量，用以判定何者是藝術、何者是科學、何者是哲學等等。很顯然的，假如這個集團已經透過一種絕對形式而掌握了某項知識，那麼它將對有利於維持自己權力的這項知識轉化感到興趣盎然，假如它對該項知識尚未握有權力，那麼藝術將幫助它征服到手。不過，這並不妨礙其他集團或階級的人也培養他們自己的藝術、轉化他們所需的知識，藉此從他們的觀點來引領自己。

然而，縱使如此，支配性的藝術總是為支配階級所服務，因為它是唯一掌握媒介將藝術傳播出去的階級。

　　劇場尤其比其他藝術更受到社會決定的影響，原因在於它與群眾的立即接觸性，以及較強的說服力量。這項決定性向外可擴及到演出景象的外在表現，同時，也向內滲入演出內容和文本觀點之中。

　　關於外在表現的特質，我們從莎士比亞（Shakespeare）與謝立登（Sheridan）這兩位劇作家所使用的形式技巧，就足以分辨其中的天壤之別：莎士比亞是血腥暴力的，而謝立登則是溫文儒雅的──一個是有決鬥場面、叛變、魔法與鬼魅的，另一個則是充滿細微的陰謀、諷刺以及小情節的複雜結構。面對伊莉莎白時期粗暴且騷動不安的觀眾，謝立登絲毫無用武之地，就像莎士比亞對十八世紀後半葉的朱里巷（Drury Lane，譯按：十七、十八世紀時以高級劇院林立著稱的一條倫敦街名）觀眾來說，是極其血腥粗鄙的，簡直就像一個對角色人物行野蠻之能事的折磨者一般。

　　至於演出內容，能夠引證的例子就沒有那麼明顯，雖然社會性影響不需花費太多力氣便可以證實。這些例子在希臘時期的戲劇中比比皆是，多得就像現在聖保羅市的告示板上令人眼花撩亂的戲劇節目一樣。

　　亞諾‧豪塞在《西方社會藝術進化史》一書當中，曾經

分析過希臘悲劇的社會性功能，他寫道：「它在觀眾面前所呈現的外貌是民主的，但其演出內容卻是貴族的，盡是對生命抱持悲劇英雄觀的傳奇故事，……毫無疑問的，它所讚揚的是高貴英勇的特殊個人、不平凡的卓越人士（也就是：貴族階級）……」豪塞還指出，雅典是一個「帝國主義式的民主」（imperialistic democracy），它所發動的無數戰爭只為社會中的支配性部門帶來利益；而它唯一的進步，便是逐漸以財閥貴族政制取代血緣貴族政制。國家和財團出錢贊助所有悲劇的演出開銷，因此絕不容許戲劇演出的內容與國家政策或統治階級的利益相違背。①

中世紀時期，教士和貴族左右劇場演出的情形更為顯著，而封建制度與中世紀藝術之間的關係，在其所建構的「理想型藝術」中輕易展現──當然，這種藝術不需逐一解釋他們關係中的所有情況，雖然完美的例子經常可以被發現。

幾乎自給自足的封建采邑、嚴格階層化分配土地的社會制度、商業貿易的式微（幾乎完全沒落）等情形，必然對某種藝術形式的製造產生需求，而這種藝術，誠如豪塞所說，它對新事物毫不感興趣，只願維持既有老舊的、傳統的事物。中世紀時期缺乏的是競爭的觀念，此概念後來隨著個人主義的興起才出現。②

　　封建藝術的目的與教士和貴族們的目的是一樣的：維持
既有制度的不朽，讓整個社會無法流通變動。它最主要特質
就是使人喪失個性、去個人化、抽象化，藝術的功能是集權
的、壓制性的、灌輸人們用一種宗教般崇敬的嚴肅態度來看
待現況。它所呈現的是一個靜止的、刻板印象化的世界，在
這個世界裡，到處充滿著普遍性和同質性的事物。超然的價
值觀是最重要的，而個人的、現實的具體現象完全毫無實質
價值可言，只能被視為象徵或符號而已。③

　　教會本身一味地包容，並繼而利用藝術作為一種工具，
用來傳達其思想、教義、誡律、聖諭和決策等。藝術媒介代
表了教士階級對無知的大眾所提供的一項讓步，因為他們沒
有閱讀能力、也聽不懂抽象義理，只能透過感官的方式來理
解。

　　藝術為了盡力在封建地主與上帝之間建立緊密的結合關
係，於是特別強調貴族階級與神聖人物的身分扣連。舉例來
說：繪畫作品中的貴族與聖徒總是採正面向前的姿勢，特別
是羅馬時期的藝術作品尤其如此，而且畫中的他們從來不是
正在工作中的模樣，反而是一副無所事事的安逸神情，充分
表現了地主的權勢特質；耶穌被畫成貴族的樣子，貴族也被
畫成耶穌的樣子。不幸的是，耶穌最後被釘在十字架上，飽
受慘烈的肌膚之痛而死去，此時貴族們並不想要這樣的身分

認同，因此，即使在描繪最痛苦的場景，耶穌、聖西巴斯欽
（Saint Sebastian）和其他殉道者臉上都看不出有絲毫的痛苦
跡象；相反的，他們臉上以一種怪異的幸福表情凝視著天
堂。耶穌被釘在十字架上的受難圖給人的印象是，祂赤裸裸
地倚靠在一個小小的座台上，凝視著一份即將重回天父懷抱
所帶來的喜悅。

　　羅馬式的繪畫作品最重要的主題就是「最後的審判」
（The Last Judgement），而且這並不是無中生有的偶發結果。
事實上，這個主題是對芸芸大眾進行威嚇的最簡易方式，在
他們面前展現可怕的懲罰與永恆的精神喜樂，讓他們自己作
選擇。除此之外，它的作用也在於提醒那些虔誠的信徒，人
世間的痛苦只是累積善行的實質表現，將來這些表現都會在
聖彼得（Saint Peter）的帳冊簿中留下好的記錄，等到我們要
離開人世時，祂將會為每個人結算出人生帳戶中的「盈餘」
與「負債」。這本帳簿是文藝復興時期的一項發明，時至今
日都還像奇蹟一般地發揮著神奇的功效，為那些虔誠相信天
堂樂園的受苦眾生帶來一絲快樂。

　　就像繪畫一樣，這時期的劇場在形式上也傾向抽象化而
在內容上則充滿教化意味。一般人常說，中世紀的劇場是
「非亞理斯多德式的」，我們相信，這項說法的基礎是建立在
《詩學》中最不重要的觀點之上，也就是不幸變成十分著名

的「三一律」。「三一律」根本沒有這麼強的效力，即使是
希臘時期的悲劇作者也沒有嚴謹地遵守這些律則，它頂多只
能算是一項簡單的建議罷了，而且幾乎是在隨意的、不完整
的狀態下提出來的。亞理斯多德的《詩學》，說穿了，其實
是特別為劇場的懲戒性社會功能所設計的完美策略，同時，
也是用來向敢於改變社會的人們進行糾正的一項強力工具。
《詩學》必須放在這個社會性的面向上來看待，因為這才是
它最根本的重點所在。

　　悲劇對亞理斯多德而言，重要的是它的洗滌功能，也就
是做為公民的「淨化器」功能。他所有的理論全都巧妙地融
合成一體，用來示範如何淨化那些有改造社會傾向或想法的
觀眾。從這方面來說，中世紀劇場是亞理斯多德式的，雖然
它們並沒有使用這位希臘理論家所建議的模式來進行。

　　代表封建特色的角色人物並不是真人，而是象徵道德或
宗教價值的一些抽象意義；他們不存在於真實具體的世界
裡。其中最典型的角色叫做肉慾（Lust）、罪惡（Sin）、德
善（Virtue）、天使（Angel）、惡魔（Devil）等等，他們都
不是戲劇情節中的主體性角色，只是純粹的客體，代表他們
所象徵的價值觀的代言人。舉例來說，「惡魔」這個角色並
沒有自由發揮的空間，他只負責執行誘惑人類為非作歹的任
務，口中還須唸著此象徵性角色在某些狀態下必須講出來的

詞句；同樣的，「天使」、「肉慾」以及所有象徵善與惡、對與錯、公正與偏頗等其他角色，也都明顯地遵照著贊助演出的貴族與教士的觀點來表演。封建時期的戲劇總是帶著道德化與懲戒性的色彩：善有善報、惡有惡報。

它們可以粗略地分成兩大類：罪惡與德善。

談到德善這一類的戲劇，我們便想起《亞伯拉罕與兒子伊撒的表現和慶賀》（*The Representation and Commemoration of Abraham and Isaac, his Son*），作者是與馬基維利幾乎同一時期的貝爾卡利（Belcari）。這個故事描寫的是一個非常聽話的忠僕，對上帝唯命是從，不論上帝給他的命令多麼不合理或不公平（就像每個奴僕都必須遵從他的主人，不可以質疑主人的公正與否）。亞伯拉罕就是這位盡責的忠僕，他總是隨時隨地準備領受上天的神聖指令。劇中的旁白敘述著亞伯拉罕如何認真執行每一項受託的任務，突然，正當亞伯拉罕準備執行神聖的命令所要求，拔出銳利的刀劍，對準他那溫柔、無辜兒子的頸部那一剎那，有一位天使像希區考克（Hitchcock）電影風格般地突然出現在舞臺上，祂為這一對父子高歌歡唱，讚美他們的奴隸行為，並且頒布了一份豐厚的酬禮，獎賞他們盲目不疑地服膺上帝、服膺至高無上的旨意；上帝給了亞伯拉罕一把可以開啟敵人大門的鑰匙作為回報。然而，我們大概可以猜想得到，那些所謂的敵人應該都

不是像亞伯拉罕這樣聽話的好奴僕。

　　而在罪惡這一類的戲劇裡，有一位不知名的英國作家寫了一部絕佳範例，同樣也是中世紀晚期的作品：《每個人》。這齣戲描述的是埃佛利曼這個人物面臨死亡前夕的故事，並指出生死存亡的關鍵時刻可以獲得赦免的正確做法，即使曾經犯下滔天大罪。要獲得赦免，必須真心悔悟、付出贖罪的苦行，當然，還必須出現上帝派來的一位天使，帶來神聖的寬恕以及故事的大道理。雖然，地球上並不常見天使的出現，但這齣戲還是一直成功地上演著，而且依然能夠引起相當程度的敬畏恐懼。

　　以上所引用的兩個例子（恐怕是封建時期最典型的劇本寫作方式），都是布爾喬亞階級已經略為順利發展且開始壯大的時期所完成的作品，這樣的現象一點也不足為奇，畢竟，當社會矛盾越來越明顯時，戲劇作品的內容也就越清楚。同樣不足為奇的是，布爾喬亞劇場最典型的代表作正出現在今天這個時代裡──當布爾喬亞階級已經走到滅亡的起點時。

　　太過於狹隘地朝向某個單一目的發展的戲劇作品，將冒著危險違背劇場的一個基本原則，那就是衝突、矛盾，或某種撞擊、鬥爭，中世紀劇場如何解決這個問題呢？辦法是，將反派人物安置在舞臺上，但只是如此而已，然後巧妙地操

縱某些故事情節，讓最後的結局可以預先掌握；換言之，先運用旁白敘述的形式，讓戲劇行為以過去式的型態出現，如此一來便可以省略故事情節的發展起伏，也不需直接、並時地在舞臺上呈現彼此衝突的所有角色。卡爾·佛斯勒（Karl Vossler）曾經對此提出一項有趣的觀察，他說從來沒看過任何一齣中世紀戲劇裡的「惡魔」角色，④是被想像或表現成足以與上帝匹敵的對手：他是一個徹徹底底被擊敗的、被瞧不起的人物。這個角色通常是次要性的，而且經常是喜劇型的；即使到今天，人們還是習慣讓「惡魔」角色講一些怪腔怪調的語言，目的是為了讓他變成一個令人發噱的滑稽人物，藉此讓衝突關係中的一方勢力變弱。

封建貴族的不幸是，這世界上沒有任何事物是永恆不變的，包括社會制度與政治體制，它們會不斷出現、發展、然後又被命運相似的其他制度推翻取代。隨著布爾喬亞階級的興起，出現了一種新的藝術、新的詩學，開始描繪從新思維出發所產生的新知識，馬基維利便是此時社會、藝術轉變的見證者之一。馬基維利創造了德善詩學（poetics of virtu）。

布爾喬亞的具象美學

　　打從十一世紀起，隨著商業活動的發展，人們的生活開始從鄉村慢慢往新興的城市遷移，都市裡的大型商店、銀行林立，而商業會計的組織化、貿易往來的集中化也都在城市裡發生。中世紀時期的緩慢步調被文藝復興時期的急速步伐所取代，這種快速變遷的現象，肇因於每個人都開始為自己而活，不再為了上帝的榮耀，這個上帝就像馮馬丁（Alfred von Martin）在《文藝復興社會學》（*Sociology of the Renaissance*）書中所寫的一樣，依舊如同往昔一般永恆、渺遠，似乎不急著想要接受信徒們所表現的敬愛。中世紀時，建蓋一座教堂或城堡可以花上好幾個世紀才完成，因為它是為了整個社區也為了上帝而建造；文藝復興時期一到來，人們之所以營建是為了活在當下的自己，沒有人可以在不確定之中一直等待。⑤

　　生活和各種活動的系統化組織，是布爾喬亞階級的興起所帶來的重要價值之一。人人無不希望事半功倍、節約精力和金錢、有效率地管理身體和心靈、別於中世紀貴族的遊手好閒、成為一個努力工作的人：這些條件讓每一個積極進取

的個人，都有機會在社會中晉升階級、獲得成功。⑥新興的布爾喬亞階級十分鼓勵科學的發展，因為在增加財富和累積資本的前提之下，用科學宣傳新產品是非常必要的。新式的生產技術和新機器的發明，可以讓布爾喬亞階級所僱用的勞工提高生產力，這項需求就如同發現前往印度群島的新航線一樣重要。

即使是戰爭，也開始變得比以前更為技術導向，主要原因在於新式火器的製造比過去更具威力而且可以更加靈活地運用。騎士隊的理想此時註定要消失，因為就連最懦弱無能的兵卒，只要他點燃一支加農砲，就可以輕易地殲滅成千上萬的西得騎兵（Cids Campeadores，譯註：十一世紀在西班牙與摩爾人作戰的基督教勇士）。

馮馬丁寫道，在以經濟原則為組織基礎的社會中，個人能力和個別價值遠比他們所出生的社會階級還重要，就連上帝自己也變成了金融業務的最高仲裁者、隱形的世界組織者，整個世界被視為一個最大的企業公司。⑦而人類與上帝的關係是從「負債」與「盈餘」的基礎上被理解、想像的，這種做法一直延續到今天，都依然與天主教的善行觀念遙相呼應，奉獻慈善金就是使人確信可以獲得上帝庇佑的一種契約方式。善行美德也因此被慈善金所取代。

這位身兼經營者的新上帝、布爾喬亞的上帝所急迫要求

的是宗教改革，而這項改革不久便在新教徒的信條中實現
了。路德（Luther）說，人類最大的成就莫過於因為企業經
營成功、商品管理得當而獲得上帝的獎賞；對喀爾文
（Calvin）而言，除了讓自己成為一個有錢人之外，再也沒有
其他更確定的方式可以宣稱自己是上帝的選民；假如上帝不
喜歡某個人，便不會讓這個人變得有錢，假如某個人真的變
得有錢，那就代表上帝已經與他同在了。由此看來，資本的
累積就是上帝恩寵的象徵；而那些窮苦貧民、靠雙手勞力賺
錢的人、工人和農夫等，全都是沒有被上帝選中的人，他們
無法成為富人是因為上帝厭棄他們，或者至少沒有幫助他
們。在馬基維利所寫的喜劇《曼陀羅草之根》（*Mandragola*）
中，提莫提歐修士（Friar Timoteo）以最典型的文藝復興時
期的態度看待聖經，證明了聖經在人們日常行為中已經不再
具有規範性的功能，相反的，他詮釋經文的上下文脈絡，將
聖經變成一本寶典，揉合了各種傳教用的引文、功績行為、
教徒與牧師唱和的短句等等，它可以事後正當化人們（不管
是教士或平民）的所有態度、思想和行為，不論這些舉止的
出發點為何。當這齣戲第一次被搬上舞臺演出時，教宗里奧
十世（Leo X）不僅給予嘉許，而且對於馬基維利能夠如此
精確地運用藝術，表現新的宗教精神和新的教會法則感到非
常高興。

　　儘管出現了這麼多社會變革，跟封建時期的地主比起來，布爾喬亞階級還是感到吃虧，因為，封建地主可以宣稱他們的權力是追溯到遠古時代已簽定的合約所產生的，在那份契約裡，上帝賦予了他們擁有土地的權力、同時也是上帝在人世間的代理人；然而，布爾喬亞階級卻沒有任何說辭足以自我辯護，除非是自己的企業精神、個人的價值和能力。

　　他的出身背景沒有賦予他絲毫的特權；如果他擁有任何權力的話，那是因為他用金錢、開創事業的進取心、努力工作以及冷靜理性的生活態度所換來的。因此，布爾喬亞階級的權力，是來自於每個人在真實世界的具體生活中所表現的個人價值，他們不會從自己的宿命或幸運中得到任何恩惠，唯有個人的「德善」。因為「德善」，他克服了一出生即擺在眼前的障礙，也掙脫了封建制度、傳統、宗教等各種規定；他的「德善」才是第一條首要法則。

　　這個有本事的布爾喬亞階級既然否定了所有的傳統規範、也不承認過去的背景，那麼，假設不投靠真實世界的話，他還能夠選擇什麼來作為指導行為的依據？舉凡對與錯、好與壞，都只能從實際操練中得知。況且，也沒有任何的法律或傳統能夠提供他獲得權力的正確方法，唯有實質的、具體的世界。因此，「務實」（praxis）是布爾喬亞階級的第二項法則。

　　從古至今，「德善」和「務實」便是布爾喬亞階級的兩塊重要踏腳石，也是兩大主要特色。不過，顯然我們不能依此妄下定論地說，唯有不是貴族的人，才能擁抱「德善」或信仰「務實」，更不能因此認定每一個布爾喬亞都必然擁有這些特質，否則就不被列入布爾喬亞階級。馬基維利自己就曾經批評他那個時代裡的布爾喬亞階級，責備他們賦予傳統過高的價值、對封建貴族不切實際的法規存有太浪漫的夢想，因而使得自己猶豫不前，延遲了這個階級的地位鞏固和自我價值的創造。這個新興社會不可逃避地必須製造一種新的藝術形式出來，而且是完完全全跟過去截然不同的。無論如何，這個新階級不能再繼續沿用既存的藝術性抽象觀念，相反的，它被迫在尋找新形態的藝術時，必須將心力轉向具體的真實世界，它不能接受角色人物的性格裡還承襲著封建制度的舊式價值觀。無論舞臺表演、繪畫或雕塑，都必須創造出有血有肉、活生生的人，尤其是「德善」的人。

　　談到繪畫，我們只需要翻一翻任何一本藝術史的書就可以瞭解此問的變化。這時期的畫作開始描繪真實景象中的各種人物，而即使是在歌德式（Gothic）的作品裡，人物的容貌也變得個性化。從各方面來說，布爾喬亞藝術就是通俗藝術（popular art）：它不僅切斷了與教會的傳統連結關係，並且開始描繪眾所熟悉的通俗人物和圖象。

　　布爾喬亞藝術最顯著的發展之一就是裸體人物的出現……裸體的表現，不僅不見容於教會傳統，更是貴族文化大力撻伐的對象。「赤裸，就像死亡一樣是民主的」（Jul. Lange）。中世紀末、布爾喬亞階級漸興時期，以「死亡之舞」（Dance of Death）為題的眾多圖象作品，宣告了每個人面對死亡時的平等。但是，當布爾喬亞階級不再將自己視為被壓制者時，亦即當它開始意識到自己權力提升時，它可以透過自己的藝術家將白手起家的人（Man，譯按：相對於王宮貴族或教士等特權）畫為裸體，而且是中心人物。⑧

　　舉例來說，劇場裡的抽象人物「惡魔」消失了，取而代之的是個性化的惡魔角色——例如馬克白夫人（Lady Macbeth）、伊阿果（Iago）、卡修斯（Cassius）、理查三世（Richard Ⅲ）以及其他權力較弱的人物等。這些人物不單純只是「惡魔的本質」或「魔鬼般的天使」等意義象徵，更是活生生的真人，而且他們自己選擇了人們認為的惡魔這條路。

　　用馬基維利的說法來講，他們都是善於利用自己潛能的「德善」之人，試著將所有的情緒性影響全部清除，活在一

個純粹知性且按計畫進行的世界裡。他們的思維中完全沒有
道德成分存在，就像金錢一樣是中性的。⑨

　　我們不難發現，莎士比亞戲劇的代表性主題之一，便是
權力被沒有合法地位的人物所攫取，這一點也不足為奇，正
如布爾喬亞階級沒有「權利」取得權力，但最後它還是得到
了。莎士比亞以寓言形式描繪布爾喬亞階級的歷史，他的處
境是進退兩難的：身為一個劇作家和一個有血有肉的人，他
十分同情理查三世（這位有「德善」的人死了，他是新興階
級的象徵性代表，毫不畏懼地依照自己的「德善」行事，挑
戰著傳統以及既有神聖化的社會秩序），然而，不論有意識
或無意識地，莎士比亞都必須向贊助他創作而且仍握有政治
權力的貴族們卑躬屈膝。理查確實是一位英雄，即使他在劇
中第五幕時被打敗了，這種事情通常都發生在第五幕，但它
們發生的過程，並非全都令人信服，比方說，馬克白被代表
合法權的馬爾康（Malcolm）和麥道夫（Macduff）（一個是
優柔寡斷且懦弱無能的法定繼承人，另一個則是他的忠僕兼
隨從）擊敗的過程很容易便會引來苛責，至少從戲劇觀點上
來看是如此。當豪塞（Hauser）提醒人們伊莉莎白女王
（Queen Elizabeth）是英國銀行的最大債務人之一時，這種矛
盾現象便被點破了，顯示貴族階級內部也是歧異矛盾的。⑩
莎士比亞所表現的是日後越來越高張的新布爾喬亞價值觀，

雖然他的戲劇結局中合法性與封建制度是表面上的勝利者。

莎士比亞的戲劇作品，整體來說，為後來劇場中出現個性化人物的趨勢留下了記錄性的證明，他筆下的主角人物總是從多面向的觀點來分析。無論哪個國家或任何時期的劇作，都很難找到像哈姆雷特這樣的角色人物；他的各個面向特質都被分解、呈現了：他與奧菲莉雅（Ophelia）的戀愛關係、與霍拉旭（Horatio）的友誼關係、與克勞迪司國王（King Claudius）和佛廷布拉司（Fortinbras）的政治關係，以及抽象思考與心理面向等等。莎士比亞是第一個將人的豐富性彰顯出來的劇作家，從來沒有人這麼做過，甚至包括尤里皮底斯（Euripides，譯按：希臘三大悲劇詩人之一，著有《米蒂亞》等悲劇）在內。哈姆雷特代表的不是抽象疑惑，而是一個面對著某些實際狀況與真實疑懼的人；奧賽羅（Othello）也並非「嫉妒」本身，而是一個能夠殺死自己所愛的女人的人，因為他相信她不忠貞；羅密歐不是「愛」，他只是一個與名叫茱麗葉的女孩相戀的男孩，他有一對倔強的父母親和一位忠實的僕人，而且最後在床上和墳墓裡嘗到這個愛情冒險故事的致命後果。

劇場裡的角色人物究竟發生了什麼變化？他不再是一個客體，已經變成戲劇行為中的主體，也就是說，角色人物被轉換成一個布爾喬亞的概念。

　　身為第一個「德善」與「務實」的劇作家，莎士比亞
（只有在這個意義上）是第一個布爾喬亞劇作家。他是第一
個懂得如何將新興階級的基本特質完整地描繪出來的作家，
在他之前，包括中世紀時期，有一些戲劇作品和劇作家也曾
企圖在這方面作努力，包括德國的漢斯薩克（Hans Sachs）、
義大利的盧散提（Ruzzante）（馬基維利就更不用說了），以
及法國劇作《皮耶・巴塔連老闆的笑鬧劇》（*La Farce de
Maitre Pierre Pathalin*）等等。

　　我們必須強調的是，莎士比亞所描繪的並非已公然成為
布爾喬亞階級的英雄人物（除了《安東尼與克麗歐佩特拉》
、《威尼斯商人》等例外），好比說理查三世，他仍舊是葛
羅斯特郡（Gloucester）的公爵。莎士比亞作品中的布爾喬亞
特質，根本無法從它們的外表察覺出來，只能透過某些具有
「德善」天份且大膽「務實」的角色人物的創造與表現上看
出一點蛛絲馬跡。從形式上來說，莎士比亞的劇場證明了封
建餘孽依舊存在，舉例來說，一般平民講的是索然無味的散
文，而貴族人士卻是高雅的韻文。

　　對於這些說法的一項最嚴厲的批判是，布爾喬亞階級
（由於它本身即是人類的異化者）絕不可能是提升人類多面
向特質發展的階級。

　　我們相信，布爾喬亞階級若真如此，那必定是因為某兩

個社會制度之間發生了一次成功的驟然巨變，或者，某個新
社會制度出現時，原有的舊制度便立即斷然消逝。也就是
說，假如當第一個布爾喬亞階級僱用第一個勞動力時，便即
刻創造出自己的價值上層結構，並且從這個勞工身上取得了
第一份剩餘價值的話，布爾喬亞才有可能成為這樣的階級。
既然這種情況從沒發生過，讓我們再進一步仔細地探究它。

　　實際上，莎士比亞並沒有完全把所有人、所有角色人物
或一般人的多面向特質都一一呈現出來，他只描繪了某些擁
有特殊質地的人，也就是那些有「德善」天份的人。這些人
的特殊性，強烈地顯現在二個對立的面向之中：一是對照於
腐敗懦弱的貴族，一是對比於毫無組織的渾沌大眾。在第一
個面向裡，我們只稍回想一下圍繞在主角人物身邊的許多基
本矛盾，就可清楚明瞭。與馬克白作對的除了那些昏庸的泛
泛之輩，還會是什麼樣的人？鄧肯（Duncan）與馬爾康
（Malcolm）都沒有個人的特殊價值足以彰顯，而理查三世所
面對的則是從衰敗的愛德華四世（Edward IV）以降即已形成
的頹廢貴族宮廷，這些貴族都是只會碎嘴空談的一群人，既
不能長治久安而且懦弱無能；再看看腐敗墮落的丹麥王國，
根本沒有必要浪費隻字片語來形容那位王子了。

　　從另一個面向來看，一般大眾則自甘扮演陪襯的不重要
角色，再不然就是輕易地被愚弄，而且一味消極地接受君王

變換的事實（馬基維利說：「人民安於接受君主權位的改變，是因為他們相信自己的命運將因此得到改善，其實徒勞無功」），人民都被那些「德善之士」的意志操控了。還記得布魯塔斯（Brutus，譯按：羅馬政治家，暗殺凱撒大帝的人之一）以及後來的安東尼斯（Marcus Antonius）都曾經煽動群眾、以各種手段蠱惑人民，後來全都變了樣？人民是可以被任意捏塑的烏合之眾。當理查和馬克白犯下罪行時，民眾在哪裡？當李爾王（Lear）分割他的王國時，民眾又在哪裡？這些問題是莎士比亞所不感興趣的。

　　布爾喬亞階級提出了一種特別的條件來對抗其他形勢：以具有特殊性的個人，對比於擁有土地的特權份子。當這些布爾喬亞階級的主要反抗對象是封建貴族時，他們便將精力集中在個人價值的擢升上——這些個人後來又遭受到同樣的布爾喬亞階級所施加的嚴重化約，當它的主要對手變成無產階級之後。但布爾喬亞階級會一直等待適當的時刻才接受這個新對手，而且等到它已經確定取得政權之後才開始扮演這個角色；換言之，就像馬克思說的，當自由（Liberte）、平等（Egalite）、博愛（Fraternite）的口號，被更接近真正涵義的翻譯，也就是步兵隊（infantry）、騎兵隊（cavalry）、砲兵隊（artillery）所取代時，此時布爾喬亞階級才會開始化約它曾經擢升過的人。

馬基維利與《曼陀羅草之根》

（譯註：《曼陀羅草之根》劇情提要）

主角卡利馬科（Callimaco）是一個好色之徒，成天夢想著一親富商倪熙亞（Nicia）之妻盧達茲雅（Lucrezia）的芳澤。一次偶然的機會下，他得知富商求子心切，終不得一子半女，狡猾的卡利馬科因此喬裝成一位醫生，為盧達茲雅診斷其不孕之因，信誓旦旦地說，他有一道藥草秘方可以治療此疾，這道秘方是由曼陀羅草的根部所提煉而成，假如盧達茲雅服用這帖藥，保證可以馬上懷孕生子。愚蠢的富商信以為真，興奮莫名，但卡利馬科接著又說，這道藥方有一個嚴重的副作用，那就是，一旦盧達茲雅服了這帖藥之後，第一個與她發生性關係的人，將因此斃命。倪熙亞明白，他絕對不想成為盧達茲雅服藥過後第一個與她上床的人，所以必須找另外一個人來代替。倪熙亞向他的老婆解釋這嚴重後果，於是，她同意了倪熙亞的想法。此時，醫生卡利馬科便趁機說，他剛好知道有一個年輕人願意擔負起這個重責大任。當然，這個人便是卡利馬科他自己，用另一個喬裝的面貌再次

出現……

　　《曼陀羅草之根》是封建劇場與布爾喬亞劇場過渡時期
的一齣代表性作品，劇中的角色人物在抽象與具象兩大類型
之間平均分布。他們還不是完全個性化、多面向的人物，但
也不再只是象徵或符號，他們把個性化的特質與抽象的意念
融合得恰到好處。

　　在這齣戲的序幕中，馬基維利感到抱歉的是他用劇本的
形式書寫──一種輕率、不夠嚴謹的形式。他似乎認為自己
應該只要娛樂觀眾、儘量讓他們不需作太多思考，讓他們在
一個充滿愛情與風流韻事的故事中獲得愉悅即可。於是，他
使用了一個詼諧的通姦劇情，但在其中仍舊繼續思考他所關
切的嚴肅課題。

　　馬基維利相信要取得權力（或征服一個所愛的女人），
唯有透過冷靜理性的方式才能成功，必須擺脫掉所有的道德
成見，將全力集中在自己想要發展的計畫之可行性與效果上
去努力。這就是《曼》劇的主題，依此可以粗略地將劇中的
角色人物分成兩大類：「德善的」與「非德善的」，也就是
相信並且執行該主題的人物，以及另一類不順從此主題的人
物。

　　利古李歐（Ligurio）是劇中的核心人物、中心主角，而
且是最有「德善」的人；他是變相的「惡魔」，而且開始擁

有自己的自主能力。利古李歐不是戲劇史上常見的那種仰賴別人而活的寄生蟲或食客；他是一個有「德善」天份、自己選擇成為食客的人，正如他也可以選擇當一位僧侶或教士一樣。馬基維利運用這樣一個既有的戲劇人物，其實沒有什麼特別的，但重要的是他賦予這個人物新的意義。利古李歐只相信自己的聰明才智，相信他的聰明可以解決所有可能發生的問題，他不像卡利馬科那樣迷信於機會、幸運或宿命；他只信仰自己事先準備好的計畫，並依此一步一步地把它實踐出來，任何的道德顧慮從來不曾在他腦子裡閃過，除非他正在思考人們的居心叵測，而即使如此，當他思考時，絕對不會感嘆現實，反而保持務實、功利的敏銳度。就像馬基維利自己一樣，利古李歐非常冷靜地思考著殘酷行為的優缺點，但絕不會為殘酷行為加諸任何道德價值評斷。就這一點來說，馬基維利與布萊希特有某些共通之處，布萊希特也敢於寫出類似的話，認為有時候人們必須「欺騙或講真話、誠實或隱瞞、殘忍或體恤、慈悲為懷或搶劫偷竊」。「務實」（praxis）必須是人的行為中唯一的決定性因素。利古李歐沒有自己特定的行為模式，他是一個善變的人；在他自己所選擇的工作專業中，他知道自己必須懂得圓融，必須因應每一個特殊情況和特定目的的需要，而改變自己的人格特性。在醫生面前，他講話變得很優雅，試著用這種方式讓倪熙亞覺

得他自己是佛羅倫斯城裡眼光最好的人，更是數一數二的美
女鑑賞家；跟卡利馬科在一起時，他假裝自己是一個處處為
朋友著想的人，隨時隨地準備要幫助他度過苦悶難關；當提
莫提歐正努力追尋上帝、改善自己的經濟狀況時，他便全力
以赴地伸出援手。若是想更清楚地瞭解利古李歐是什麼樣的
人，給你一個建議，把卡內基和一些當代美國作家教人成功
經營人生的書籍快速翻一遍就會知道了。

　　相對於倪熙亞，提莫提歐也是「有德善」的人，而且他
很快地就瞭解利古李歐的為人──後來成為非常親近的朋
友，彼此各取所需。這兩人合作了一個計畫，他們試圖把機
會因素的干擾從這個計畫中剔除，唯一可以影響這個計畫
的，是他們兩人對人類的瞭解（就像他們自己的樣子一般）
。利古李歐知道人類之所以腐敗，是因為對金錢的欲求流連
不去，這是道德價值的共同起源；擁有這項有用的知識後，
利古李歐知道自己所做的每一項事業都將因此順利成功，只
要他不把榮耀、尊嚴、忠誠和中世紀道德等多餘的價值觀當
作一回事，一切都可以被化為弗洛林金幣。利古李歐的計畫
既沒有惡意、沒有不道德，也非乖張不法；它只不過是一個
狡點聰明且實際的想法，也是唯一能夠成功地誘惑盧逮茲
雅，讓這件幾乎不可能辦到的奇蹟得以實現──因為她貞潔
正直、虔誠奉獻、對世俗的感官歡愉十分冷淡（至少她一直

禱告祈求，讓自己相信這一切），如此遙遠不可及、謙遜淑靜，甚至，她的忠貞與廉潔程度都令她的僕人們感到一種可怕的恐懼感。世間的一切都是有可能實現的，只要多動點腦筋想想人類真實的一面，不要虛情假意地歌頌、也不要一味的讚美或批評，只要看穿人們真正的現實面貌，便可以從中獲取利益。

　　而提莫提歐這個人物，並不是一個腐敗的修士，乃是新宗教精神的象徵。正如文藝復興時期，整個社會早已商業化一樣（而且我們應該記住，就連 Fray Luis de Leon 都拿女人來與珍貴的珠寶相比，不是因為她們的精神價值與珠寶相仿，而是因為她們被典藏起來的可能性），因此，我們這位修士仁兄也贊成教會必須留意它的財務狀況，以確保生存無虞。提莫提歐會這麼想並非他心中有邪念，而是因為他瞭解新時代的本質，瞭解每個人都必須跟上時代腳步，否則將會從社會中消失的道理。他吸收新穎的觀念、接受新時勢的事實、適應新的社會，而且把聖經的神聖教義與教會的財務現實放在同等重要的地位上來看待。就像後來的路德一樣，提莫提歐早就相信那本神聖的書籍可以也應該根據不同現實狀況而彈性調整意義，不應該只存在著某一種獨斷的詮釋方式，客觀地將同一個義理和價值觀套用在所有事物身上。我們每個人都必須能夠直接親近上帝和神聖教義，唯有在此等

主觀的人神關係之中，才比較容易找到我們在人世間及天堂裡所需求的幸福和快樂。因此，聖經只是提莫提歐的輔佐工具，為他所下的每一個決定做合理的解釋與支持，而羅特（Lot）的女兒所表現的天真舉止，也因此合理化了盧達茲雅與別人通姦的行為。我們在看待所有事情時，都必須同時考慮它們的目標：盧達茲雅的目標是為了晉升天堂、填補樂園的空缺，這就是重點所在；如果盧達茲雅真的這麼做，那麼她就等於背叛了自己的丈夫，不過，她並不在乎如此：她唯一在乎的是自己能否因此被集中在那小小的核心方寸裡，傳送到整個世界、更傳達到上帝身邊。摩西（Moses）要是知道他的戒律被詮釋成這副怪異的模樣，必定感到十分吃驚！

　　提莫提歐的超道德行為因為某段獨白的出現而遭到質疑，獨白中他透露了自己的悔恨，並陳述著壞同伴可以使一個好人走向絞刑台。雖然如此，我們相信，提莫提歐並非真的感到罪惡，也不會有心事沈重之類的心情，我們懷疑他真的為自己犯下的過錯感到後悔，他只是因為利古李歐欺騙他而感到難過罷了。他們兩人在同一份合約上簽字表示提莫提歐將可獲得總額三百達卡特金幣的酬勞，但這份合約並未洞燭機先地預告倪熙亞將使出的必要偽裝，以此再次愚弄他；提莫提歐感嘆自己的虔誠信仰最後竟變成別人嘲弄的笑柄，也遺憾自己必須付出比合約上原規定的更多。如果他分到的

弗洛林金幣可以變多的話，他一定感到十分高興，即使自己
所犯的罪惡將因此加重也無所謂。

　　從天堂到人世間的這條軌道上，所有價值觀都變世俗化
了，甚至連上帝自己也變得人性化。對提莫提歐而言，祂並
不想成為一個遙不可及的上帝、一個只能透過虔誠的祈禱才
可以親近的上帝。雖然他在上帝面前仍然採取屈從的姿態，
但卻以直接的口語方式跟上帝說話，猶如上帝是某個企業公
司的大老闆，而他自己則是該公司的總經理一般。提莫提歐
在他的幾段獨白裡，向「經營者」報告了他在人世間的活
動；他是教會系統成功進入重商時期的象徵。然而，在進入
過程中，教會系統並沒有蔑視成為教士階級的一員，在執行
教士功能之前所必經的任何傳統儀式。提莫提歐這個角色之
所以帶來如此強烈的戲劇性衝擊，正因為他身上的分裂特
質：他儘可能地使用最精神性的口吻，來處理最物質化的世
俗財務問題。

　　馬基維利藉此製造了一個強大的去神秘化效果，同時仍
保有亞理斯多芬尼斯（Aristophanes，譯按：希臘喜劇詩人）
及其弟子伏爾泰（Voltaire）、亞拉帕（Arapua）所提倡的誇
張化過程。上述作者們各自以自己的方式揭除了「永恆」真
理的神秘面紗，但他們並非以傳統的抗拒方式達到這個目
的，而是藉由極力的肯定、過度的大力倡導方式，來證實它

們根本站不住腳——也就是凸顯它們荒誕不羈的一面。

在「德善」的角色名單中還有一個人必須補充說明：蘇絲釵達（Sostrata），也就是盧達茲雅的母親。她是那種退休的「德善」女人，年輕時候曾是一個受人尊敬、有尊嚴的妓院老闆，雖然如此，這並不損害此角色的無瑕，也不影響她的德善行為，尤其她現在是一個有錢的富婆，她做的生意與其他行業的生意沒什麼兩樣，甚至還多了一些可觀的利益：它銷售的產品是勞工本身，因此能夠從勞工身上獲取一份不斷累積的剩餘價值。

倪熙亞這個公證人物，是戲劇史上最迷人心魂的角色之一。隨著都市生活的突飛猛進，他變成了一個有錢人，但由於自己沒有生下一子半女來繼承產業而感到悲嘆。就像大部分的布爾喬亞一樣，他也幻想自己一出生就是一個王了或伯爵，至少是一個大財主，但既然這些條件都不幸地沒有發生在他身上，他便希望自己的行為表現盡可能像一個貴族人士。因此，劇中第二幕的決定性關鍵時刻中，倪熙亞答應讓自己的妻子與一個陌生人上床，只因為過去有些名人（如同法國國王和許多貴族人士一樣）也這麼做過。這是令人驚懼的一幕，倪熙亞深受這項被許可的姦情所煎熬而痛苦萬分，同時卻又因為可能因此獲得子嗣而感到興奮，完全模仿著法國王公貴族名人的作法，雖然此舉對他的傷害如此之大，他

卻得到一種高貴感。面對倪熙亞的率直坦白，利古李歐很輕易地在他身上打如意算盤——好好利用他，但仍帶著些許同情心。

　　盧達茲雅是引爆戲劇性逆轉的關鍵人物。遇到卡利馬科之前，她的人生是活在一個被視為模範的櫥窗狀態之中，屬於 *Fray Luis de Leon*（《完美的妻子》）或 *Juan Luis Vives*（《基督徒婦女的楷模》）等人所讚揚的典型，她是這兩位作家筆下所欲求的象徵性人物。盧達茲雅花很多時間閱讀純潔、儉樸的聖人的生平事蹟，以至於只是犯了一點點可原諒的小過錯的人，她都避之唯恐不及；她全心全意地照顧丈夫的財產，從不敢透過半掩的窗子偷窺外面的世界一眼。最重要的是，盧達茲雅經常祈禱，而且，當她的身體產生越多言語無法形容的感官知覺時，她就越加虔誠禱告；很多女人的生命都像她這般，最後都帶著沒有實現的苦悶遺憾而離開人世。盧達茲雅也深信她所需的是天使的甜美氣息，以及天堂樂園子民們的溫柔擁抱，只要她一死，幸福快樂的時刻便將來臨，如果不是透過死亡，那麼她需要的便是卡利馬科；而他不久之後就出現了。

　　作為概念來說，盧達茲雅在戲一開始時所代表的是中世紀抽象美學中榮耀純潔的女性，而她後來的順利轉變，正符合了文藝復興時期女性的表徵，更加腳踏實地附著在世間萬

物之上。用馬基維利的話來說，她代表的是「每個人生存的應然與實然」之間的差別。即使在巨大變動發生之後，盧達茲雅依然惦念著天堂，不因此摒棄舊有的價值觀：只是她開始以最審慎但愉悅的方式對待它們。她接受新的快樂，享受肉體歡愉更甚於精神，不將它們視為罪惡，而是遵從神聖旨意的表現：「假如這些事發生在我身上，唯一可以解釋的理由，就是上帝的神聖決意要我這麼做，而我亦無力拒絕聖上要我接受的這一切。」

　　劇中的其他人物盡是居次要地位的角色，諸如寡婦和西羅（Siro）。故事中的寡婦所扮演的功能，僅止於在第一幕戲時，突顯提莫提歐的特殊想法和他將一切事物轉化成金錢的能力罷了，當她問提莫提歐，土耳其人（Turks）是否會入侵義大利時，提莫提歐幾乎毫不猶豫地回答說，那要看她所認定的祈禱者和群眾的表現，祈禱者是免費的，群眾則必須付錢給他們，而且必須付出一個好價錢才行。因此，寡婦便付錢給群眾，使得土耳其人不致攻打義大利，而她朝思暮想的丈夫也才可以通過煉獄直達天堂——因為肉體的脆弱，加上沒有堅強的精神靈魂支撐，致使她犯了一些小過錯，而為了能夠被赦免，最終她必須付出金錢以為代價。

　　至於西羅，他比那些汲汲營營為主人的舒適與安寧奔波、投主人所好、幫他們執行任務的傳統奴僕稍微好一點

點。他是整齣戲當中最沒有被發展的角色；從技術層面的角度來看，他的功能就像他自己所言，只限於幫助卡利馬科告訴觀眾整個故事的前情提要罷了。

我們相信，這齣戲的所有演出手法必然依循著一條最清楚明顯、最冷靜穩健的發展路線。同時我們不能忘記，這個劇本的作者是馬基維利，而且他有一些重要的觀點想要藉此陳述。他之所以使用這樣一個簡單的愛情故事，以及倪熙亞、蘇絲釵達、盧達茲雅和其他角色，都純粹只是因情境所需而設計，藉此讓「德善」者的實際功能，在一個娛樂性的、戲劇性的（假借性的象徵形式）氛圍中呈現來。安排一齣戲的演出表現時，一旦劇作家的理性嚴謹度增加，導演的自由度便會隨之降低，因此，導演將馬基維利的觀念轉化成劇場語言時，必須保持高度的清楚概念才行。

《曼陀羅草之根》也是通俗劇作中最成功的例子之一。一般傳統的觀念認為，通俗劇場必定是馬戲團之類的表演，不管從文本或表演形式上來看；這個觀念被廣為流傳且普遍被接受，但我們絕對不認同這種說法，就像我們反對任何人說電視劇（以其所散播的特殊情緒暴力），堪足稱為通俗藝術中的正當形式；相反的，我們深信，劇場作品展現在大眾面前最重要的特質是它的清明透澈，以及它向觀眾訴諸理性與情感的能力，不需迂迴累贅地陳述或刻意神秘化。《曼陀

羅草之根》以一種理性的方式連結它與觀眾之間的關係，而
當它成功地打動觀眾時，是透過理性和思考來完成的，從不
是透過移情的、抽象的情感連結。它最顯著的通俗質地便在
於此。

「德善」的現代化約

　　或許，布爾喬亞階級最初使力推動劇場時，已將劇場界
限拉得太遠了，以至於它所創造的類型人物恐有極度擴張之
虞。莎士比亞的戲劇，即使有嚴格的限制，卻像一把兩面銳
利的刀刃，殺出許多新道路，在未知且可能危險重重的方向
中提出指引。布爾喬亞很快就看清了這項事實，因此當它握
有政治權力之後，便開始把過去為了自己的階級利益而賦予
劇場的種種武器，再度從劇場中收回。馬基維利主張將人們
從一切道德價值中解放，莎士比亞則在文字創作上遵行了這
些指導原則，雖然他總是在第五幕時反悔，又回過頭恢復合
法性與道德性的教化意義。這時候必須將某個人也放進來討
論，這個人不須放棄角色人物剛取得的自由，就能在他們身
上加諸某些規範，進而發展出一個可以維持形式化自由的準
則來，雖然仍確保著教條化的既存真理會依然是主流。這個

人就是黑格爾。

黑格爾主張角色人物是自由的,也就是說,角色人物靈魂深處的內在活動必須能夠隨時表現於外、毫無窒礙,但是,自由並不意味著角色人物可以任意反覆無常或為所欲為:自由是對道德性的需求有所意識。他不可以在純粹的偶發事件中行使他的自由,而是在攸關全體人類或國家福祉的狀況和價值(例如:不朽的能量以及愛、孝順、愛國等道德真理)底下才能操作。

透過這種方式,黑格爾成功地使角色人物具體實踐了一項道德義理,而他的自由只在於賦予這項道德義理一個具體型態,使之能夠在表象世界、真實生活中展現出來。抽象的道德價值因此有了具體的發言人,那便是角色人物。如此一來,「美德」不再像封建劇場一般,只是一個名叫「美德」(Goodness)的角色人物而已,現在他的名字是約翰多依(John Doe)或比爾史密斯(Bill Smith),美德與約翰多依現在是同一個人,雖然還是有所分別:一個是抽象的價值概念,另一個則是它的具體人物。這些角色人物因此由內而外,將一個「永恆的」價值、一個「道德的」真理或其他對立的概念具體呈現出來了。要成為戲劇,衝突是必要的,因此,將抽象價值概念具體化的角色人物,必須與抱持相反概念的角色人物產生衝突;戲劇發展便是這些衝突對抗產生邊

變之後的結果。

　　根據黑格爾的說法，戲劇發展必須被引導到一個剛好可以恢復平衡的關鍵點，整齣戲必須在平息、和諧中結束（到此，我們離布萊希特還非常遙遠，因為他的觀點完全相反）。然而，除非彼此敵對的角色之間有一方被摧毀，否則怎會終歸平衡狀態？不同的勢力陣營必須以正反對立的姿態出現，最後被整合為一，而在劇場裡，這種整合工作，唯有透過兩種方法來完成：相互對立的角色之中有一人死亡（悲劇），或是悔悟（根據黑格爾的理論來說，就是所謂的浪漫劇或社會劇）。

　　然而（這是黑格爾自己所說的），戲劇是透過藝術家所運用的感官手法，逐步琢磨而散發的「真理的光輝」（radiance of truth），就如同其他的藝術亦如此。但是，假如身為「永恆」真理載體的角色人物被摧毀的話，真理如何閃爍耀人？所以，犯錯必須被懲罰。任何出差錯的角色人物，都必須予以處死或悔改的懲罰。黑格爾頂多可以接受具體的英雄、真人被處死，假如因為這個大災難而能使他所背負的真理散發耀人光芒的話，但是，他能接受的頂多到此。而這種情形通常發生在浪漫主義時期的藝術表現裡。

　　浪漫主義針對最後審判般的布爾喬亞世界所呈現的封建主題做了重新修正，雖然只針對其外在的、次要的部分提出

不同看法。很明顯的，它想突破的是布爾喬亞的整體價值觀，不過，它拿什麼來取代？黑格爾的回答是：愛、榮耀與忠貞。換言之，其實就是騎士規章的價值觀，一個妄想回歸中世紀抽象美學的拙劣偽裝，現在，則透過更嚴謹的理論以及更錯綜複雜的組合，整合在劇場形式中表現出來。

　　浪漫主義重新修改了「最後審判」的封建主題——後現世報。《艾荷那尼》（*Hernani*，譯按：法國作家雨果於1829年完成的浪漫劇）劇中女主角朵娜（Doña Sol）死前那番話，描述著自己與戀人為了追尋更美好的世界而奔向美妙的死亡之旅，我們對此可有不同的詮釋？對他們而言，真實的生命與真正的幸福是不可能之事，這聽起來就好像他們正在說：「這個世界太令人厭惡、太悲慘，唯有那些抱著一丁點物質利益的布爾喬亞階級能夠擁有快樂，讓咱們遠離那些貪婪污穢的布爾喬亞階級、遠離他們污穢的歡樂、以及那些只可以買賣污穢之樂的污穢金錢，我們應該得到永恆的眷愛，我們一起自殺吧！」沒有任何一個布爾喬亞會因為這樣的說詞而覺得受到嚴厲的攻擊或觸怒。

　　假如浪漫主義也不是神秘化、異化的角色，那麼，它只能被視為封建貴族最後的一首輓歌。亞諾·豪塞曾對《一個窮苦年輕人的傳奇故事》（*Roman d'un jeune homme pauvre*）這齣戲的真正意涵作過分析，他認為傅伊耶（Octave Feuillet）

試圖灌輸給讀者的觀念是，一個人縱使貧窮、悲憐，卻可以
也應該擁有真正的貴族尊嚴，這份尊嚴在本質上是精神性
的，每個人生活物質條件是如何並不重要：對所有人來說，
價值觀都是一樣的。⑪

　　此做法的用意是企圖從精神領域出發，解決面對社會大
眾時所遇到的種種問題。每個人，不分貴賤，在精神上都可
以懷抱理想的完美境界，即使像 Jean Valjean 一樣貧窮、像威
瓦第筆下的弄臣（Regoletto）一樣殘廢畸形、或是像艾荷那
尼一樣身處社會階級制度的最下層。人，不管再怎麼窮苦飢
餓，都必須保有那份叫做「精神自由」的珍品。將這項信仰
表達得最完美的作家無疑是雨果（Victor Hugo）和黑格爾。
這是劇場首次對人類進行如此嚴重的化約（reduction）：人
的輕重優劣是根據永恆的不朽價值來衡量的。

　　而馬克思所極力讚揚（但出於不同理由）的寫實主義
（realism），則代表第二次高度化約：人變成環境的直接產
物。的確，寫實主義在早期第一批主張者手中，還沒淪落到
後來出現的呆板貧瘠境地。很顯然，連馬克思自己也無法想
像薛尼金斯利（Sidney Kingsley）、田納西威廉斯
（Tennessee Williams）以及我們這時代的其他作家會怎麼處理
寫實主義；事實上馬克思所談的寫實主義大部分是針對小說
而言，因其能對布爾喬亞生活提出廣泛性的社會學思考。

　　劇場所面對最主要的寫實限制，在於如何把眾人皆知的既有世界呈現出來。從自然主義的角度來說，藝術作品的好壞取決於它是否能成功地複製現實，安端（Antoine）⑫將這個原則推到邏輯上的極致，捨棄複製真實（reproduction of reality）的做法，直接將真實搬到舞臺上：他在某齣作品裡，曾經把真正的肉塊放到某一幕描寫肉販生活的場景之中。

　　而左拉（Zola）甚至在闡述他的著名理論——劇場必須展現「生活的切片」（slice of life）時，曾經寫道，劇作家必須把生活的真實面貌完完全全呈現出來，不容絲毫偏頗，更不能選擇性地撿拾。這項論點易受攻擊的原因實在太明顯，根本不須舉例即可證明每一位作者在選擇主題、故事情節、角色時，早已隱含了某個立場；但縱然如此，左拉的說法還是有其重要性，它指出了自然主義的客觀性已經走到死巷的盡頭：照相寫實（photographic reality）。超越這個臨界點之後，客觀地說，就不可能再有任何進展了。當時還有另一條朝相反方向發展的道路——著力於提高主觀性。莎士比亞之後，人就不再以多面向的姿態出現在舞臺上，當客體性運動結束之後，一連串的主體性型態跟著誕生：印象主義、表現主義、超現實主義等等，它們全都趨向於恢復一項自由，全然主體性的自由。於是，抽象情感——驚懼、恐怖、苦悶

—— 一一出現，蘊涵在角色人物心中，向外投射出內心世界
的無窮變幻。

　　就連寫實主義也從心理學的探究中，挖掘人類的內在特
質，但即使它在這方面下了功夫，仍舊顯得礙手礙腳，它把
人化約成心理代數式（psychoalgebraic）的平均狀態。要瞭
解這之間的變化，可以從田納西威廉斯以及他門下其他作家
的晚近作品中清楚看出。他們寫作的招數沒什麼變化：譬
如，第一個小孩出世後即拋妻棄子的父親，跟一個酗酒的母
親連結起來，人們就會看到一個被認為有「虐待狂」
（sadomasochism）缺陷的角色類型誕生，假如這位母親不守
貞節——算術還真不賴——那麼她的兒子將是一個性格纖細
的性別顛錯者。

　　自此之後，戲劇的演變從邏輯來說只能依照一個既定的
方向進行，而田納西威廉斯—— 一個才華洋溢的作家——也
不得不遵從這個原則：在文字上糟蹋主角人物的生殖器官。
這不能說沒有原創性……，但若再繼續往前下去的話，恐怕
就要進修道院當修女了，我們相信威廉斯遲早也會走上這一
步。

　　劇場也曾試圖跟隨神秘主義(mysticism)的路線：以追尋
上帝來逃避現實問題。尤金·歐尼爾（Eugene O'Neill）就不
只一次說過，他的興趣不在人跟人之間的關係，而是人與上

帝之間的關係。

　　上帝不存在時，歐尼爾便把他的興趣朝向我們生活周遭無法解釋的神秘超自然力量，而能夠理解的真實萬象似乎引不起他的興趣；在找尋悲劇宿命或等待新上帝出現時，他的眼界總是「超越地平線」(beyond the horizon)，一旦它（祂）們沒有出現，歐尼爾就自己捏造一個帶回家用。《發電機》（*Dynamo*）這齣戲不就是如此嗎？他幾乎把自己投射在科幻小說的領域裡了。假如延用他發現「發電機上帝」（God Dynamo）的方式，歐尼爾可能——假如他還活著的話——早就發現了人造衛星上帝（God Sputnik）、磁帶上帝（God Magnetic Belt）以及用現代科學競技場上的其他事物命名的上帝了。

　　或許是拜好萊塢的統計數字之賜，布爾喬亞階級最近開始發覺到劇場以及其他相關藝術強大的說服能力。既然提到好萊塢，我們不妨拿一個例子來加以說明：《一夜風流》（*It Happened One Night*）這部電影裡，男演員克拉克蓋博（Clark Gable）在某場戲中曾脫掉上衣證明他沒有穿內衣，而這個簡單的動作就足以讓幾家內衣生產商面臨倒閉，因為克拉克蓋博影迷俱樂部的成員，每個都模仿他們的偶像不穿內衣了。劇場影響觀眾的地方不只在衣著方面，更透過學習對象的舉手投足，潛移默化地灌輸在他們的精神價值觀念裡。

於是，一種新型態的「示範性」（exemplary）戲劇或電影便
產生了，它們試圖強化資本主義社會所尊崇的某些價值觀，
例如透過自由市場經濟，成功致富的方法與能力等等，而且
都是一些自傳式的戲劇和電影，描寫某些名人從最卑賤的小
差慢慢往名利的階梯努力向上爬，最後獲得成功的偉大事
業。「如果摩根（J. P. Morgan，譯按：美國著名銀行家）能
夠累積這麼多財富，擁有遊艇、華廈，為什麼你不能？當
然，你也能，你唯一必須做的只是遵守這項遊戲規則。」說
穿了，就是資本主義的遊戲規則。

　　馬克思曾說，所有歷史事件都會發生二次：第一次是悲
劇，第二次則是喜劇，這句話正好印證在馬基維利的作品
上。他寫的東西原本具有意義深沈的嚴謹思考，但是演變到
今天，他的美國弟子們──卡內基等人──從劇場與電影的
示範性路線功能中得到啟發，免不了在他們的勸世著作中出
現一些滑稽可笑的特質，例如《如何使老婆繼續溫柔地愛
你，即使她已經有一個比你還棒的情人？》之類的書籍。假
如讀者可以原諒兩者相較之下的荒謬可笑，我們便可以說，
馬基維利與卡內基兩人都宣揚著同一句口號：「有志者，事
竟成」──前者展現了某個階級在自我利用過程中的嚴肅態
度；後者則是一個現代洋基（Yankee）的表現。

　　然而，對人類的化約最嚴重也是最近的例子，是受到伊

歐涅斯柯（Eugéne Ionesco，譯按：羅馬尼亞裔的法國劇作家，1912-1994，「荒謬劇場」創始者之一，其劇作多強調語言之瑣碎可笑、無法溝通性，突顯使用語言的人們的行為之荒謬、對自己命運之無能掌握）的「反劇場」（antitheatre，譯按：原意泛指劇本寫作及演出方式皆明顯反抗傳統劇場所主張的寫實情節結構、邏輯性對白等「幻覺」原則的劇場形式，而以非邏輯性、批判性、懷疑論等手法取代之，例如布萊希特的反亞里斯多德式劇場，以及1950年代出現的「荒謬劇場」等）所影響的觀念，伊歐涅斯柯甚至試圖抹煞人們最基本的溝通能力。人變得無法溝通，但無法溝通的原因不是因為不能把內在情感或想法的細微差異表達出來，而是在口語上根本毫無溝通能力——推到極致的結果，所有詞語只可被轉譯成一句話：「口雜碎」（chat），所有觀念也都等於「口雜碎」。伊歐涅斯柯以極具幽默感的方式把這種荒謬性呈現出來，而我們——布爾喬亞與小資產階級——則以笑聲回報。但是，對於那些等待老闆宣布調薪幅度的勞工來說，派一個像《椅子》（The Chairs，譯按：伊歐涅斯柯的劇作）劇中的啞巴使者來宣布這件事似乎就不那麼好笑了，或者被告知「調薪」是「口雜碎」、「貧窮」是「口雜碎」、「飢餓」是「口雜碎」、一切都是「口雜碎」，都不是什麼好笑的事。

　　我們之所以對這些作者提出分析性評論或反對意見，並
不表示他們完全毫無重要性可言；相反的，我們深信他們是
極為舉足輕重的人，某個程度上，他們其實作證了布爾喬亞
社會和劇場的最後臨別秋波。他們所終結發展的劇場，是對
人們的多面向特質一再進行化約的劇場，將人扭曲在一個心
理學、道德的、形而上等特質所組成的新抽象美學之中。從
這一點來說，伊歐涅斯柯將人類獸化的龐大工程，使得他的
成就遠勝過於同時期的其他劇作家。他創造了末代布爾喬亞
的角色——貝弘格（Berenger，譯按：伊歐涅斯柯的劇本
《犀牛》主角，此人物並出現在伊氏的後續兩齣劇作之中），
圍繞在這個人物周遭的其他角色都慢慢變成犀牛，換言之，
都變成了抽象概念。但，什麼東西可以成為人類最後的代表
——最後一個也是唯一一個，當其他人類全都消失之後——
假如他沒有精準地被轉化成人類的抽象概念的話？貝弘格只
不過是犀牛的否定名詞而已，因此，他自己是一個被異化的
「非犀牛」，除了作為一個純粹的否定名詞之外，完全沒有任
何實質意義。

　　現代布爾喬亞出現之後，這便成了劇場遵循的發展道
路。要對抗這種劇場，必須提出另一套模式：由新興階級所
決定出來的劇場，它所展現的對抗性不只在表現風格上，還
有更基進（radical）的態度。在辯證上屬唯物論的這種新劇

場形式也必須是抽象的劇場，至少在初始發展狀態中，而且不只上層結構是抽象的，底層結構也一樣。它的角色人物——在布萊希特的某些劇作中——將揭發他們只是單純客體的事實，一個被社會功能所左右的客體，他們透過進入矛盾狀態，發展出一套足以主導戲劇行為發展的權力系統。

　　它是一個新生的劇場，雖然打破了所有傳統形式，仍然缺乏系統化的理論基礎，唯有透過不斷地實務操練，才能使這項新的理論浮現出來。

註　釋

① 亞諾·豪塞，《西方社會藝術進化史》，Stanley Godman 譯，共四卷（New York: Vintage Books, 1957），第一卷，第83、85、87頁。

② 亞諾·豪塞，第一卷，第180-181頁。

③ 亞諾·豪塞，第一卷，第181-182頁。

④ *Formas literarias en los pueblos románicos*（Buenos Aires: Espasa-Calpe, 1944），第22頁。

⑤ 阿佛瑞·馮馬丁，《文藝復興社會學》（New York: Oxford University Press, 1944），第16頁。

⑥ 阿佛瑞·馮馬丁·第17頁。

⑦ 阿佛瑞·馮馬丁·第17-19頁。

⑧ 阿佛瑞·馮馬丁·第26-27頁。

⑨ 阿佛瑞·馮馬丁·第37-38頁。

⑩ 亞諾·豪塞，第二卷，第149-150頁。

⑪ 亞諾·豪塞，第四卷，第89頁。

⑫ 著名法國籍劇場導演。

3 黑格爾與布萊希特：
角色作為主體或客體？

「史詩」的概念

想瞭解劇場受到馬克思主義的貢獻影響所產生的特殊變化時，最大障礙來自於某些詞語的使用方式遭到誤解。此乃因為這些巨變發生時沒有立刻為人所察覺，而且新理論仍沿用舊詞彙來解釋：要為新事實命名，只能拿舊字彙來表達。於是，有人開始著手一項新任務：為陳腐老舊、被表面意義（denotation）拖累的詞語賦予新內涵（connotation）。

舉例來說：「史詩」（epic）這個字是什麼意思？布萊希特是第一個將這個舊字彙放進劇場裡的人。亞理斯多德沒有說過史詩劇場（epic theatre），只提過史詩（epic poetry，譯

按：亦即敘事詩、史詩性的詩，為避免中文字長混淆，此詞於餘文中皆譯為「史詩」）、悲劇和喜劇，在他的理論中，史詩性的詩跟悲劇之間的差別，在於韻文的使用（對他而言，必須用不同的兩種形式來表現）以及動作持續性的不同，更重要的是，史詩在形式上屬於「敘述文」（narrative），跟悲劇完全不一樣。悲劇中的動作是現在式，而史詩則是過去的歷史被重新回想。亞理斯多德還說，史詩的所有元素在悲劇中都可以找到，但悲劇的元素不盡然在史詩裡都能被呈現出來。但基本上，這兩者所「模仿」（imitate）的都是「優等」（superior type）人物的行為。

與布萊希特同時期的艾文·皮斯卡托（Erwin Piscator，譯按：1893-1966，德國戲劇導演，是率先在劇場中使用多媒體以增加舞臺效果的先驅者之一，政治劇場的先行者）對「史詩」的意義則抱持完全迴異的看法，或毋寧說，他創造了一種與亞理斯多德所瞭解的史詩完全背道而馳的劇場，但在這個劇場裡他使用了相同的名稱。皮斯卡托在某個劇場場景中，破天荒地運用了影片、幻燈片、圖象等等，簡單地說，也就是所有有助於詮釋作品內容的機制和資源。這種形式上的絕對自由（包容了當時被視為不尋常的所有元素），就是皮斯卡托所謂的「史詩」（epic）形式。這種變化豐富的形式自由，切斷了傳統的移情牢結（empathic tie），製造了

一種距離（distance）效果——一種後來被布萊希特發揚光大
的效果，我們將在後文中對此作討論。皮斯卡托在紐約搬演
沙特（Sartre）的《蒼蠅》（*The Flies*）這齣戲時——為了確
保每個觀眾都能瞭解沙特所描寫的是他的國家被納粹德軍侵
占的情形——戲上演之前，他安排了一齣影片觀賞，片中所
談的主題是關於戰爭、侵略、酷刑屠殺以及資本主義的惡行
惡狀等等，他不希望任何人誤以為這齣戲是在描寫希臘人的
故事，因為希臘人在演出脈絡中所扮演的角色，只是一個寓
言故事的元素，用來影射跟當代相關的人事物。

今天，「史詩」（epic）這個字眼被普遍使用的意義只有
一個：用來指稱某些描寫美國政府軍屠殺印地安人的電影，
或是描寫美國對墨西哥發動領土擴張的戰爭電影——簡單地
說，就是在「荒原廣漠」上拍攝的電影。這就是它最常被使
用的意義：電影中出現了數不清的角色人物、數不清的千軍
萬馬、槍戰、肉搏打鬥，偶爾在死亡、血腥、姦行和擄人暴
力場景裡，穿插一些浪漫的愛情故事，包裝成一部八歲以上
的觀眾都適合觀賞的電影。

「史詩」（epic）在這些用法裡，代表著廣闊的、戶外
的、長時間的、客觀的。而布萊希特使用這個字時，除了上
述意義之外，還有其他的涵義。

布萊希特使用史詩劇場（epic theatre）這個措辭，最主

要相對於黑格爾為史詩（epic poetry）所下的定義。實際上，布萊希特的整個詩學是針對黑格爾的唯心論詩學所提出的回應和對立主張。

　　為了瞭解「史詩」（epic）一辭對黑格爾的意義是什麼，首先必須記住，在黑格爾的藝術系統裡，他用「精神從物質中解放出來」的程度高低來衡量藝術的重要性。更進一步地說，對黑格爾而言，藝術是真理透過物質而表現出來的光輝。根據這個概念，他把藝術劃分為象徵性的、古典的以及浪漫的。在象徵性的藝術中，物質占支配性地位而精神性很難被看到，舉例來說，建築就是這一類型的藝術；而古典性的藝術中，精神性稍微從物質裡解放出來了，而且達到一個平衡狀態，雕塑就是其中之一：一個人的臉部、五官容貌、表情、思想、痛苦都在大理石中被雕琢出來；最後一類稱為浪漫性的藝術，是指精神性已經完全從物質解中放出來的藝術，詩就是很好的例子，詩的物質是文字，而非水泥或大理石，因此，詩中的精神性可以達到的精練境地，是那些被石頭與泥土物質所支配的建築藝術所不可及的。①

黑格爾所主張的詩類型

　　對黑格爾而言，史詩（epic poetry）呈現了「一個完美
世界，這個世界的理想或基本內涵，透過人類行為、事件以
及精神生活的具體化等外顯表現，散播在我們眼前。」②對
黑格爾來說，一切事物的發生都起因於精神力量——有時是
神賜的，有時是人類本能的——以及干擾行動的外來阻礙。
換言之，當遭逢外在世界的種種阻礙時，神或人的精神將激
發出行為來：史詩所敘述的衝突和對抗，是從外在世界的觀
點出發，不是它們的內在精神。這種行為採取了「客觀的形
式……，變成一個事件（event），在事件裡，它所探討的真
相將自行展現，此時詩人便消失在背景裡。」此時，重要的
是行為本身，而不是敘述者（詩人）的主觀性，也不是將它
們表演出來的角色人物的主觀性。史詩性的詩任務在於回憶
事件，「因此，它代表的便是客觀事實本身的客觀性。」③

　　當史詩詩人敘述戰役時，必須儘可能將戰役中的客觀細
節詳盡地描寫出來，不摻雜個人態度或對該事件的感覺。如
同一匹馬就該客觀地被描述成一匹馬，而不是按照某人看待

馬匹時的主觀印象。

「抒情詩」（lyric poetry）則正好與「史詩」（epic poetry）完全相反。「它描述的是我們內心的理想世界、靈魂深處的冥思與情緒狀態，它不跟從行為的發展，只悠遊於自己的理想國度之中，最後，接受『自我表現』（self-expression）是它獨特且真正的終極目標。」④

「抒情詩」裡真正重要的不是馬匹本身，而是詩人對那匹馬產生的情緒感覺；也不是戰役中發生的具體事件，而是詩人的敏感性被槍砲聲所激發的靈感。抒情詩是完全主觀的、個人的。

黑格爾的想法中，最後一類的詩——「戲劇詩」（dramatic poetry）結合了客觀（史詩）與主觀（抒情）兩項原則：「在這類型的詩中，我們不只會發現客觀性的表現，也能夠追溯它的根源出自於某些人的理想世界；它所描述的客觀性將因此著眼於跟個體的意識生活（conscious life）相關之事物。」⑤這種行為所呈現的，不像史詩一般是已經發生的過去事，而是我們親眼目睹發生過程的事件。在史詩性的詩中，角色人物和行為所存在的時代，跟觀眾完全不同；但在戲劇詩中，觀眾則被帶往行為發生的時間和空間裡——換言之，觀眾與角色人物同處在相同的時空底下，因此能夠產生移情，體驗此時此刻、活生生的情感融入。簡單地說，史詩是「回

憶」（recalls），而戲劇詩則是「重生」（relives）。

　　由此我們知道，主觀性與客觀性同時存在於戲劇詩當中，但我們必須記住，對黑格爾而言，主觀性優於客觀性：靈魂是決定所有外在行為的實體。同樣的，亞理斯多德認為，已轉化成習慣的熱情是促使行為誕生的驅動力量。這兩位哲學家的觀點中，戲劇所展現的是內在能量的外顯撞擊——換言之，就是主觀性能量的客觀性衝突（the objective conflict of subjective forces）。我們即將會看到，對布萊希特而言，一切都正好相反。

再談黑格爾的戲劇詩的特性

　　黑格爾認為每個人都有需求想觀賞人類的各種動作與關係，生動而直接地呈現在我們眼前。但是，他又說，「戲劇行為……並不只是為了某個特定目的而執行單調無趣的演出，乃是根據衝突事件、人類的熱情以及角色人物等條件的差異而產生各種動作與反應，而這些動作與反應則反過來為衝突與分裂，發展進一步的解決方式。」戲劇行為為角色人物在阻礙與危機中奮力抗搏的掙扎過程，提供了持續性的流動景象。⑥

最重要的，黑格爾所強調的一個基本觀點，使得他的想法與布萊希特的馬克思主義詩學之間區分了一個根本性差異，那就是：「事件的出現（黑格爾寫道）不是發生自外在環境，而是出自於個人的意志與特質……」。⑦

故事結局是從戲劇性衝突中產生的，就像行為本身一樣，兼具主觀性與客觀性，它是熱情與行為激昂過後所帶來的平靜與沈寂。⑧為使這種情形發生，角色人物必須是「自由的」（free）；換言之，必須讓他們內在的精神活動自由自在地表現於外，沒有限制或壓抑。簡單地說，角色人物是他的所有行為的絕對主體。

主體性角色的自由

為了讓角色人物可以真正發揮自由，便不可在他的行為上加諸任何限制，除非這些限制來自於同樣也是自由狀態的另一個角色的意志。黑格爾為主體性角色的自由意涵作了一些解釋：

1.動物完全被牠們所處的環境所決定——牠們對食物的基本需求等等——因此是不自由的；人類，某個程度

上有些部分也像動物一樣是不自由的。人們所體驗的
各種外在需求、物質需求，成為他行使自由時的限
制。因此，對黑格爾來說，戲劇詩的最佳角色人物，
是甚少為物質需求感到壓力重重的人，舉例來說，不
需靠勞力賺取生活費用，而且擁有眾多僕人伺候其物
質需求的王子們，便能夠很自由地把他們的精神能量
具體表現於外。根據黑格爾的說法，那些不斷為王子
創造各種最佳條件、使他成為一個戲劇性角色的眾僕
人，並沒有資格擔任那樣的角色——他們不是戲劇的
好材料……。

2. 而高度文明化的社會，也不是最有可能提供好材料的
社會，因為角色人物在本質上必須擁有自由，並且有
能力決定自己的命運，然而，一個已開發社會裡的人
們完全牢牢地受困於各種法律、習俗、傳統、機構等
束縛之中，無法在這個法治叢林裡輕易地行使自由。
事實上，假如哈姆雷特對警察、法庭、律師、檢察官
等人感到害怕的話，那麼，也許他就無法把自己內心
的衝動能量具體表現於外，也就不可能殺害波隆尼爾
斯（Polonius）、雷爾提斯（Laertes）與克勞迪亞斯
（Claudius）了。況且，依黑格爾的說法，戲劇性角色
人物需要絕對的自由，真正的自由！

3. 還有一點要注意的是，自由所指涉的基本上不是「生理的」面向。舉例而言，普羅米修斯（Prometheus）是一個自由的人（對不起，是一個自由的神），他被鎖鍊捆綁在一座山上，無力躲避烏鴉飛來侵食他的肝臟，而他的肝臟每天都會再復原，好讓烏鴉隔一天可以再來吃，普羅米修斯就這樣每天眼睜睜看著烏鴉的食肝盛宴而無能為力。普羅米修斯「有能力」（can）行動，他有足夠的力量終結這項殘暴的懲罰；只要他在眾神之主──宙斯（Zeus）面前懺悔就會得到寬恕。普羅米修斯的自由，在於他有能力選擇結束自己所受的痛苦折磨，但，他卻自由地決定不那麼做。

黑格爾還說過一個故事是關於繆里洛（Murillo，譯按：1617-1682，巴洛克時期西班牙最重要的宗教畫家之一）的某幅畫，畫中的母親正要打她兒子的屁股，而小孩手中仍然倔強地緊握著一根香蕉，差一點就送進嘴巴了，母親與小孩之間身體力量的強弱差異，並沒有阻礙這個小孩的自由，違抗比他更有力氣的母親。照這麼說，每個人都可以寫一齣戲來談牢獄中的囚犯，雖然他被囚禁，仍被允許擁有做選擇的精神自由。

構成一齣戲劇性作品，還有其他重要特性：

1. 角色人物的自由不能任由在突如其來、不重要的臨時狀態下行使，必須在人類生活的最普遍、最理性、最根本、最重要的範疇中展現。家庭、人民、國家、道德、社會等等，都是人類精神領域中最值得關心的事，也因此值得成為戲劇詩的素材。

2. 普遍性的藝術以及特定的戲劇詩是描寫具體事實而非抽象觀念的：因此，特殊性（the particular）必須在普遍性（the universal）中被看見。哲學談論的是抽象概念，數學處理的是數字，但劇場涉及的卻是人，因此必須將他們的所有具體面向呈現出來。

3. 正因為劇場處理的題材通常是具普遍性的（而非特異性），因此，人的內在動力從道德上來說是可以被證明的，換言之，角色人物的個人意志是取捨某個道德價值或某項倫理的具體表現。舉例來說：克里昂（Creon）不容許安蒂崗妮（Antigone）為她的哥哥舉行葬禮，從個人意志的角度來看，就是為了捍衛國家利益而在道德上具體表現的不妥協態度；同樣的，安蒂崗妮想埋葬她哥哥的堅定決心也可以被詮釋為一種道德價值的具體表現，成全家庭之愛。當這兩項個人意志相互牴觸時，在現實中便將產生衝突。依黑格爾的觀點來說，必須讓這種衝突在平息中休止，唯有如

此才能使道德爭執獲得解決：誰是對的？哪一個價值
觀較偉大？在這個案例中，最後結果顯示兩者的道德
價值都是正確的，雖然他們的表現可能太過誇張。錯
誤不在價值觀念本身，而是它的過度膨脹。

4.要讓悲劇發生（假如是一個真正的悲劇的話），則角
色人物追求的結局必須沒有和解餘地；如果有一個調
停的可能性存在的話，那麼這個戲劇性作品就屬於另
一種類型：戲劇文學（drama）。

　　黑格爾的所有論點當中，為他的詩學建立特色的最明顯
一點，就是強調角色人物的本質是主體（subject）；換言
之，這項論點主張一切外在行為都可以在角色人物的自由精
神中找到起源。

選用了一個不妥當的字

　　布萊希特的馬克思主義詩學，並非只針對黑格爾的唯心
論詩學當中的幾個面向提出反對意見而已，而是根本否定該
詩學，他主張角色人物不是絕對主體，而是他所對應的經濟
或社會力量以及自身行為表現的客體。

　　假如要對黑格爾詩學底下典型的戲劇行為作邏輯性分析的話，我們可以說它是一個有主詞、動詞與直接受詞的簡單句子。舉例來說：「甘迺迪入侵豬邏灣（Girón Beach）！」這個句子中，黑格爾的主詞是「甘迺迪」，這個人內在的精神驅力，在發動侵略古巴的行為模式中表露無遺；「侵略」是動詞，而「豬邏灣」則是直接受詞。

　　反過來說，假如是要針對布萊希特提出來的馬克思主義詩學作分析的話，那麼，邏輯性分析中則必須存在一個主要子句以及一個附屬子句；其中，「甘迺迪」還是主詞，但主要子句的主詞將會改變。而詮釋戲劇動作最佳的句子可能如下：「經濟上的強大實力致使甘迺迪侵略豬邏灣。」我相信布萊希特的立場是很清楚的：真正的主體是在甘迺迪背後操作的經濟力量。主要子句通常是經濟力量的交互作用結果，角色人物根本不是自由的，他只是一個客體性主體（object-subject）。

　　因此，綜觀黑格爾的詩學——綜觀，不只其中某部分——精神就是主體。史詩呈現的是被精神狀態所決定的行動；抒情詩是精神狀態本身內部的活動；而戲劇詩在我們眼前所展現的則是精神狀態及其外顯行為。這樣說明清楚嗎？詩的三種型態引發了主觀性與客觀性的探討，但在每一個型態中總是主觀性（靈魂深處的內在活動、精神狀態）製造了

客觀性。這項思維一再重複出現，而且其實不斷存在黑格爾的詩學之中。

布萊希特以及其他馬克思主義者所提出的異議中，最棘手的問題是，究竟何者、哪個措辭較優先：主體或客體。對唯心論詩學而言，社會思想決定了社會存在；對馬克思主義詩學來說，社會存在支配了社會思想。在黑格爾的觀念裡，精神狀態創造了戲劇行為；但對布萊希特而言則是角色人物的社會關係創造了戲劇行為。

布萊希特全盤、總體地反對黑格爾。因此，用黑格爾詩學中代表「型態」（genre）的詞彙（譯按：即「史詩」一詞）來指稱布萊希特的詩學，其實是一種錯誤的作法。

布萊希特的詩學不是單純「史詩性的」：它是馬克思主義的，而且因為是馬克思主義的，因而可以是抒情的、戲劇性的或是史詩性的。他的作品很多是屬於某一種類型，或另一種類型，還有一些則屬於第三類型，布萊希特詩學包含了抒情的、戲劇性的，以及史詩性的作品。

布萊希特也意識到自己一開始就犯下的語誤，因此在他晚期發表的文章中，開始稱自己的詩學為「辯證詩學」（dialectical poetics）──不過，這仍是一種錯誤的說法，因為，仔細想想，黑格爾的詩學也是辯證的。布萊希特應該用原始面貌來稱呼他的詩學：那就是「馬克思主義詩學」！然

而，當他開始質疑最初錯誤的用語時，很多相關書籍都已經付梓出版，而混淆誤解也已經產生。

在此，我們想運用一份唯心論詩學與布萊希特詩學之間的差異大綱表，也就是他在《馬哈哥尼》（*Mahagonny*）劇本前言述及的大綱作為依據，試圖來分析「類概念」（genus）的差異，以及「種概念」（species）的差異。這份大綱中，我們也把布萊希特在其他作品裡曾經提及的差異性包含進去，它不是一項「科學性」的綱要，而且很多詞彙用語既含糊不清也不精確。但是，假如我們把最根本的差異銘記在心——亦即，黑格爾視角色人物為絕對主體，而布萊希特卻視他為客體、一個經濟與社會力量的代言人——假如我們記住這一點差異，那麼，所有次要的差異性也就變得更清楚易懂了。

布萊希特提出的某些差異性，事實上較接近於分辨史詩性、戲劇性以及抒情性等不同形式之間的差異，包括：

1.主觀性與客觀性的平衡與否。

2.情節的形式，是否趨近於三一律。

3.每一個場景是否因為前後因果關係而決定了下一個場景的內容走向。

4.是高潮起伏式的節奏，或是線性敘述式的節奏。

5.是對最後結局感到好奇，或是對劇情發展好奇，是懸

宕的，還是對過程提出科學性的好奇。

6.是持續性的演進，或是時有時無的前進。

7.是一種建議，抑或論辯？

布萊希特思想中，所謂「戲劇性的」與「史詩性的」戲劇形式之間的差異（根據《馬哈哥尼》的劇本筆記及其他文章所總結而出的綱要）⑨如下表：

布萊希特筆下的「戲劇性形式」 （唯心論詩學）	布萊希特筆下的「史詩性形式」 （馬克思主義詩學）
1.思想決定存在。 （主體性的角色）	1.社會存在決定思想。 （客體性的角色）
2.人是被賦予的、定型的、不可可替換的、內蘊的；被視為已知的。	2.人是可以改換的，是探究的客體，也是「發展中」的。
3.自由意志的衝突導致戲劇行為的產生；作品結構是各種衝突意志的一項謀略。	3.經濟、社會或政治力量的矛盾導致戲劇行為產生；戲劇作品是在這些矛盾所建立的結構基礎上完成的。
4.它透過觀眾的情緒性妥協來製造移情作用，剝奪了觀眾行動的可能性。	4.它將戲劇行為予以「歷史化」（historicize），把觀眾轉化為觀察者，激發他的批判意識以及行動能力。
5.劇終時，淨化作用「洗滌」了觀眾。	5.它透過知識驅使觀眾行動。
6.情緒。	6.推理。

布萊希特筆下的「戲劇性形式」 （唯心論詩學）	布萊希特筆下的「史詩性形式」 （馬克思主義詩學）
7.劇情結束時，衝突被解決了， 而新的意志計謀也誕生了。	7.衝突仍然呈現未解狀態，而根 本性的矛盾則更清晰地浮現。
8.悲劇性的錯誤（hamartia）阻止 了角色人物對社會進行改造， 而這正是戲劇行為的根本起源	8.角色人物可能出現的個人錯誤 從來不是戲劇行為直接且根本 的起源。
9.承認錯誤（anagnorisis）正當化 了既存的社會。	9.知識暴露了社會的錯誤。
10.它是現在進行式的行為。	10.它是一種敘述（narration）。
11.經驗。	11.世界觀的視野。
12.它引發了各種感覺。	12.它要求做出決定。

思想是否決定了存在（或不然）？

　　由此可知，所有唯心論詩學（黑格爾、亞理斯多德等人）中，角色人物一「誕生」下來就擁有所有才能，而且已經知道某些特定的方式來感覺或行動，他的基本特質都是與生具有（immanent）的。然而，對布萊希特而言，「人類本質」（human nature）是不存在的，因此沒有人是「天生如此」。

　　為了釐清此間差異，我們可以引用布萊希特的作品來說明，以凸顯角色人物的行為是被他自己所扮演的社會功能所決定。首先，最標準的例子是，某次，教宗與伽利略

（Galileo Galilei，譯按：布萊希特的劇作《伽利略》的主人翁）
正在進行對話時，表現了他對伽利略完全的同情與支持，此
時他的助手正在為他穿戴教宗服飾，當著裝完畢後，他立刻
宣布，即便從個人角度來說他是同意伽利略的，但伽利略還
是必須在審理異端的宗教審判上撤銷意見或提出答辯。教
宗，一旦他是教宗，就得表現出教宗的模樣。

艾森豪（Eisenhower）提議對越南進行侵略，接著甘迺
迪（Kennedy）開始著手執行，詹森（Johnson）則把它帶到
集體大屠殺的極端境地，而尼克森（Nixon），可能是他們之
中最差勁的無賴，卻被迫建立和平。誰是罪人？美利堅合眾
國的總統：每一個都是！

另一個例子：善良的靈魂沈蝶（Shen Te，譯按：布萊希
特劇作《四川好女人》主角），一個極為窮困的妓女，突然
意外獲得神賜的一大筆錢而成為百萬富翁。因為她人很善
良，無法向所有跟她要錢的朋友、鄰居、親戚和陌生人說
「不」，但是身為一個有錢人，她決定採取一種新的性格：把
自己裝扮起來化名為蘇達（Shui Ta），而且假裝是沈蝶的表
親。仁慈與財富無法同時並行，假如一個有錢人是仁慈的，
他就無可避免地──出於仁人之心──把自己的財富都給了
需要的人。

這齣戲當中有一位飛行員，浪漫地夢想著在藍天白雲裡

飛翔，但是沈蝶（蘇達）給了他一份令人羨慕且高薪的職位成為工廠領班，這個愛作夢的飛行員很快就把飛翔的夢想拋到腦後，只為自己著想，不斷對工人進行剝削以求獲得更多利益。

　　這些例子揭露的正是馬克思所講的，社會存在決定了社會思想。因為這個緣故，統治階級面對危急時刻時，無一不偽裝仁慈，遽變為一個改革主義者；他們小施一點肉渣和麵包屑給身為勞工的社會存在體，深信只要讓每一個社會存在體少一點飢餓感就會少一點革命的念頭，而這項機制真的奏效了。資本主義國家裡的勞動階級所表現的革命精神那麼微乎其微，甚至寧願被視為保守反動者，不是沒有原因的，就像美國大部分的無產勞動階級一樣，他們是一群擁有冰箱、汽車與房子的社會存在體，絕對不會跟拉丁美洲人有同樣的社會思想，而這些處處可見而且為數眾多的拉丁美洲人，都住在貧民窟裡挨餓受凍，也沒有任何對抗疾病與失業危機的防護措施。

人可以被改變嗎？

　　在《人就是人》（*A Man is A Man*）這齣戲當中，布萊希

特寫的是一個叫做蓋利蓋（Galy Gay）的好人，從不知自己
的父母是誰。這個聽話的傢伙，一天早上出門想買一條魚回
家作午餐，半路上遇見了三個士兵組成的巡邏隊，他們的第
四個夥伴走失了，少了他的話，他們就回不了總部。於是，
為了連累他，他們抓住了蓋利蓋，要他賣一隻大象給一個老
婦人，但因為蓋利蓋手邊沒有大象，士兵們當中的兩個人就
假扮成一隻大象。而那個老婦人同意買這隻大象，還付了一
筆錢，可憐的蓋利蓋被說服相信大象就是一個人想買一隻大
象時任何東西都可以變成是大象，只要有錢就行。由於賣了
這隻大象，蓋利蓋犯了竊盜罪，因為這是一隻屬於國王陛下
的大象。

　　可憐的蓋利蓋，他只不過在一個美麗的早晨到市場買一
條小魚，偷了一隻不是大象的大象、賣給一個不是買主的老
婦人，而為了避免受到懲罰竟把自己裝扮成吉利吉（Jeriah
Jip，譯按：走失的第四名士兵）的樣子，變成了吉利吉這個
人，最後成為一個戰爭英雄，勇猛地攻打敵人，並宣稱自己
身上有著祖先隔代遺傳下來對鮮血的渴望。布萊希特說，一
個人的生命──人類的「本質」（nature）──在觀眾眼前被
活生生地拼湊與撕裂。

　　為了釐清之故，我們必須指出的是，布萊希特並未主張
人類在其他詩學中都是不可改變的。即便是亞理斯多德的作

品，悲劇英雄最後的結局是體認到自己的錯誤，並且因此改
變自己；不過，布萊希特呈現給我們的是一個比較廣泛、全
面性的轉變：蓋利蓋不是蓋利蓋，他的存在既不純粹也非簡
單，蓋利蓋不是蓋利蓋，而毋寧是蓋利蓋在每一個特定情境
中有能力為之的任何事情。

　　在《領袖的童年》（*The Childhood of a Leader*）故事中，
沙特描寫的是一個年輕人在偶然之下隨口說出他不喜歡某人
因為那個人是猶太人，後來，別人就因此認定這個年輕人不
喜歡猶太人。有一次在某個宴會裡，有人介紹他認識另一個
人，當獲悉他是一個猶太人之後，這位未來領袖拒絕和他握
手，後來，這個角色人物變成了一個反猶太人的狂暴份子。

　　沙特與布萊希特所使用的手法有共通之處也有差異的地
方。相同的是，不管沙特所描寫的反猶太青年或是蓋利蓋的
英雄主義都不是與生具有的，這些特質都不是角色人物與生
俱有的，它們不是亞理斯多德所謂轉化成熱情與習慣的蘊
能，而是在社會生活中碰巧學習而來的特質。但是這兩人也
有一些根本性的差異：沙特筆下的那位領袖是經由前因與後
果的結合寫實地鋪陳出來，而布萊希特的英雄是被切開、分
解、再組合的，此間沒有寫實主義存在，而是透過藝術元素
實踐出來的一個接近科學性的實證。

意志的衝突或需求的矛盾？

　　從上述論詞我們可以知道，不管美利堅合眾國的總統是誰，他都必須捍衛最保守反動的帝國主義利益，他的個人意志無法左右任何事情。他的行為不因為他是哪一種人而發展成不一樣的結果；即使他的性格完全迥異，還是會做出相同的行徑。

　　在此，有必要針對黑格爾可能引起的混淆作一番釐清，因為他也主張「悲劇性衝突是不可避免的，是一項必然（necessity）」。不過，當黑格爾提到「必然」時，事實上他所指涉的是一種道德性（moral）的必然，也就是說，從道德上來看，角色人物無法避免變成現在的樣子，也無法避免做出他們現在的行為。相反的，布萊希特並沒有提到道德，而是社會或經濟的必然性。穆勒（Mauler，譯按：布萊希特劇作《畜欄中的聖女貞德》中，自以為是慈善家的芝加哥畜欄大王，象徵1930年代世界經濟危機中的洛克斐勒）之所以變成好人或壞人，之所以能夠寬恕別人或聽從指令，並不是因為他的個人特質之善惡所致，也不是因為他對事物的好壞判斷，乃因為他是一個布爾喬亞階級，必須不斷想辦法增加自

己的利益。當被亞圖洛依（Arturo Ui，譯按：布萊希特的劇作《可阻止之亞圖洛依的興起》*The Resistible Rise of Arturo Ui* 劇中主人翁之一，象徵希特勒）謀殺致死的道爾菲（Dullfeet）之妻遇到殺夫兇手時，她有一股想要往他臉上吐痰的衝動，但是她以一個「財主」的姿態出現，而且最後結束時還站在兇手那一邊──這兩人相互挽臂並行、臉上露出滿意的表情，跟隨逝去者的靈柩往前走：謀殺者與寡婦是合作上的好伙伴，所以他們個人的恩怨算什麼？他們必須相親相愛、一起攜手尋找利益。

布萊希特的意思並不是說個人意志從不干擾行為：他想證實的是，個人意志不是決定重要戲劇行為的關鍵性因素。舉例來說，在最後一個個案中，年輕寡婦在場景一開始時任由她的個人意志恣意釋放，對亞圖洛依以及整個場景都充滿了憤恨的情緒，直到亞圖洛依向她證明了個人意志毫無用處、以及社會需求不可撼動的控制力量之後，她才慢慢一點一點地改變心志。這場戲繼續往前進行，而戲劇行為因為社會需求的矛盾而發展下去（在這個例子中，以及幾乎所有的資本主義裡，最大的問題都是來自於利益薰心）。

是移情或其他？是情緒或理智？

我們在「亞理斯多德的悲劇壓制系統」中已經討論過，「移情」是建立在角色人物與觀眾之間的一種情緒關係，而這種關係，基本上，誘使觀眾將自身的力量委託給別人，使他們成為相對於角色人物的一個客體：不論角色人物發生了什麼事情，也「替代性地」（vicariously）發生在觀眾身上。

在亞理斯多德的論述中，他所建議的移情作用是由兩種基本情緒所組成的情緒性連結：憐憫與恐懼。第一種情緒把我們（觀眾）捆綁在某個角色人物身上，這個人物雖然擁有高尚的德善卻在不應得的悲劇命運中受苦；第二種情緒指的則是角色人物因為犯了某些錯誤而遭受折磨，這些過錯正好也是我們可能會犯下的。

但移情作用不盡然只包括這兩種情緒——它也可以透過其他情緒而被感知到。移情作用裡唯一不可或缺的元素，是觀眾必須採取一個「被動」（passive）的態度，將他的行為能力委託給別人。然而，任何情緒都可能導致這種現象發生：包括恐懼（例如：觀看吸血鬼電影）、性虐待、對明星人物投射性欲望等等。

　　我們更須記住，移情作用早在亞理斯多德時代就不是獨立出現的，而是與另一種關係同時存在：行爲理由（dianoia，角色人物揣摩觀眾的想法），也就是說，移情是「行爲」的結果，但「行爲理由」也會刺激另一種關係的產生，那就是約翰·蓋斯那（John Gassner）所謂的「啟蒙」（enlightenment）關係。

　　布萊希特認爲，在唯心論的戲劇作品中，情緒是自發性且爲自身利益而產生，因而創造了他所謂的「情緒狂歡」（emotional orgies）；但是，唯物論的詩學——它的目的不只是詮釋這個世界，更重要的是要改變它，最後讓這個世界適於人生存——則有義務將這個世界可以如何改造的辦法呈現出來。

　　好的移情作用不會阻撓（對行爲理由的）瞭解，相反的，它必須明確地瞭解（行爲理由），以避免戲劇景象轉變成某種情緒狂亂狀態，也避免觀眾洗滌自己的社會罪惡。布萊希特所做的，基本上在於強調對行爲理由的清楚瞭解（啟蒙）。

　　布萊希特從不反對情緒，雖然他總是發表反對情緒狂歡的言論。他說，拒絕對現代科學產生情緒是一種荒誕的行爲，這清楚地反映了他的立場是完全認同出知識所激起的情緒，但反對出於無知而產生的情緒。例如，黑房中傳來一聲

尖叫，使得行經門前的小孩因此受到驚嚇：布萊希特反對任何以這類場景打動觀眾的手法。但若是愛因斯坦發現的E = mc^2，也就是將物質轉化為能量的方程式，卻是多麼特別的一種情緒呀！布萊希特對於這類型的情緒抱以全然的支持。學習是一種情緒性的經驗，而且我們沒有理由拒絕這種情緒的產生，然而在此同時，無知也會引發情緒，而每個人都必須反對這種情緒的出現！

當勇氣母親（譯按：布萊希特的劇作《勇氣母親》中的主角）的兒子們一個接一個在戰爭中死亡時，人們哪有不被打動的道理？觀眾無可避免地被感動得痛哭流涕。但是出於無知的情緒氾濫必須避免：絕不能讓任何一個人為奪走勇氣媽媽的小孩的「命運」感到悲傷流淚！而是要讓每個人因為反對戰爭、反對戰爭交易的悲憤而哭泣，因為，正是這種交易遊戲帶走了勇氣母親的小孩。

另一項可以幫助釐清此間差異的比較是：愛爾蘭作家辛約翰（J. M. Synge）寫的《奔向海洋的騎士》（*Riders to the Sea*）與布萊希特的《卡拉爾夫人的來福槍》（*Señora Carrar's Rifles*）之間有一個驚人的相似之處。這兩個作品都非常感人，故事都很類似：劇中兩位母親的小孩都失蹤在大海裡。辛約翰的作品中，大海本身是謀殺者，而海浪則是命運；但在布萊希特的作品裡，射殺無辜漁夫的卻是士兵。辛

約翰的作品製造的暴戾情緒是大海所引發的——未知的、高
深莫測的、命中注定的；而布萊希特的作品所激發的卻是人
們對佛朗哥（Franco，譯按：1936年西班牙內戰中，領導法
西斯份子反叛共和政體的將軍）及其法西斯信徒的深惡憎
恨！這兩個劇本同樣都製造了情緒，但是色彩完全不同，理
由和結果也不一樣。

　　我們必須強調：布萊希特不要觀眾進入劇場時，腦袋上
還戴著帽子蒙蔽，像布爾喬亞階級的觀眾一般。

是淨化與平息，或是知識與行動？

　　誠如我們之前所提的，黑格爾認為，人類的熱情與行動
激昂所產生的戲劇行為，最後都會進入一個平息狀態。同樣
的，亞理斯多德講的也是一套意志系統，具體且獨特地再現
了可被合理化的道德價值，而且它之所以產生衝突，是因為
其中某個角色人物擁有一項悲劇性缺陷，或犯下一個悲劇性
錯誤。等到大災難發生過後，缺陷被洗滌了，回歸平靜是必
要的，因此，均衡狀態又再次重新被建立起來。這兩位哲學
家似乎在訴說著，世界又回到了不變的穩定中、無窮盡的平
衡狀態中，以及一個永恆的平靜裡。

　　布萊希特是一個馬克思主義者，因此，對他而言，戲劇
作品不能以平靜、均衡的狀態結束；相反的，它必須呈現出
社會失去平衡的原因、哪一種方式可以使社會持續流動、以
及如何催化改革的發生。

　　布萊希特主張，身為一位大眾藝術家，必須放棄大都會
的廟堂舞臺、走進鄰里社區，因為只有在那裡他才會發現真
正有興趣改變社會的人們：在鄰里社區裡，藝術家應該把他
看到的種種社會生活景象，呈現在那些有興趣改變既有社會
生活的勞工面前，因為他們是它的受害者。⑩一個企圖對社
會改革者進行改造的劇場，絕不能在平靜的結局中收場，也
不能重複地建立均衡狀態。布爾喬亞警察試圖重建均衡、強
化平靜狀態：相反的，身為一個馬克思主義藝術家，則必須
鼓吹全國性的解放運動，以及被資本壓迫的所有階級全面解
放。黑格爾與亞理斯多德將劇場視為對觀眾「反建設」特質
的一種洗滌；布萊希特則釐清了觀念、揭發了真理、暴露了
矛盾，並且提出了改革。前者意欲在戲劇景象的末了，呈現
一個安穩的嗜眠狀態；布萊希特則要使劇場景象成為行動的
開始：均衡狀態應該透過改造社會的方式來達成，而不是洗
滌個人僅有的欲求與需要。

　　從這一點來看，便值得我們把焦點集中來探討《卡拉爾
夫人的來福槍》這齣戲的結局，因為它曾多次被認為是「亞

理斯多德式的戲劇」。為什麼它被如此認定呢？因為它是一部寫實作品，符合了著名的「三一律」的時間、地點與動作等規則，然而，這種談法其實正好終結了這部作品原來被以為的亞理斯多德式特質。

若因為劇中女主角的某項缺陷被「洗滌」而宣稱《卡拉爾夫人的來福槍》為亞理斯多德式作品，其實是錯誤的爭辯，也褻瀆了問題的本質。因此我們必須重申：淨化作用奪走了角色人物（以及被角色人物的移情所操弄的觀眾）的行為能力，換言之，它奪走了人們的自豪、驕傲以及對某些神祇的偏愛等能力，這些都是有助於改造社會的能力。然而，卡拉爾夫人洗滌的是自己的「不行動」（non-action），她因為缺乏知識而無法對某個正義理想表現出支持的行為，最後欲求一個自己所相信的中立性，並且透過堅決不交出手中的來福槍以表示放棄行動。

希臘悲劇角色所失去的是行動的習性，而卡拉爾夫人卻積極地介入內戰，因為，當「承認錯誤」將社會合理化時，她所得到的啟示讓她看清了各種缺陷，不是角色人物的缺陷，而是存在於社會中必須被改造的許多缺陷。因此，布萊希特認為唯心論劇場所激起的是情緒，而馬克思主義的劇場卻要求做出決定。卡拉爾夫人做了一項決定並且著手行動，因此，她不是亞理斯多德式的角色人物。

如何詮釋這些新式的戲劇作品？

　　與其花盡心思解釋布萊希特主張的「觀眾－角色」關係
是如何取代情緒性的、麻痺的關係——亦即他對德國布爾喬
亞劇場的指責（或任何國家的布爾喬亞劇場）——不如讓我
們節錄一段他在 1930 年寫的一首詩「生活劇場」（On the
Everyday Theatre）來說明：

　　看哪　　站在一旁的那個人正在
　　重演那場車禍意外。
　　藉此　　他讓群眾
　　對肇事的司機做出審判。
　　那位受害者　是這樣年老。
　　他在每一幕場景中　　只提供足夠的訊息
　　讓你明白意外發生的源由
　　然而每一幕卻都如此栩栩如生活現眼前
　　而且他表演的每一幕
　　在在提醒著　　這場意外是可以避免的。
　　於是　　整個事件始末大白

然而　我們卻仍舊感到錯愕：

意外發生前　當事者兩人都有機會改變行為。

現在　他正在呈現肇事者與受害者

如何可以避免這場意外的發生。

他　作為目擊者　並不迷信。

更不因為相信英雄明星

而喪失自己做為人的本能

他只是把兩人的錯誤表演出來罷了。

還有　請注意

他的模仿　是多麼認真細緻。

他憑靠自己的嚴謹來判斷：

無辜者是否該被判刑，

受害者是否該獲得賠償。

看哪　他又再次重複著他先前的動作了。

他開始猶豫向前，

努力回想自己的記憶，

懷疑自己的模仿是否真的夠好，

他停下來要求更正每一個細節動作。

我們　專注地觀察著。

驚異地發現：

這位模仿者從未在模仿中迷失自己。

更不會讓自己

整個人沈浸在自己所演繹的角色裡。

他　從角色中抽離　維持自己的表演者身分。

他所代表的人物從不曾向他挖心掏肺

而他　亦不曾認同

那個角色的感受或觀點。

他對此人　只有那麼一點點瞭解。

他的模仿　不曾引發一個第三者的誕生

一個由自己與他人的某些部分

粗略拼湊而成的第三者,

一個有心跳有腦袋的第三者。

他收起自己的情感,作為一名表演者,

他呈現給我們的鄰居形象,

卻像一個陌生人。

在你們的劇場裡

你們以魔幻般的轉換技巧

將我們帶進化妝室跟舞臺之間

讓我們沈醉其中:

.某個演員離開了房間

搖身一變成為一位國王進場表演,

這時我看到舞臺的怪手

拿著酒瓶　大聲狂笑。

我們的表演者則站在一旁

並未耍弄這種魔咒。

他既不是你們可以說教的夢遊者

也不是隨時為你們服務的教士。

你可以中斷他的表演。

他會冷靜回應

待你說完

他會繼續他的表演。

請不要說他不是藝術家。

如果你這樣建構你跟世界之間的分野

你就是將自己摒棄於世界之外。

如果你咆哮：

他不是藝術家，

他可能回答：

你不是人。

這是最糟的侮辱了。

或許　你可以這樣說：

因為他是人　所以他是藝術家。⑪

這首詩還有更長的後半段，但我們已經把符合我們日的

的部分摘錄下來了：這首詩把藝術家般高貴的布爾喬亞教
士、菁英藝術家、獨特個人（這些人正因為獨特而得以高價
出售：比方說明星，他的名字總是出現在作品名稱之前、在
主題和題旨之前、在有待觀賞的內容之前），以及相對於此
的其他藝術家、普羅大眾（這些人正因為是普通人，因而可
以表現出身為人的能力所及之處）之間的差異性完全地釐清
了。藝術是普遍存在於所有人們身上的，而非只有少數被圈
選的一群；藝術是不可買賣的，正如呼吸、思想和愛一樣；
藝術不是商品。然而，對布爾喬亞階級而言，一切事物都是
貨品：人也是貨品。同理可知，人們所製造出來的所有東西
也因此都是可出售的貨品。在布爾喬亞制度裡所有事物都被
利益出賣了，藝術如此，愛也如此。人是布爾喬亞階級中最
高級的錢奴。

其餘皆無足輕重：它們是這三種型態之間次要的形式性差異

布萊希特在自己所提出的戲劇觀與他所處時代普遍被接
受的戲劇觀之間所整理出來的其他差異性，其實是詩的三種
可能型態（genre）之間的差異。

　　舉例來說，關於主觀性與客觀性間的平衡問題，我們也可以在布萊希特的詩學中找到以客觀性爲優先的（史詩的）、以主觀性爲優先的（抒情的）、或是兩者均等的（戲劇性的）。關於後者，例如勇氣母親、卡拉爾夫人、伽利略、穆勒以及其他「戲劇性的」角色，都很明顯的是被現存經濟力量所左右的客體，反過來說，他們也同時對現實狀況作反應。另一方面，諸如《例外與規則》（*The Exception and the Rule*）劇中的商人庫利、《他說願意》（*He Who Says Yes*）中的同黨、蓋利蓋或《四川好女人》（*The Good Woman of Setzuan*）劇中的沈蝶等角色，都是將客觀代言人的功能發揮得淋漓盡致的例子：這些角色的主觀性被刻意萎縮以便讓他們的身分更凸顯。極端相反的是，主觀性也可以毫無限制地在《都市叢林》（*In the Jungle of Cities*）劇中的抒情角色以及其他屬於表現主義的作品當中表現無遺，表現主義主觀地「表現」了現實，不需表演。

　　至於集中動作、時間與地點的傾向——即布萊希特從前述詩學中所得到的觀察——只會出現先前提及的戲劇性（dramatic）作品之中。舉例來說，抒情的、表現主義的或超現實之類的文學作品便不遵照此規則（譯按：三一律），而大部分的莎士比亞作品或伊莉莎白時期的劇本也一樣。當布萊希特所指的傾向（譯按：強調動作、時間與地點）只適於

談論戲劇性的型態，並與抒情性和史詩性的型態毫無相關
時，它其實更適用於談論兩種詩學中的戲劇性型態——唯心
的與唯物的，亦即黑格爾式的與馬克思式的詩學。

　　布萊希特所指出的其他特質，同樣的，也都是戲劇性類
型的特質，而非黑格爾式或布萊希特式的詩學特質。但它們
是持續性的漸進演化，或跳躍式的情節呢？ 我們不能因為史
特林堡（Strindberg）的《彼得的幸運之旅》（*Lucky Peter's
Journey*） 劇中超現實角色變成了各種動物，便說它是一種持
續性的發展，但是諸如電影《卡力加里博士的小木屋》（*The
Cabinet of Dr. Caligari*）、《大都會》（*Metropolis*） 的發展該
如何定義呢？（譯按：《卡》、《大》是表現主義電影的代
表性作品）通常，擁有極高主觀性的唯心論作品會同時喪失
可信度與客觀性，那是因為這些形式與生俱有的傾向所致，
在超現實主義裡它甚至達到一種無法與客觀世界做些許讓步
的境地。同樣地，關於一場戲與下一場戲之間連結關係，實
際上也只在戲劇性的作品中出現，絕不是史詩性的或抒情式
的作品。

　　布萊希特的詩學大綱中，清楚地強調對戲劇發展過程產
生科學性好奇，而不是對結局產生病態好奇。這是正確的，
但是必須把它放在一個相對意義上來看待：我們不能說阿茲
達克（Azdak，譯按：布萊希特劇本《高加索灰闌記》中角

色）的審判結果毫無好奇可言（劇中的小孩最後會跟誰在一
起？誰是他真正的母親？）。將病態好奇發揮得最淋漓盡致
的只有克莉斯蒂（Agatha Christie，譯按：英國著名小說家）
風格的偵探小說或希區考克風格的電影，通常伴隨著吸血鬼
的出現與否。同樣的，阿茲達克的審判或勇氣母親的啞女之
死都處處存有懸疑，而《人民公敵》（譯按：瑞典劇作家易
卜生的作品）則為解放布爾喬亞的機制發展提出了高度的科
學性好奇。布萊希特為了新式美學的被接受與否而戰，因此
必須基進化（radicalize）自己的見解和言詞，但這些必要的
基進性見解，必須在辯證的層次上為人所瞭解，因為他自己
是頭一個打先鋒提出相反觀念的人，必須將他的主張展現出
來給大眾知道，我再重複一次：把它展現出來是必要的。

　　布萊希特所描繪的大綱中，還有另一個不甚明確的項
目，亦即：建議或論辯？布萊希特的意思並不是說在他之
前，沒有任何作者曾運用過論辯，只有建議。但要更瞭解他
的真正意思，就應該記住，在他的觀念裡，藝術家的責任不
在於將真實事物呈現出來（showing true things），而是在於
揭露事物形成的真實面貌（revealing how things truly are）。

　　如何達成這項任務？又，為誰而做呢？沒有人比布萊希
特他自己能夠為這些問題做更佳的回答：「……我不能說被
我稱為『非亞理斯多德式』（non-Aristotelian）的戲劇文本以

及史詩性的表演方法，是唯一的解決之道。但是，有一件事是很明白的：假如我們所描繪的這個世界是可以改變的，那麼，它就應該描繪給活在這個世界的人們知道。⑫他還說：「文學作品應該為了廣大的勞工人民而給予他們真摯的生活再現；而真摯的生活再現，事實上，應有益於廣大的勞工群眾本身，亦即人民大眾；因此，文學作品必須對他們而言是有寓示性且易於明瞭的，換這之，是通俗的。」⑬

移情或滲透

移情作用必須被視為一項可怕的武器來理解，它是整個劇場藝術和相關藝術（電影和電視）當中最危險的一項武器。

它的運作機制（有時狡猾地）存在於兩個個體（一個是虛構的，另一個是真實的）、兩個不同世界的並置之中，使得這兩人當中的一個（真實的那個，代表觀眾）向另一人（虛構的那個，代表角色）降讓出他的決定權，真實的人（man）向虛幻的形象（image）輸誠，放棄他的決定權力。

不過，這裡面出現了一個弔詭的現象：當真實的人做選擇時，是在某個真實的、攸關生死的情況中為之，也就是他

的生活裡；然而，當角色人物做選擇時（因此當他引誘真實的人做抉擇時），卻總是在一個虛構不真實的情境中為之，完全不理會現實狀況和細微情感的厚度，以及生活中所承載的各種複雜事物。這導致人（真實的人）作抉擇時是根據不真實的情境與標準來執行。

　　兩個不同世界（真實與虛構）的並置（juxtaposition），還製造了其他具侵略性的效果：觀眾體驗了虛構故事並吸收它的種種元素，觀眾———一個真實、活生生的人———接受了藝術作品之所以成為藝術所呈現在他眼前的生活和真實。這正是美學的滲透（osmosis）。

　　讓我們來檢視幾個具體的實例。唐老鴨故事中的史古奇叔叔的世界充滿了金錢以及金錢所帶來的問題，還有欲求、保有金錢的強烈欲望等。史古奇叔叔作為一個人見人愛的角色，在他出現的影片（卡通）或書籍中，創造了一個與讀者或觀眾之間的移情關係。因為這個移情關係，也因為兩個世界並置的現象，讓觀眾開始把那些追求利益的欲望、為了金錢可以犧牲一切的癖性都當成是真實的、當成是自己的，觀眾接受了這套遊戲規則，就像玩其他任何遊戲一般。

　　在傳統的西部電影當中，無疑的，耍槍的能力、一發子彈射破飛行中的盤子的高超技術、或是揮幾拳便打倒十個壞人的神勇能力等等，都在在地製造了片中那些牛仔與日常觀

影的年輕觀眾之間深刻無比的移情效果，這種情況甚至發生在墨西哥觀眾在觀賞墨西哥人為了捍衛領土而遭擊垮的影片之中。透過移情，孩童們放棄了自己的世界，放棄保衛屬於他們自己事物的需求，移轉自己的欲望，融入外來的洋基侵略者的世界，興致高昂地掠奪他人的土地。

移情效用甚至在虛構世界與觀眾的真實世界之間發生利益衝突時仍可發揮效果。這正是檢查制度為什麼存在的原因：防範一個不受歡迎的世界觀被並置在觀眾的世界裡。

一個愛情故事，不管它多麼單純，都可以變成向觀眾宣傳不同世界的價值觀的工具。我堅信好萊塢透過「純真無邪」（innocent）的電影對我們的家國所造成的傷害，遠遠超過那些直接處理政治議題的電影。像《愛的故事》（*Love Story*）這類型癡愚的愛情故事是更具危險性的，因為其意識形態的穿透力總是發生在潛移默化中；影片中的浪漫英雄勤奮不懈地工作以擄獲美人的芳心，而居心不良的老闆也改邪歸正變為好人（然後繼續當他的老闆）等等。

美國電視節目中最近的成功案例「芝麻街」（Sesame Street）是美式「團結」（solidarity）對我們這些貧窮、未開發國家造成衝擊的最明顯例證。我們的北美鄰國為了幫助我們成為受教育的一群，而出借他們的教育方法給我們。但他們如何進行教育呢？展現某個世界，讓孩子在其中學習，他

們學到的是什麼呢？當然是字母、字彙之類等等，這種學習
經驗是建構在一些短文的基礎上，告訴孩子學習如何運用金
錢、如何在他們自己的小撲滿裡存錢，學習「撲滿」與城鎮
裡的「銀行」之間的差異。這些主題和目的都取材自一個競
爭的資本主義社會的價值觀，年幼渺小、毫無招架之力的受
眾被迫暴露在那樣一個競爭的、高度組織化的、相互依附、
壓制的世界裡。這就是他們教育我們的方式。利用滲透來完
成。

註　解

①G. W. F.黑格爾《藝術哲學》，F. P. B. Osmaston譯，第四卷。
　(London: G. Bell and Sons, Ltd., 1920) 第一卷，第102-110頁。
②黑格爾，第四卷，第100頁。
③黑格爾，第四卷，第102頁。
④黑格爾，第四卷，第103頁。
⑤黑格爾，第四卷，第103-104頁。
⑥黑格爾，第四卷，第249頁。
⑦黑格爾，第四卷，第251頁。
⑧黑格爾，第四卷，第259-260頁。
⑨詳見貝托特‧布萊希特，《布萊希特戲劇論》，John Willett編譯
　(New York: Hill and Wang, 1964)，見第37頁。
⑩《布萊希特戲劇論》，第274-275頁。
⑪貝托特‧布萊希特，《劇場詩》，John Berger and Anna Bostock譯，
　Lowestoft, Suffolk: Scorpion Press, 1961)，第6-7頁。
⑫《布萊希特戲劇論》，第274頁，斜體增文。
⑬《布萊希特戲劇論》，第107頁。

4 被壓迫者詩學

被壓迫者詩學

　　劇場原本是狂歡的酒神歌舞祭：人們自由自在地高歌於戶外，像嘉年華會、歡樂的慶典。

　　後來，統治階級掌控了劇場並築起高牆。首先，他們區隔人們，將演員與觀眾分開：分成演戲的人與觀戲的人——歡樂的慶典於是消失了！其次，他們自演員之中，將主角從群眾裡抽離，壓制性的馴化於是誕生！

　　現在，被壓迫的人們解放了自己，並重新創造了自己的劇場，一道道的藩籬高牆勢必將被推翻。首先，觀眾們又開始表演了：透過隱形劇場（invisible theatre）、論壇劇場（forum theatre）、形像劇場（image theatre）等等，其次，必須用不同的個別演員來打破被角色人物據為己有的私產：透

過「丑客」（joker）系統來進行。

　　我將利用以下兩篇文章來總結這本書。文章中，我們將看到人們透過某些方法，在他們的劇場以及社會中再次發揮他們的主角功能。

與秘魯的民眾劇場進行的實驗

　　這些實驗是1973年8月期間，我與Alicia Saco合作，在利馬（Lima）與契克雷歐（Chiclayo）兩個城市所進行的，是Alfonso Lizarzaburu主持的「整合性識字計畫」（Operación Alfabetización Integral，簡稱ALFIN）之一部分。此識字計畫各個部門的參與人員包括：Estela Liñares、Luis Garrido Lecca、Ramón Vilcha及Jesús Ruiz Durand等人。當然，ALFIN識字計畫裡所使用的教育方法，乃擷取自保羅・傅萊爾（Paulo Freire，譯按：巴西籍平民教育理論行動者）所倡導的方法。

　　1973年，秘魯的革命政府開始著手進行一項全國性的識字計畫，名為Operación Alfabetización Integral，目的是要在

四年之內消除文盲問題。據估計，秘魯的一千四百萬人口當中，約有三至四百萬的文盲或半文盲。

　　在任何國家裡，要教導成人讀字寫字是一個困難且令人頭痛的問題。在秘魯，這個問題更形艱巨，因為它境內居民口操著各種不同語言與方言。近期的研究報告指出，除了西班牙語之外，目前有奎查（Quechua）和艾馬拉（Aymara）兩大主要語言所延伸的至少四十一種方言，而一項針對秘魯北方的羅瑞托省（Loreto）所進行的研究報告，則證實了有四十五種不同語言存在於該區域，四十五種「語言」（language），不是單純的方言（dialects）！而這個省份恐怕是秘魯境內人煙最稀少的一省。

　　如此龐大數量的語言，或許可以提供我們對於ALFIN組織者的部分瞭解，文盲指的不是無法表達自己的人們：他們只是一群無法運用某一種特定語言表達的人，而這種語言便是西班牙語。所有習慣語（idiom）都可以稱為「語言」（language），但有無數多的語言並沒有習慣語的特徵，而除了可以說可以寫的語言之外，事實上還有許多其他不同的語言存在。透過新語言的學習，人們會因此學到一套認識現實世界並傳遞此訊息給他人的新方法。每一種語言都是絕對無可取代的，所有語言也都彼此互補，俾使認識真實世界時達到最寬闊、最完整的知識。①

為了落實這項工作，ALFIN計畫設定了兩個主要目標：

1. 以第一母語及西班牙語教導閱讀和寫作，但絕不因為偏袒西班牙語而強迫放棄母語。
2. 以各種可能的言語教導閱讀與寫作，尤其是一些藝術性的言語，諸如劇場、攝影、偶戲、電影、新聞等等。

從各個需要教導識字的地區所挑選出來的教育者必須接受四項訓練，這些訓練是依照每個社會團體的特殊性質而設計的：

1. 街坊社區（barrios）或新村落，相當於我們的貧民區（cantegril, favela……）。
2. 農村地區。
3. 礦區。
4. 西班牙語不是第一母語的地區，這些區域大約占秘魯總人口數的40%，在這40%人口當中，有半數是由雙語公民所組成，他們在學會流利地使用自己的原生母語之後才開始學西班牙語，另外的半數則完全不懂西班牙語。

由於ALFIN計畫仍在進行其初期的幾個階段當中，現在

要評斷它的成效顯然言之過早（譯按：本書寫於1974年）。
此刻我想要談的是我個人身為劇場小組一員的經驗，並且勾
勒出我們將劇場視為一種語言所做的各種實驗的藍圖大綱，
使劇場可以被任何人所使用，不論是否具有藝術天分。我們
試著以實際的作法告訴人們，劇場如何可以為被壓迫者服
務，如此一來他們可以藉此表達自己，也因為使用這項嶄新
的語言，他們可以發掘出新的想法和觀念。

　　要瞭解這項被壓迫者的詩學，必須將它的主要目的謹記
在心：把人民──「觀賞者」（spectators），劇場景象中的被
動實體──轉變為主體、轉變為演員、轉變為戲劇行為的改
革者，我希望這之間的差異可以清楚地被記住。在亞理斯多
德所倡導的詩學中，觀賞者將他們的權力委任（delegate）給
戲劇中的角色人物，使得角色人物為他們演出、為他們思
考。而布萊希特所提的詩學則認為，觀賞者將他們的權力委
任給角色人物，角色人物依自己的角度來演出，觀賞者仍保
有為自己思考的權力，而且通常所思考的正好與角色人物相
反。前者引發了「淨化」；而後者，批判性的自覺意識甦醒
了。但是，被壓迫者的詩學強調的是行為本身：觀賞者未將
他們的權力委任給角色人物（或演員），任其依自己的角度
來演出或思考；相反的，他自己扮演了主角的角色、改變了
戲劇行為、嘗試各種可能的解決方法、討論出各種改變的策

略——簡單地說，就是訓練自己從事真實的行動。此時，或許劇場本身不是革命性的，但它確實是一項革命的預演（a rehearsal for the revolution）。被解放的觀賞者，作為一個全人，踏出了行動的步伐。不論這樣的行為是否為虛構的；重要的是它是一項行動！

　　我堅信，所有真正的革命性戲劇團體都應該將戲劇的生產媒介轉化給一般人民，唯有如此，民眾才可能自己運用它。劇場是一項武器，而人民理當揮舞這項武器。

　　然而，這項轉化工作要如何進行才能達到目的呢？在此，我就以ALFIN計畫中負責攝影小組的Estela Linares所做的活動作為例子來說明。

　　假如要將攝影融入識字計畫的話，傳統的作法是怎麼進行的呢？無疑的，便是把一些物體、街道、民眾、風景、商家等景象拍攝下來，然後展示這些照片，再予以討論。問題是，誰來拍攝？通常是指導者、團體領導者或是協同主持者。但是，假如我們想把製作媒介交給人民，就必須把這項媒介移轉到他們手裡，在這個實例中，便是交出相機，這正是ALFIN的作法。教育者們將相機交給識字團體的成員，教他們如何使用，並向他們提出如下的建議：

　　我們將問你們一些問題，為了提問題，我們將使用

西班牙語來說，你們則必須回答我們。但是，你們
不可以用西班牙語作答：必須用「攝影」來回答。
我們用西班牙語問你們，它就是一種語言，而你們
用攝影回答我們，那也是一種語言。

　被提出來的問題都非常簡單，而答案──也就是照片
──則在拍攝完成後由團體的所有成員一同來討論。舉例來
說，當人們被問道：你住在哪裡？他們則用以下的各種照片
答案來回答：

1.某張照片所拍的是一間簡陋木板屋的內部景象。在利
　馬，當地很少下雨，所以，小屋子通常是用草席搭蓋
　起來的，不是用比較耐久堅固的牆垣和屋頂。通常他
　們的家只有一個房間，但卻充當了廚房、客廳及臥
　室；全家人生活在一片雜亂之中，而且年少的小孩經
　常親眼目睹他們的父母在房裡做愛，這個現象普遍地
　導致了同一家的兄弟姊妹在十或十一歲的年紀便彼此
　發生性行為，原因只在於模仿他們的父母親。這張拍
　著陋屋內部的照片完全回答了「你住在哪裡？」這個
　問題。而每一張照片裡的元素都有一個特殊意涵，這
　些意涵必須經過整個團體的討論：拍攝的焦點目標、

拍攝的伏仰角度、有沒有人出現在照片中等等。

2. 同樣是這個問題，有一位男性拍了一張照片，裡頭是一條河流的堤岸，經過團體的討論後，這張照片的意涵清楚地浮現了。流域涵蓋利馬市的芮瑪克河（river Rimac），每年都會定期泛濫。河水氾濫時經常有小屋子被沖走，導致人口失蹤，這使得在堤岸兩旁生活變得非常危險，小孩子也經常在玩耍時掉進河裡，而湍急的水流使得救援工作難以進行。當某個人以這樣的照片回答問題時，他基本上是在表達他心中極度的苦痛：他怎麼能夠在擔憂自己的小孩隨時可能不小心跌進河裡的狀況下，還能安安心心地工作呢？

3. 另外有一位男性則拍了河流的某一段，是鵜鶘鳥在饑荒時期前來啄食垃圾的地方，而同樣飽受饑荒的人類則將牠們捉捕起來，殺了食之。透過這張照片的展示，拍攝者傳達了他對自己居住地的反省意識。當地的人們非常諷刺地歡迎饑荒到來，因為饑荒會吸引鵜鶘鳥聚集，接著牠們便成為滿足當地人們饑餓之需的祭品。

4. 有一個剛從某個內陸小村落遷移到利馬市的女性，則用一張拍攝她居住地區某條主要道路的照片回答了同一個問題：利馬市的舊有居民住在該條道路的一邊，

而從內陸搬來的新住民則住在街道的另一邊。街的一邊住的是一群眼看工作機會已經被新進者所威脅的舊居民；另一邊則住著一群拋棄一切只為謀求工作的窮人，那條街道成為同是受剝削的兄弟姊妹之間的一條分隔線，他們視對方如仇敵。這張照片將他們的共同狀況暴露出來：兩邊都是窮人──而富人居住的社區景象則說明了他們才是真正的敵人。這張相互對峙的街道照片顯示了他們的暴力憤恨必須重新導向其他出口……，解讀這張照片幫助了那位女性明瞭她自己的現實處境。

5.某天，有一位男性拍了一張孩童臉龐的照片來回答同一個問題，當然，起先每個人都以為他搞錯了，還把原來的問題重複一遍給他聽：

「你弄錯了，我們要的是表現你住的地方，拍張照片來告訴我們你住哪裡，任何的照片都可以，比如街道、房子、城鎮、河流……」

「這就是我的答案，這就是我住的地方。」

「但這明明是一個小孩……」

「仔細看他的臉：他臉上有鮮血。這個小孩，如同所有其他住在這裡的人們一樣，他們的生命飽受爬滿芮瑪克河兩岸的老鼠所威脅，他們生活在狗的保護

下，用狗來攻擊老鼠、把牠們嚇走。不過，這裡有動物疥癬傳染病，而且市政府的抓狗隊也來這裡把很多狗捕走。這個小孩因得到一隻狗的保護而倖免於難，當他的父母外出工作時，他就跟他的狗留在家裡，但是，他現在已經不再擁有那隻狗了。幾天前，當你們問我住哪裡時，那個小孩在睡眠中被一群野鼠咬傷了鼻子，這就是為什麼他的臉上有那麼多鮮血。仔細看看這張照片，它就是我的答案，我住在一個此類事件到處發生的地方。」

我可以寫一部小說來描寫住在芮瑪克河沿岸孩童們，但是，唯有攝影，再沒有其他的語言能夠把小孩的眼眸以及那混著鮮血的淚水傷痛表達出來。然而，似乎所有的諷刺和凌辱都還不夠一般，這張照片竟是出自於柯達公司生產的底片（Kodachrome），「美國製造」。

使用攝影，還可以幫助整個社區或社會團體發掘出適切的象徵符號。有時候，許多立意良好的戲劇團體無法與一群觀眾溝通，原因在於他們使用了一些對觀眾而言毫無意義的象徵符號。舉例來說，皇冠可能象徵著權力，但一個象徵物必須能夠讓人瞭解它的意義才能發揮象徵的功能。對某些人而言，皇冠可能會產生很強烈的意象，但對其他人而言卻可

能毫無意義。

　　例如，什麼是剝削？山姆叔叔（Uncle Sam，譯按：指美國）的傳統形象對全世界很多社會團體來說，是剝削的最高象徵符號，它將「洋基」帝國主義的貪婪表現得淋漓盡致到完美無瑕的境界。

　　在利馬，人們也被問道：什麼是剝削？很多照片拍的是商店，有一些是地主，還有一些別的，或是一些政府機關。但是，有一個小孩拍了一張鐵釘釘在牆上的照片來作為回答。對他而言，那就是剝削的最佳象徵，只有少數幾個大人瞭解那張照片的意涵，但是其他所有的小孩卻完全贊同那張照片詮釋了他們對剝削的感覺，後來團體討論時便解釋了為何如此。五到六歲的小男孩可以從事的最簡單工作就是為人擦皮鞋，很顯然的，在他們居住的地方並沒有什麼擦皮鞋的差事可做，因此，他們為了找事做必須到利馬市中心去。而他們的擦鞋盒以及其他吃飯工具當然是必須攜帶的傢俬，但這些小孩子無法每天帶著這些設備往返工作地和住家。因此必須向一些商家租用牆上的鐵釘來固定這些朝口工具，而這些商家主人則會向小孩們索取每夜每根鐵釘二至三塊錢的租金，看著這樣一根小小的鐵釘，這些小孩記起了所受到的壓迫和對它的憤恨。皇冠、山姆叔叔或尼克森總統等等，對他們來說可能都是毫無意義的。

　　把一部相機交給從未使用過相機的人是再簡單也不過的事了，只要告訴他如何對焦、按哪個按鈕就行了。其餘的，攝影過程中的所有方法都操在那個人手中，然而，若是劇場的話，該怎麼做呢？

　　生產一張照片的方法完全在於相機機器本身，相對來講較易於操控，但是生產劇場的方法卻在於人本身，操作上顯然更形困難。

　　首先我們可以說，第一個劇場語彙是「人的身體」，也就是聲音和動作的主要來源。由此可知，要掌握劇場產製方法的第一步，必須先掌握自己的身體、瞭解身體，才能使它變得更具表達能力。唯有如此，人們才能夠操作各種劇場形式，透過表演把自己從原來的觀眾處境中解放出來而成為演員，他不再只是一個客體，而是主體。在此過程中，他從目擊者（witness）轉變成為主角（protagonist）。

　　轉化觀眾成為演員的方法，可以整理成下列四個大概的步驟：

1. 第一階段：瞭解身體（knowing the body）──透過一連串的活動練習，人們可以認識自己身體，認識它的局限性和可能性，以及它被社會化扭曲的情形和重新建構的可能。

2. 第二階段：讓身體具有表達性（making the body expressive）──透過一系列的劇場遊戲，人們開始以身體來表達自己，拋棄一般性的習慣表達方式。

3. 第三階段：劇場作為語言（the theatre as language）──人們開始把劇場視為一種活的語言，而且就存在於此時此刻，不是展示舊時景象的已完成作品。

 (1)第一級：同步編劇法（simultaneous dramaturgy）：觀眾隨著演員的表演，同時「編寫」劇本。

 (2)第二級：形像劇場（image theatre）：觀眾直接介入演出，透過演員身體所雕塑出的形像（images）來「說話」。

 (3)第三級：論壇劇場（forum theatre）：觀眾直接介入戲劇行為並親身表演。

4. 第四階段：劇場作為論述（the theatre as discourse）──透過一些簡易的形式，讓身為觀賞者的演員（spectator-actor）根據自己的需求創造各種「場景」（spectacle），探討某些特定的主題或演練某些特定的行動。這些形式例如：

 (1)報紙劇場（newspaper theatre）。

 (2)隱形劇場（invisible theatre）。

 (3)照片羅曼史劇場（photo-romance theatre）。

(4)破除抑制（breaking of repression）。

(5)傳說劇場（myth theatre）。

(6)審判劇場（trial theatre）。

(7)面具和儀式（masks and rituals）。

第一階段：瞭解身體

對農人、工人或鄉下居民做第一次接觸是非常困難的，假如要他們製作一齣戲劇表演的話。他們幾乎從來沒聽過劇場，即使聽過，他們觀念裡的劇場或許早已被電視連續劇所強調的煽情劇情，或是旅行各地的馬戲團表演所扭曲，他們也經常把劇場與休閒和輕浮之事聯想在一起。因此，小心行事是必要的，即使進行接觸的教育者與文盲或半文盲出身自同一階級，即使這個教育者跟他們住在同一個簡陋的屋簷下、承受著同樣的生活不便。教育者帶著消除文盲（預先設定了一個壓制性的、強迫性的行動）任務而來的事實，本身就是仲介者（譯按：教育者）與當地民眾之間的一項疏離元素。因此，劇場工作不應該從人們感到陌生的事情（以前被教導過或強調過的劇場技巧）上著手，而是從願意來參與實驗的人們的身體開始。

我們有一連串的練習活動是設計用來讓每個人意識到自己的身體、意識身體的可能性，以及因為個別工作關係而導

致的身體變形，換言之，每個人都必須感受到工作在他身體上所加諸的「肌肉性異化現象」（muscular alienation）。

有一個簡單的例子可以說明這個現象：比較打字員與工廠夜班管理員的肌肉組織。前者在椅子上進行他／她的工作：工作時，腰部到下半身形成一個類似雕像的基座，而手臂和十指則不停地運動；相反的，管理員必須在他值班的八小時之中不斷走動，以至於走路的肌肉結構特別發達。兩者的身體因為各自的工作類型而被異化了。

對任何人來說，這個現象都是存在的，不管他從事什麼樣的工作或擁有什麼樣的社會地位。每個人必須扮演的多重角色，為他戴上了一個行為的「面具」。這就是為什麼扮演相同角色的人最後都彼此相像：藝術家、軍人、牧師、教師、工人、農夫、地主、頹廢貴族等等。

舉個例子來比較，紅衣主教泛著天國般的喜樂走過梵諦岡的花園，散發著天使般的靜謐，而將軍則是威風凜凜、對下屬發號司令。前者幽緩漫步，聆聽天上的聖樂，對至潔的印象派優雅色彩有著十分敏銳的嗅覺：假如突然有一隻小鳥飛過主教所走的徑道，總會很容易令人想像他正在與那隻小鳥私語，而且是以基督般的親切語句對牠訴說；相反的，對那位將軍而言，跟小鳥說話就非常不適當，不管他喜歡或不喜歡，沒有任何士兵會尊敬一位和小鳥說話的將軍，身為一

位將軍，講話就必須像發號施令的人，即使是對自己的老婆表達愛意也一樣。相同的，一個軍人就應該配戴刺馬釘，不管它是校級軍官或將級軍官。因此，所有的軍官都很相像，就像所有的紅衣主教一樣；但將軍與紅衣主教之間明顯的差異性區分了彼此的不同。

這一階段活動練習的設計是為了「還原」（undo）參與者的肌肉組織，也就是說，解離它們，然後仔細研究、分析，不是削弱或摧毀它們，而是把他們提升到有感覺意識的層次。如此一來，每個工人、農夫將會瞭解到、看到、感覺到自己身體被工作所宰制的部分。

假如人們可以透過這種方法解離自己的肌肉組織，他必有能力類推到其他職業和社會階級的身體結構特性；換言之，他將可以用身體來「詮釋」（interpret）跟自己不一樣的角色。

事實上，這一系列活動練習的設計，全是為了達到解離（disjoint）的目的。不過，這些活動與培養運動員或特技人員肌肉組織的練習活動完全不同。以下我提供了一些解離練習的例子：

◆慢動作賽跑（slow motion race）

參與者被邀請來參加一場志在落敗的賽跑：跑最後的是贏家。慢動作進行期間，身體將會感覺到每次前進動作進行

時，重力中心點也隨著改變，因此，必須再重新找到一個新的肌肉組織方式，以維持身體平衡。參與者不得中止移動或靜止；而且必須儘可能跨出最大的步伐，同時，腳抬高時必須超過膝蓋的高度。做這項練習時，十公尺的比賽會比一個傳統的五百公尺賽跑更累人，因為要在每一個新位置上保持平衡所需的力氣是很激烈的。

◆綁腳賽跑（cross-legged race）

　　參與者兩人一組，彼此抱住對方，雙腳彼此纏繞（一個人的左腳與另一個人的右腳纏繞，反之亦然）。比賽時，每一對猶如一個人，而且每個人要將他的夥伴視為是自己的腳，這雙「腳」無法自己行走：必須由他的夥伴讓它動起來！

◆怪獸賽跑（monster race）

　　首先，做一隻四腳「怪獸」：每個人抱住另一個夥伴的胸部，但是位置上下顛倒，所以，其中一人的雙腳將纏在另一人的脖子上，形成一個沒有頭的四腳怪獸，然後怪獸們開始進行賽跑。

◆車輪賽跑（wheel race）

　　兩人一組組成一個輪子，每個人緊抓住另一人的腳踝，

然後做一場人輪賽跑。

◆催眠（hypnosis）

　　兩人一組彼此面對面，其中一人把手放在另一人的鼻子前數公分之處，而且必須維持此距離不變：當第一個人開始往各個不同的方向移動他的手時，上下、左右、快慢，另一個人則不斷移動身體來保持他的鼻子與對方的手之間的距離。在這些動作裡，他被迫採取平常從未做過的身體姿勢，藉此不斷地重建他的肌肉結構。

　　接著，三人一組：一個人領導，另二人各自跟隨領導者的其中一隻手。領導者可以做任何移動——雙臂交叉、兩手分離等等，此時另二人必須儘量保持手與鼻子間的距離。再來，五人一組，一人當領導者，其他四人各自保持自己的鼻子與領導者的雙手與雙腳之間的距離，而領導者可以做任何他想做的動作，甚至跳舞都行。

◆拳擊賽（boxing match）

　　參與者被邀請來參加一場拳擊賽，但不管什麼情況底下，都不可以碰觸到其他人。每個人都必須像真的拳擊賽一樣相互毆打，而且絕不碰到他的夥伴。儘管不碰觸，參賽者還是必須像真的遭受到每一拳的重擊一樣有所反應。

◆打敗西部傳奇（out west）

　　這個活動是前述幾項練習的一種延伸。參與者必須用即興創作的方式，將西部電影中最典型的某個暴力場景呈現出來，場景裡有鋼琴師、大搖大擺的年輕牛仔、舞孃、醉漢、踢門挑釁的惡棍等等，整個場景的演出是無聲的；參與者不可以彼此碰觸，但必須對每一個姿勢或動作有所反應。舉例來說，有一張「假想」的椅子被扔往一排酒瓶（也是假想的）丟去，於是碎玻璃向四面八方飛濺，參與者必須對那張椅子、以及掉落中的破酒瓶等做出反應，最後，所有人都必須捲入集體混戰當中。

　　以上所舉例的練習活動，都收錄在我寫的《給演員以及想要透過劇場說話的非演員的200種練習與遊戲》（*200 Exercises and Games for the Actor and for the Non-actor Who Wants to Say Something Through Theatre*）書中。還有更多更多的練習活動也可以擷取運用。使用這些練習活動時，我們通常建議邀請參與者講述或創造其他的遊戲活動：也就是說，創造出一些可以解析每一位參與者肌肉結構的活動。但是，無論進行哪個階段的活動，最重要的是維持一個高度創造性的氛圍。

第二階段：讓身體具有表達性

　　第二階段的活動目的在於發展出身體的表達能力。在我們的文化裡，人們習慣透過語言來表達所有事情，將身體的千萬種表達潛能棄留在一個未開發的狀態之中，而這一系列的「遊戲」則可以幫助參與者開始使用他們的身體資源作自我表達。我現在講的是室內遊戲，但不一定必須在劇場排練室中操作。參與者是被邀請來「玩」（play）各種角色，不是「詮釋」（interpret），但他們會因為「玩」得精彩，而使得「詮釋」變得更好。

　　舉例而言：在某項遊戲裡，我們把寫著各種動物名稱的紙片發給每個參與者，一人一張，紙片中的每一種動物都有公有母。十分鐘之內，每個人試著用身體、肢體來表達他手上紙片所寫的動物，任何暗示該種動物的話語或噪音都一律禁止，這項訊息的傳達必須完全透過身體來表現，前十分鐘過後，每一位參與者必須在這群模仿動物的夥伴中找到他的另一半，因為每一種動物都是公母成對。當某二位參與者確信他們就是一對時，便離開舞臺，而這項遊戲就在所有參與者透過純粹的身體性溝通，沒有使用任何語言或可辨識的聲音情況下，一一找到他們的同伴後結束。

　　這類型遊戲的重點不在於猜對，而是所有參與者試著透

過他們的身體和一些從來沒做過的動作來表達，事實上無形之中他們已經在做「戲劇性的演出」（dramatical performance）了。

　　我記得有一次在某個貧民窟地區玩這項遊戲時，有位男性抽到一張寫著「蜂鳥」的紙片，他不知道如何用肢體來表達它，不過他記得這種鳥會在花叢間急促的飛翔，停在花朵上吸汲花蜜時會發出一種很奇特的聲音。所以那個人用他的雙手模仿著蜂鳥促熱的翅膀，然後從一個參與者身邊「飛舞」到另一個身邊，他在每個人面前立定不動、發出那個聲響。十分鐘之後，尋找伴侶的時間到了，這個人四處張望，找不到任何一個引他注意、看起來像隻蜂鳥的人。最後他看到一個又高又肥的男人，正揮舞他的雙手做著搖擺的動作，他毫不猶豫地認定那個人就是他心愛的伴侶；他勇往直前朝「她」走去，在「她」身邊盤旋繞圈，還一邊快樂地哼唱一邊朝天空拋了幾個小飛吻。肥男人覺得很不高興，試圖想要逃開，但他緊緊跟隨在後，而且更深深愛上他的蜂鳥同伴，更快樂地唱出愛慕的喜樂。最後，肥男人雖然確信這個人不是他的同伴，但在其他人的喧嘩笑聲中，決定跟這個頑固的求愛者一起走下舞臺，為的只是想結束這場痛苦的遊戲。接著（唯有在此時他們才可以被允許說話），第一個男人用很興奮的語氣，大聲地叫著：

「我是公的蜂鳥，你是那隻母的吧？對嗎？」

肥男人很沮喪地看著他，說：「不，笨蛋，我是公牛……」。

為何那個肥男人想要飾演一頭公牛卻表現得像一隻嬌巧的蜂鳥，我們不得而知，但是，無論如何：重要的是在這十五到二十分鐘之內，所有人都試著用他們自己的身體來「說話」。

這類遊戲可以無限制地修改、變化；舉例來說，那些紙片可以寫上工作名稱或職業名稱等。假如參與者要表現的是某種動物，那麼或許這與他們本身的意識形態沒什麼太大關係，但是，假如一個農夫被叫起來扮演一個地主、或是一個工人來扮演一位工廠老闆，或一位婦人飾演一位警察時，他們的意識形態將明顯地涉入，並且在遊戲中找到肢體性的表達方式。參與者的名字也可以寫在紙片上，要求他們傳達對彼此的印象，用身體展現他們的看法並互相評論。

跟第一階段一樣，此階段裡不管你向參與者提出多少遊戲，參與者應該不斷地被鼓勵創造其他遊戲，而不是被動地成為外來娛樂活動的收受者而已。

第三階段：劇場作為語言

這一階段分成三個部分，每一部分代表觀眾在演出中直

接參與的程度差異。觀眾被鼓勵介入演出行動之中，拋棄原
有的客體位置，改採取完全主動的角色。前述二階段的活動
屬於預備性質，重點圍繞在參與者及他們的身體，而這一階
段所強調的則是主題討論，並進一步從被動轉化為行動。

◆第一級：同步編劇法

　　這是對觀眾發出的第一份邀請，讓他們不須在「舞臺」
上現身就能介入演出。

　　此項工作是演出一個十到二十分鐘的短劇，內容由村中
的居民提出。演員們可以在事先準備好的劇本輔助下即興表
演，也可以直接組織劇情架構。無論表演方式為何，這類表
演都會達到戲劇性效果，只要提出主題的人是從觀眾席來
的。場景開始之後演員們便慢慢發展它，直到主要問題面臨
了嚴重危機，必須提出解決之道的關鍵時刻，這時候，臺上
的演員們停止演出，並向觀眾尋求解決方法。他們很快地將
觀眾提供的解決之道即興表演出來，而且此時觀眾有權力介
入他們的表演，修正演員們的動作或言語，演員則必須完全
順從觀眾的指示。如此一來，當觀眾們「書寫」劇本時，演
員也同時把它表演出來了，觀賞者的想法在演員的協助下，
以戲劇化的方式在舞臺上討論著。所有的解決辦法、建議和
意見都以劇場的形式呈現，而這種討論方式本身所需要的个
僅是語言的形式，更應該透過其他所有的劇場表現元素使它

發揮效用。

　　以下是同步編劇法操作的一個例子。在利馬市的San Hilarión地區，有一位婦女提出了一個爭議性的題目，她的丈夫幾年前告訴她，要保存一些對他而言很重要的「文件」，那位婦女──她是一位文盲──毫不懷疑地將它們收存起來。有一天，他們因為某些原因起了爭執，婦女想起那些文件，決定把它們找出來看看到底是什麼，因為她擔心那些文件是跟他們的那間小房子的產權有關。但由於看不懂文字而感到非常挫敗的她，央求一位鄰居把那些文件內容唸給她聽，隔壁的女子很好心地急忙念著那些文件，令所有人感到驚訝而且好笑的是，那些根本就不是什麼文件，而是那位可憐婦女的丈夫的情人寫給他的情書。現在，這位被背叛而且不識字的婦女決定要復仇。演員們即興表演了幾個場景，當演到那位丈夫晚上回到家時，他的太太已經發現了那些情書的秘密，婦人想要復仇：她該如何達到目的呢？戲劇表演至此被中斷了，而詮釋那婦女角色的參與者詢問大家，她應該用什麼態度對待她丈夫。

　　所有女性觀眾開始進行一場熱烈的討論，彼此交換意見，演員們則仔細聆聽許多不同的建議，並且根據觀眾的建議把它們表演出來。所有的可能性都曾經被嘗試過，以下是這個案例中被提出的一些解決之道：

1. 不斷地大聲哭泣，讓他覺得罪惡感。一位年輕的女子建議那位被背叛的婦女開始嚎啕大哭，這樣一來她丈夫可能會為自己的行為感到很難過。女演員照她的建議做：她不停地哭，丈夫則在一旁安慰她，哭完之後，他要求她為他準備晚餐；一切都跟過去一樣，那位丈夫向她保證，他已經忘掉那個情人了，他只愛她一人等等，但是，觀眾並不接受這樣的解決辦法。

2. 離家出走，留丈夫一人在家以示懲戒。女演員把她的建議表演出來，斥責她丈夫的不道德行為後，抓起自己的東西，塞進包包裡，出走，留丈夫一人孤獨在家，這樣他才會學到教訓。不過，離開屋子（也就是，她自己的房子）時，她詢問大家接下來她該怎麼辦，在懲罰丈夫的同時，卻以懲罰自己作為收場，現在她要去哪裡呢？她可以住哪裡？這個懲罰絕對不是好的方式，因為它反過來卯上了懲罰者，也就是那位婦人自己。

3. 把房門鎖起來，這麼一來她丈夫就必須自動離開。這項提議過去也曾經被排演過。丈夫一再地哀求讓他進門，太太則堅定地拒絕他，經過幾次的堅持之後，那個丈夫說：

「很好，我走，老闆今天才剛發薪水給我，我會拿這些

錢去跟我的情婦一起住，妳就自己好自為之吧。」說罷，轉身就走。女演員說她並不喜歡這樣的解決方式，既然丈夫去跟另一個女人住，那太太怎麼辦？她現在該怎麼過下去？這個可憐的婦人所賺的錢並不夠維持自己的生計，而且少了丈夫她便無法繼續生活了。

4.最後一個方案是由一位身材高大魁梧的女人提出來的；這個方案被全體觀眾，不管男的女的，一致無異議接受。她說：「就這麼做吧：讓他進來，準備一支大棍子，然後使盡妳最大的力氣打他──好好修理他一頓，直到妳已經打到足以讓他深感悔改時，把棍子放下，用愛意為他準備晚餐，然後，原諒他……」。

女演員把這個方案表演出來，克服了扮演丈夫那位演員的自然反抗動作，以及一連串的毆打之後──觀眾都覺得很娛樂──他們倆人在餐桌旁坐了下來，吃飯，並討論政府最近頒發的幾則新法令，因應美國公司的同化政策。

這種劇場型式為參與者創造了很多樂趣，而且推翻了隔絕演員與觀眾的那道高牆。有些人「書寫」劇本，其他人則幾乎在同一時間裡把它表演出來，觀賞者感覺到他們是可以介入這項行動的。而這項行動不再以定論的方式呈現，不再

將事情視為不可避免的「命運」（fate）；「人」（man）就是人的「命運」，因此，觀賞人（man-the-spectator）就是角色人（man-the-character）的創造者。一切都可以被批判、被修正，一切都可能被改變，唯有一點要注意：演員必須毫無保留地隨時準備接受觀眾所提出的行動建議，必須完全照實表演，讓人清晰且活生生地看到它的結果和缺點。任何一位觀賞者，因為身為觀賞者，都有權利嘗試自己的方案——不需經過任何言論檢查。演員的主要功能並沒有被改變：他繼續扮演詮釋者的角色，改變的是他所詮釋的對象。假如說，以前演員所詮釋的是某位作者關在自己象牙塔裡寫出來的作品，是神聖的靈感所指示完成的封閉文本的話，那麼，此時則完全相反，演員必須詮釋的是普羅群眾，他們是地方委員會、「地區友誼」社團、街坊團體、學校、各種協會、農民聯盟等組織；他必須將男性與女性所提出的種種集體想法表達出來。演員不再詮釋特定的個人，而是團體，這項任務困難度更高，但同時也更具創造性。

◆第二級：形像劇場

　　在此階段，觀賞者必須更直接地參與。他必須針對所有參與者共同關心的某個議題提出個人看法。而這樣的議題可以是廣泛的、抽象的——例如「帝國主義」——或者，也可

以是地區性的問題，例如缺水問題等等，亦即其他地區也會遇到的普遍性課題。參與者被要求把他的意見表達出來，但不是用嘴巴講，而是透過其他參與者的身體，將他們「捏塑」成一組雕像（statues），透過這種方式使他的意見和感覺具體可見。參與者的工作是使用他人的身體，把自己當作一位雕塑家，而其他人則是黏土：他必須決定每一個身體的各種姿勢，甚至細微的臉部表情等等。任何情況下他都不得說話，頂多只被允許用自己的臉部表情作示範，告訴被雕塑者如何做。形像雕塑完成之後，他會加入其他參與者的討論，以確定是不是所有人都同意他所「雕塑」出來的意見。接著，可以練習修正雕像：觀賞者有權利依他們自己的想法全盤修正此形像（image），或只修正部分細節，當最後出現一個大家都接受的雕像時，雕塑家會被問及他想為那幅雕塑作品設定什麼主題；換言之，第一次的雕塑呈現的是「現實形像」（actual image），第二次則是「理想形像」（ideal image），最後他會被要求作一個「轉化形像」（transitional image），藉此表現從第一個現實轉換到另一個現實之間的可能性，換句話說，就是如何實踐改變（change）、轉變（transformation）、改革（revolution），或人們想使用的任何名詞。因此，一旦出現了所有人都認定是代表現實狀況的「雕像」組合之後，緊接著，每個人都將被要求提出一個方法來改變這個現

實。

　　以下又是一個具體實例，可以幫助釐清這項技巧。有一位年輕女性，她是住在Otuzco村落裡的一位教育者，她被要求透過組織活雕像的方式，表達她的家鄉。在現今的革命軍政府②成立之前的Otuzco，曾發生過一次農民運動，地主們（現在已經不住在秘魯了）把暴動領袖囚禁起來，帶到當地一處最大的廣場上，並且，在所有人面前把他閹割了。這位Otuzco來的年輕女性構思了一個閹割場景的形象雕塑，她安排某個參與者跪倒在地，另一人則裝扮成閹割者，還有一位從背後抓住被閹割者，然後，她將某位女子放置在一旁跪地祈禱，另一旁則有五位男女，雙手被銬鎖在背後，跪在即將被閹割者的後面，這位女子還安排了另一位參與者，站在一個令人馬上聯想到權力與暴力的位置上，而這個人後面，還有兩名士兵用槍瞄準著那個囚犯。

　　這是那位年輕女子心中代表家鄉的形像，一幅恐怖、悲觀、失敗主義的形像，但也是某些真實事件的實際反映，接著，年輕女子被要求呈現她希望家鄉變成的理想狀態。她將整個團體「雕像」予以全部修正，把他們重新組織成詳和安樂地工作、相親相愛的一群人──簡單地說，就是一個快樂、滿足、理想的Otuzco。接下來的第三步，就是這種劇場形式最重要的部分：如何從一個現實形像，轉變成理想形像

呢？如何讓改變、轉化、革命發生呢？

　　這時候的重點是提出意見，但不是用嘴巴說。每一個參與者都有權利扮演「雕塑家」，透過意義的重新組織，來修正這個雕像的構圖，以達到一個理想形像的目的。每個人都透過雕像來表達自己的意見，生動活潑的討論產生了，但不是透過語言。一旦有人大聲呼叫著：「這樣是不可能的，我認為應該……」他很快地被制止：「不必說你覺得怎麼樣了，上來做給我們看看。」這位參與者便會上臺，用肢體、視覺構圖把他的想法展現出來，討論也得以繼續進行。在這個實例當中，我們觀察到一些變化：

1. 某位從內陸來的年輕女子曾被要求構組一個轉變形像，但她從未改變那位跪地婦人的形像，很清楚地，這意謂著她根本看不到那位婦人在革命性轉變點上的潛在力量。年輕女子們會認同女性角色是很自然的，但因為她們無法察覺到自己在革命中可能扮演的主角角色，以至於未對跪地婦人做改變。相反的，有一位從利馬市來的女孩被要求做同一件事，因為比較「解放」的緣故，她準確地從她自己所認同的形象上著手做改變。這樣的實驗我們重複做了很多次，每次總是產生相同的結果，屢試不爽。毫無疑問的，不同的行

動模式代表的不是巧合，乃真誠、視覺化地表達了參
與者的意識形態與心理狀態。利馬市來的年輕女子們
總是這般地改變著雕塑品：有些會讓靜像中的婦女緊
緊抱住被處以閹割的男人，有些則激勵那位婦女對抗
執割者等等，而內陸來的女子則只讓那位跪地婦女雙
手禱告之外，頂多再加一點小小的變化而已。

2.所有相信革命政府的參與者都會從站在背後的荷槍者
開始著手做改變：他們改變了原本拿槍對準犧牲者的
那兩人，讓他們的槍口對向中央的那位權勢者或執割
者。另外，如有參與者對他的政府不抱持相同的信
任，他會替換掉所有的角色，除了那些荷槍者之外。

3.而相信神奇解救或相信剝削階級會自行「改變意識」
的人，則從執割者的角色開始改變起──看他們憑著
意志改變了自己──或是改變站在中央的權勢者，相
信他們會洗心革面。相反的，不相信這種社會改革方
式的人，首先會把跪地的人替換掉，讓他們採取一種
作戰的姿態，來對抗壓迫者。

4.有一位年輕女子，她除了表達出改革是跪地者的工作
之外──相信他們將解放自己，擊垮施暴者，並將他
們拘禁起來──更讓其中一人代表所有人向其他參與
者發表演說，清楚地表達了她認為社會改革是全體人

民的責任，不單靠先鋒部隊來完成。

5. 另一位年輕女子嘗試了各種改變，就是沒動到雙手被
銬鎖的那五個人。這位女孩來自中上階級，當她因為
想不出可以再做什麼進一步的改變而顯得緊張時，有
人建議她改變那五個被銬鎖者的可能性；這女孩很驚
訝地看著他們，大聲叫著：「現實狀況是，這些人根
本不適合！……」這是事實。那些人在她眼裡，是無
法放進改革計畫裡的，而且她從來都看不見這樣的力
量。

　　形像劇場無疑是最具刺激性的一種形式，因為它很容易
操練，也可以讓思想具體可見而發揮不可思議的效果。它之
所以發生作用，是因為語言辭彙的使用被禁止了。每個字詞
都有一個眾所皆知的表面意義（denotation），但是對每個個
體而言，這個字詞還有一個獨特的隱含意義（connotation）。
假如我說出「革命」這個字眼，很顯然的，每個人都知道我
講的是一種基進的改革，但是同時每個人也都有他或她「自
己」想像中的革命，一個很個人化的革命觀念。但是，假如
我必須構組一群雕像來表現「我的革命」，這時候就沒有隱
含意義與表面意義的分歧之爭了。形像雕塑融合了個人的內
含意義與集體的表面意義，在我用來表現革命的形像中，雕

塑們在做什麼呢？他們手上握有武器或是握有選票呢？扮演
百姓的人物都集結起來擺出一個作戰的姿態對抗著代表共同
敵人的人物，或者，扮演百姓的人物都被驅散，或出現內訌
紛爭呢？假如我用形像雕塑來表達我的想法，而不是透過語
言，我的「革命」概念會變得更清楚。

　　我記得有一次在做心理劇期間，有一位女孩一直不斷重
複講述她與男朋友之間的問題，而且她經常使用差不多相同
的語句作為開頭：「他走進來，抱住我，然後……」每一次
當我聽到這個開場白時，便明白他們確實擁抱過；也就是
說，我們已經瞭解「擁抱」這個字所指的表面意義。然後，
有一天她用表演的方式來呈現他們見面的情況：他走向前，
她則將雙臂交叉抱在胸前，好像在保護自己一般，他抓住她
並緊緊地抱著，此時她仍然不鬆手，護衛著自己。這時候，
我們便清楚地看見「擁抱」這個字已經出現了一項特殊的隱
含意義，當我們明瞭了她的「擁抱」之後，我們終於知道她
和男朋友之間的問題了。

　　此外，還有下列技巧可以用在形像劇場裡：

1.每一個參與者要轉變成雕塑時，只被允許做一個動作
　或一個姿勢，只能一次一個，而每一次都會有一個警
　示聲響（比如一個擊掌聲），此時，形像的組成過

程，將隨著每個參與者不同的個人欲求而改變。

2. 參與者先被要求記住「理想形像」，然後倒轉回到原來的「現實形像」，最後做出轉變的必要動作，慢慢地從現實形像再次轉變到理想形像——這樣一來，便可以呈現出形象雕塑的轉變過程，並讓人可以針對所呈現的轉換之可行性作分析。每個人都將因此看見，到底是上帝的恩典讓改變發生，還是團體內部運作出來的反抗力量讓改變發生的。

3. 擔任雕塑家的參與者一旦完成了他的工作，將被要求試著把自己放進他所創造出來的雕像之中，這作法有時可以幫助那個人發覺他對現實的觀感是宇宙性的，猶如他是那個現實中的一部分。

靜像雕塑的遊戲還提供很多其他的可能性，不過，最重要的是要經常去探討、分析轉變的可行性。

◆第三級：論壇劇場

這是最後一階段的練習，參與者在這時候必須很果決地介入戲劇行動裡，並且改變它。進行的方法如下：首先，由參與者講述一則難以解決的政治或社會問題的故事，然後，用大約十到十五分鐘的時間即興創作或排練，討論這個問題以及可能的解決辦法，接著把它表演出來。當此程序完成之

後，參與者將被詢問是否同意該解決方式，此時至少會有某些人不同意，然後，參與者被告知這段劇情即將重新再演一遍，完全跟第一次的演出一模一樣，但是，現在身為觀眾的任何一位參與者都有權利上臺去取代任何一位演員，並將劇情發展引導到他認為最適當的方向上，被取代的演員則站在一旁，當該參與者覺得他的介入演出已經結束時，這位演員得隨時準備回到舞臺繼續演出，臺上其他演員則必須面對新創造出來的狀況，對各種可能的發展做立即反應。

　　選擇站出來介入演出的參與者必須延續被取代者的肢體動作，不可以一味站在臺上滔滔不絕地講話：必須像原本扮演該角色的演員一般，把劇情和動作表演出來，劇場演出必須如常地在舞臺上繼續進行。每個人都可以提出任何的解決辦法，但是必須在舞臺上完成它，在臺上工作、表演、處理事情，而不是舒服地在觀眾席上講。通常，人們在大聲疾呼各種改革性的英雄行動時，他在自己所面對的公開論壇上可以表現得非常具有革命性；但是另一方面，當他必須把自己所建議的事情實踐出來時，卻經常發覺事情並非像講的一樣容易。

　　舉例來說明：有一位十八歲男子在Chimbote（世界上最重要的漁港之一）工作，這個城市裡有很多家做魚粉的工廠，是秘魯最主要的出口產品。有一些工廠非常大，但有些

則只有八、九個員工而已，我們的這位先生正是為後者這種小工廠工作的人，他的老闆是一個不講理的剝削者，強迫他的員工從早上八點工作到晚上八點，或反之亦然——連續工作十二個鐘頭。每個參與者對此都表達了一些建議：舉例來說，其中一個是「作業烏龜」，故意工作得很緩慢，尤其當老闆沒看到時。而我們的這位先生則提出一個令人眼睛為之一亮的點子：快速地工作並把很多魚一起倒進機器裡，讓它因為負荷過重而故障，這樣一來就必須花二到三個鐘頭的時間修理機器，這時候，工人們便可以休息哩。這個案例中有一個難題，就是老闆的剝削，但也有一個解決辦法被提出來了，而且是精密推敲出來的辦法，但是，它是最佳的解決之道嗎？

　　這場戲在所有參與者面前表演，有一些演員代表工人，另有一位代表老闆，一位領班，一位「告密者」。舞臺變成一個魚粉工廠：一位工人正在卸魚貨，另一位將一袋袋的魚過磅，一位將魚袋搬到機器裡，一位在看管機器，還有其他人扮演其他相關的工作。他們一面工作，一面講話，討論各種解決問題的辦法，最後接受了那位男子提出的點子，然後把機器弄故障；這時候，老闆走進來，工人們在休息，而工程師則在修理機器，修復完成後，他們又回到工作崗位。

　　這個場景第一次被呈現在舞臺上，問題也被提出來了：

然而，每個人都同意這樣的解決之道嗎？不，當然不，相反的，他們根本不以為然。每個人都各自提了一個不同的方案：發起罷工抗議、向機器投擲炸彈、組織工會等等。

接著，論壇劇場的技巧派上用場了：這個場景將完全依照第一次演出時的情況再演一遍，但是這次，每個身為觀賞者的參與者都有權利介入並改變劇情發展，嘗試自己的提議。第一個上臺介入演出的是建議丟炸彈的那個人，他起身，取代了扮演該年輕男子的角色，然後執行了他的丟炸彈計畫。當然，其他演員對此爭論不休，因為這個行動意謂著工廠將因此被摧毀，工作機會也沒了。這麼多的工人將何去何從，假如工廠因此關閉的話？獨排眾議地，那個人決定自己去丟炸彈，但很快地他發現自己根本不會製造炸彈，更不知道如何丟。很多人高談闊論地倡導丟炸彈時，實際上根本不知道怎麼做，而且還可能在爆炸中成為第一個被炸死的人。試過炸彈方案之後，那個人回到座位上，原本的演員再取代他的位置，直到第二個人上臺來，嘗試罷工抗議的方法。經過與其他人的一番爭論之後，他設法說服他們停止工作並出走罷工，讓工廠停擺。在這項提議中，仍然留在工廠裡的老闆、領班和那個「告密者」，走到市中心的廣場（在觀眾群裡）徵求其他願意代替罷工者職位的工人來上班（Chimbote市有很多失業人口），這位身為觀賞者的參與者試

了他的解決辦法，亦即罷工抗議，但發覺此法根本行不通；因為在失業問題嚴重的情形下，老闆們總是可以很輕易地便找到饑餓已久的工人，而且只要一點點的政治意識便可以替換掉那些罷工的工人。

　　第三個方案是企圖組織一個小工會，目的是協調工人們的需求、政治性地處理受雇者，以及失業人口的問題、成立雙邊基金等等。在這個論壇劇場進行期間，這個方案是被所有參與者公認最佳的辦法。在論壇劇場裡，沒有任何想法或點子是被迫的：觀眾或民眾都有機會試驗他們的想法，排練所有的可能性，且實際地檢證它們，換言之，在劇場的練習中做檢證。假如觀眾們最後的結論是必須動員Chimbote市的所有魚粉工廠的話，從他們的觀點來說這也是正確的。劇場不是用來展現正確道路的地方，只是提供這項工具讓所有可能的道路可以藉此測試。

　　或許劇場本身並非革命性的，但是，這些劇場的形式無疑地是一項「革命的預演」（rehearsal of revolution）。事實上，身為觀賞者的演員練習了一次真實的行動，即使他是在一個虛構的狀態下執行。當他在舞臺上「排練」丟擲炸彈時，他的的確確具體地演練了丟炸彈的行為，就像將罷工抗爭的企圖表演出來時，觀賞者已經具體地在做組織罷工事件的動作了。我們可以說，在虛構的局限中，經驗卻是具體

的。

　　在這時候，淨化作用完全無用武之地。我們早已習慣在
戲劇演出中，觀看演員角色們在舞臺上製造革命，而觀賞者
在他們的觀眾席上感覺自己是勝利的革命份子，既然我們已
經在劇場裡製造了革命，何須在現實之中還發動呢？但是此
想法不會在這時候發生：預演，激勵了現實生活中的行動實
踐。論壇劇場以及其他形式的民眾劇場，並非從觀賞者身上
奪走什麼，相反的，它喚起了觀賞者將劇場裡排練的行動放
在真實生活中實踐的欲望，這些劇場形式的演練，創造了對
於不健全事物的焦慮感，而且必須經由真實行動才能得到滿
足。

第四階段：劇場作為論述

　　George Ikishawa經常說，布爾喬亞階級的劇場是已完成
的死寂劇場。他們早已知道世界的模樣，知道「他們的」世
界，而且有能力將這個已完成的、死寂的世界呈現出來。布
爾喬亞階級呈現了世界景象。相反的，無產階級與被壓迫階
級還不知道自己的世界將會是什麼樣貌，因此他們的劇場將
是預演的、不是已完成的景象。這看法頗為真確，但同樣真
確的是，劇場可以將轉變的形象呈現出來。

　　我在那麼多不同的拉丁美洲國家所從事的民眾戲劇經驗

裡，一直都可以觀察到這看法的真實存在。一般普羅觀眾感
興趣的是實驗、排練，他們厭惡「封閉的」（closed）景象。
在這些國家的民眾裡，他們個個積極地與演員對話、中斷演
出，而且不需禮貌性地忍到演出結束便中途要求解釋。相對
於布爾喬亞階級的繁文縟節，民眾文化允許並鼓勵觀賞者提
出問題、對話及參與。

　　到目前為止，我所探討的都是各種排練式劇場
（rehearsal-theatre）的操作方法，不是景象式劇場（spectacle-
theatre）。每個人都知道這些實驗是如何開始的，但不知道它
們將如何結束，因為觀賞者已從自己的桎梏中解放，最後站
出來表演，並成為主角；因為這些實驗反映了普羅觀眾的真
實需求，而且在成功與歡樂中達成。

　　縱使如此，沒有人會阻止一般觀眾使用那些比較「已完
成」（finished）的劇場形式。在秘魯，我們用了許多早已在
其他國家（尤其是巴西和阿根廷）發展過的劇場形式，而且
有很好的成績，這些形式包括：

◆報紙劇場
　　這項形式最初是由巴西聖保羅（Sao Paulo）阿利那劇團
（Arena Theatre）的核心小組所發展出來的，當時我擔任該劇
場的藝術總監一職，直到被迫離開巴西才中止。③它包含了

幾項簡單的技巧，將日常的新聞報導或任何其他非戲劇元素
的材料，轉換成劇場性的演出。

1.直接閱讀：把新聞報導從報紙的文本脈絡中抽離、從
　導致它形成誤導或政宣立場的格式中抽離出來直接閱
　讀。

2.交叉閱讀：將二則新聞交叉（輪流交替）地閱讀，彼
　此交互說明，詮釋它、給它一個新的閱讀角度。

3.補遺閱讀：將統治階級的報紙所遺漏的資料和訊息，
　一一補足在新聞報導裡面。

4.節奏性閱讀：就像一篇有音樂節奏的評論般，用森巴
　（samba）、探戈（tango）、葛果里聖樂（Gregorian
　chant）等節奏把新聞報導閱讀出來，如此一來，「節
　奏」便扮演了新聞報導的批判性「濾器」（filter）功
　能，揭開它在報紙裡被隱蔽的真實內容。

5.同步演出：當新聞報導被閱讀出來的同時，演員們則
　同步地以默劇方式表演，呈現出新聞所報導的事件內
　容；每個人將因此聽到新聞內容，並看到視覺所填補
　的其他內涵。

6.即興創作：以即興創作的方式在舞臺上將新聞報導表
　演出來，用以挖掘所有的差異變化及不同的可能性。

7. 歷史性的：將發生在不同歷史時空、不同國家、不同
 社會體制的同一個事件的訊息或感覺，加諸在新聞報
 導裡。

8. 補強：用幻燈片、鈴鐺、歌曲或其他眾人所熟悉的工
 具做輔助，將新聞報導閱讀出來或唱出來。

9. 抽象事物的具體化：將隱藏在新聞報導的抽象包裝中
 的內容，以具體化的方式呈現在舞臺上：嚴刑逼供、
 饑餓、失業等等，都以真實或象徵性的圖象，具體展
 現出來。

10. 文本中的真意：呈現新聞報導時，將它從刊登文本的
 脈絡中抽離而出；舉例來說，有位演員發表了一則經
 濟部長先前呼籲民眾在戰時要節約生活的演說，但他
 自己卻狼吞虎嚥地吃著一頓非常豐盛的晚餐：隱藏在
 這位經濟部長話語背後的真相變得「去神秘化」
 （demystified）──他希望節約過生活的是民眾，不是
 他自己。

◆隱形劇場

隱形劇場的表演是發生在非劇場的自然環境中、在一群
非觀賞者的民眾面前。演出的場域可以是餐廳、人行道、市
場、火車車廂、排隊人群等等，目睹演出的則是碰巧出現在

那些場景裡的人。演出進行時，這些民眾絕對不能產生絲毫
「演出」的感覺或念頭，否則他們就會變成「觀賞者」了。

　　隱形劇場所必備的是一個預先詳細規劃過的配套辦法，
包括一個完整的演出文本或一份簡單的劇本；但演員必須對
演出場景作充分排練，如此才能在他們的表演行動中，適切
地針對觀賞者的介入做反應。排練時，也必須練習觀眾介入
演出的每一種可能狀況；而這些可能狀況便成為備用文本，
供作選擇。

　　隱形劇場通常選擇在一個眾人聚集的地方迸發。附近的
人們都將捲進這項迸發事件之中，效果也將持續到整個演出
結束。

　　以下是一個小小的實例，說明隱形劇場的操作方法。在
契克雷歐市（Chiclayo）某家旅館的高級餐廳裡，也就是
ALFIN計畫的教育者下塌處，「演員們」跟其他四百名客人
一樣，分坐在不同的餐桌上。服務生開始為客人服務，「主
角」以大小適中的高分貝聲調（以便吸引其他用餐者的注
意，但不是用太過明顯的方式）告知服務生說，他不想再繼
續吃這家旅館所提供的食物了，因為他覺得那些食物太難
吃。服務生並不喜歡這樣的批評，但還是告訴那位客人可以
在菜單上點其他更喜歡的食物吃。這位演員點了一道菜叫做
「窮人的烤肉」，服務生告訴他那道菜需要七十索元，那位演

員還是以適當的高聲調回答說，沒問題。幾分鐘之後，服務
生端上那道烤肉，主角也飛快地吃完它，並在服務生要遞給
他帳單時起身準備離開餐廳，那位演員面有難色地告訴隔壁
桌的客人，說他的烤肉比他們現在正在吃的食物還好吃，只
可惜他還要付錢……。

　　「錢我是會付的，別擔心，我剛才吃了『窮人的烤肉』，
現在我就要付錢了，不過，我有一個困難：我沒錢」。

　　「那你要怎麼付呢？」憤怒的服務生問道「你點那道烤
肉之前就知道它的價格了，現在，你要怎樣付呢？」

　　當然，附近的其他用餐客人很快地靠過來聽這樣的對話
——比他們在看一齣舞臺表演還更專心，那位演員繼續說
道：

　　「別擔心，因為我就要付你錢了，不過，既然我已經破
產了，我就用勞力來付吧」。

　　「用什麼付？」服務生很震驚地問，「什麼力？」。

　　「我剛才說了，勞力。我雖然破產，但我可以把勞力租
給你，所以，我會不停地勞動工作直到足以抵償我吃的『窮
人烤肉』為止，老實說，那道菜實在太好吃了——比你餵給
這些可憐鬼吃的食物好太多了……。」

　　就在這時候，有一些客人加入演出，在他們的餐桌上評
論著這裡的食物價格、這家旅館的服務品質等等。那位服務

生叫領班來處理這件事，演員把租賃勞力一事解釋給領班
聽，又說：

「除此之外，還有另一個問題：我要出租我的勞力，不
過，我不知道怎麼工作，即使知道，也只是一點點，所以你
必須交給我一個很簡單的工作才行，舉例來說，我可以幫這
家旅館倒垃圾，為你們倒垃圾的清潔人員薪水多少？」

領班並不想告訴他任何關於薪水的資訊，但是坐在另一
桌的第二個演員已經準備好了，他說他和那個清潔人員是好
朋友，他的朋友告訴他薪水是：每小時七索元。這兩位演員
同時計算了數目，接著，「主角」便大聲叫：

「這怎麼可能！假如我是一個倒垃圾的清潔人員，就必
須工作十個鐘頭才能吃到那盤十分鐘就吃完的烤肉？不合
理！要不你就提高清潔人員的薪水，不然就降低那烤肉的價
格！……不過，我可以做一些比較特別的工作，比方說，我
可以照顧旅館的花園，那是多麼漂亮的花園，修整得多麼好
呀。每個人都將看到一個多麼能幹的人正在照顧那個花園，
這家旅館的花園工人賺多少錢？我要做一個花園丁！在這座
花園工作需要做幾個鐘頭才能抵償那道『窮人的烤肉』？」

坐在另一桌的第三個演員，站起來解釋他跟那個園丁有
交情，園丁跟他都是從同一村落搬遷到這裡來的；所以，他
知道那個園丁的薪水是每個小時十索元。同樣地，「主角」

又憤怒了：

「這怎麼可能？這麼說來，照顧這些美麗花園的人，他在外面忍受風吹日曬雨淋，還必須工作七個鐘頭才能吃到一客十分鐘就吃完的烤肉？這怎麼合理，領班先生？請解釋給我聽聽！」

這位領班早就陷入絕望難堪之中，不停地來回跌撞，大聲地命令服務生們，用以轉移其他客人的注意力，整個人變得很嚴肅，不再微笑，而此時餐廳已經轉變成一個公共論壇的場域。「主角」問服務生他為客人送烤肉的薪資多少，並提議由他來擔任服務生的角色要做多少小時才能抵償。另一位原本從某個內陸小村莊來的演員，則站起來向大家宣布，在他的村莊裡沒有人一天的薪水可以賺到七十索元的；也因此沒有人吃得起這一客「窮人的烤肉」（這位演員講的是事實，而他的誠摯真情深深感動了四周圍的人）。

最後，為了要把這個演出場景作一結束，另一位演員提出了這樣的建議：

「朋友們，看起來好像我們是在跟服務生和領班作對，這是沒有道理的，他們都是我們的兄弟姊妹，他們跟我們一樣勤奮地工作，他們也不是我們譴責食物太貴的對象。我建議來個募捐，我們這一桌的人會開始向你們募款，多少錢都不要緊，一索元、二索元、五索元，能捐多少就捐多少，這

些錢我們將用來付那一客烤肉的錢，請儘量慷慨解囊，因為剩下來的錢會成為服務生的小費，他也是我們的兄弟姊妹，是一個勞工啊。」

很快地，跟他同一桌的人開始向四方收集捐款來付那份帳單，有些客人願意捐一索元或二索元，有些人則突然發表批評說道：

「他說我們吃的食物是垃圾，現在他要我們為他吃的烤肉付錢！……而我還要吃這些垃圾？辦不到，活該！我連一顆花生都不會給他，這樣他才會學到一次教訓，讓他去洗盤子好了……。」

募款數目總共達到一百索元，而客人之間的討論則一直持續到半夜。非常重要的一點是，演員們絕不能把他們的演員角色顯露出來！唯有這樣才能掌握這種劇場形式的隱形（invisible）特質。也正因為這種隱形特質讓觀賞者全心全力、自由自在地演出，就好像他正處在一個真實的狀況之下——它本來就是一個真實的狀況呀！

這裡必須強調的是，隱形劇場與「偶發事件」（happening）不同，也不是所謂的「游擊戰劇場」（guerrilla theatre），關於後者，我們很清楚地是在講「劇場」，因此，阻隔演員與觀賞者的那道高牆，很快就會豎起，將觀賞者削弱到無能的境地：身為一個觀賞者經常比一個人還不如！在

隱形劇場裡，劇場性的儀式全都被拋棄了，唯有劇場本身存在著，再沒有陳腐老舊的模式。劇場能量完全被釋放，而這種自由劇場所帶來的衝擊影響，力量更大也更為持久。

我們在秘魯做了幾個隱形劇場的演出，最有趣的一次是發生在蔻馬斯（Comas）地區的卡門市場（Carmen Market），大約離利馬市中心十四公里遠的地方。有兩位女演員在一個菜攤前扮演主角，她們其中一個假裝是文盲，堅稱小販欺騙她，占她不識字的便宜；另外那個演員查對價格之後，發現斤兩價格都無誤，並建議那個「文盲」去報名參加ALFIN的識字課程。經過一陣討論，關於幾歲是最佳的學習年齡、要學什麼、跟誰一起學等問題之後，第一個演員堅稱她已經太老了，沒辦法做這些事。這時有一位身材矮小的老婦人拄著拐杖走過來，非常不以為然地叫著：

「親愛的，這不對吧？學習與做愛對每個人來說，永遠都不會嫌太老！」

每一個目睹這場景的人，都因那老婦人的風流大膽而爆出笑聲，而兩位女演員也無法再繼續演出那個場景了。

◆照片羅曼史

很多拉丁美洲國家都有照片羅曼史的傳統，它們盡是最沒有想像力的八卦文學（sub-literature），甚至成為替統治階

級的意識形態服務的工具。這項技巧的操作模式在於向參與
者唸一段照片羅曼史當中的故事情節，但不透露其出處。參
與者必須把這個故事表演出來，最後，被演出來的故事跟照
片羅曼史的故事相互對照，然後討論彼此差異之處。

　　舉例來說：此種殘忍寫作風格中最差勁的作家塔拉多
（Corin Tellado）曾寫過一個愚蠢的故事，內容是這麼說的：

　　有一位婦人正在家裡等待先生回家，幫她做家事的另一
位婦人則在旁陪伴她……。

　　參與者依照他們的習慣來表演這個故事：在家等待先生
的婦女，自然是在準備晚餐，而幫她的那個婦人是鄰居，過
來閒聊很多事；先生拖著整天工作的疲憊回到家，這是只有
一間房的陋屋等等。然而，在塔拉多筆下，那個女人穿的是
晚袍，脖子上還帶著珍珠項鍊之類的飾品，而幫她做家事的
是一個黑人女僕，她什麼都不會說，只會「是的，夫人」、
「晚餐準備好了，夫人」、「很漂亮，夫人」、「X先生來
了，夫人」，除了這些沒別的。這個屋子是一個大理石砌起
的皇宮，那位先生在工廠一天的疲累工作之後回到家，他在
工廠裡和工人們起了爭執，因為他們「不瞭解我們所要共同
度過的危機，只想加薪……」然後繼續陷溺在這樣的情緒之
中。

　　這個故事實在俗爛，但卻是洞察意識形態的一個絕佳例

子。穿著高尚的這位貴婦收到一封不具名女子寄來的信，發現她是她先生的前任情婦；情婦告訴貴婦，她先生當初會離開她是因為他想要娶工廠老闆的女兒，也就是這位裝扮華麗的女人。為了直攻要害，情婦大聲地咆哮：

「沒錯，他是背叛我、欺騙我，不過我原諒了他，因為，畢竟他具有那麼遠大的企圖和野心，而且他知道跟我在一起不會爬得太高，相反的，跟妳在一起卻可以跳得很遠！」

意思是說，那位前任情婦已經原諒她的情人，因為他已經身處於資本主義欲求擁有一切的最高境界裡。成為工廠主人的欲望是如此的高貴，以至於這一點小小的背叛已經在攀爬過程中被原諒了……。

而那位年輕的貴婦並沒有表現得太強勢，反而假裝嬌弱多病，這樣一來他就必須待在她身邊照顧，這項詭計最後的結果是他因此愛上了她。真是好一個意識形態的展現呀！這個愛情故事被冠上了一個完美的結局，但骨子裡卻是腐臭的。當然，當這個故事被陳述時拿掉人物的對話，並由鄉下農人來表演，將會產生完全不同的意義。演出結束後，參與者被告知他們剛才演出的故事出處，無一不感到驚訝。他們必須知道的是：當他們閱讀塔拉多的作品時，通常會採取一種消極的「觀賞者」角色；但是，假如他們先將故事表演出

來，爾後，當他們閱讀塔拉多寫的故事版本時，將不會再以消極、預期的態度看待，反而抱持一種批判性、比較性的態度。他們會仔細端詳那位夫人的家，並且跟自己的家做比較，也會觀察劇中先生或太太的態度，並跟自己的配偶相比較。甚至，他們會胸有成竹地偵察這些照片故事裡流竄的毒質，或是某些喜劇及其他型式的文化及意識形態上的宰制與支配。

與這些教育者共同完成實驗之後數月，我又回到利馬市，非常高興地得知某些地區的居民們正使用這些技巧分析他們所看到的電視節目，批判這個向人們散播毒質的無底淵藪。

◆破除抑制

支配階級透過抑制鎮壓被支配階級；老人們用抑制粉碎年輕人；某種族的人透過抑制征服其他種族。凡此種種，都不是透過誠摯的相互瞭解、真誠的意見交換、批判與自我反省，從來沒有，統治階級、老人、「優秀的」種族或男性，都有他們自己固有的價值觀，並透過強制力、片面的武力，將這些價值觀強行加諸在被壓迫階級、年輕人以及他們認為低等的種族或女性身上。

資本家從不詢問工人是否認為公司資本應該屬於勞工全

體；他只需在工廠大門口設置一個武裝的警察守衛，而這就是他的想法了——宣告這是他的私人財產。

被支配的階級、種族、性別或年齡族群承受了長久以來每天都遇到的、無所不在的抑制。意識形態在這些被壓迫者身上具體展現。無產階級正是在這些抑制的手段和過程中被剝削了，社會學也變成了心理學。這世上並不存在一般男性對一般女性的壓迫：只有（個別的）男人對（個別的）女人的具體壓迫。

破除抑制的技巧在於，要求參與者牢記某個令他印象最深刻的被抑制經驗，接受這項抑制，然後開始運用跟自己的欲望相違背的方式將它表演出來。表演當刻必須展現強烈的個人意義：我，一個無產階級，被壓迫了；我們這些無產階級被壓迫了；也就是說，整個無產階級是被壓迫的。我們必須將個人的特定情感轉化成普遍性的情感，但反之不亦然，並探討發生在某些個人身上的事情，而這些事其實也正是經常發生在其他人身上的代表性問題。

講故事的人從其他參與者之中，選擇幾位願意參與事件重建的人來扮演各種角色。當接收到主角所提供的訊息與指示之後，參與者們跟主角一同把該事件表演出來，將它當成發生在真實生活中的問題——重新創造相同的場景、狀況，以及相同的原始感覺。

　　一旦完成真實事件的「再現」（reproduction）之後，主角必須把這個場景重新再演一遍，但是，這一次他不再接受抑制，乃將個人意志、想法、願望都一一表現出來，而其他參與者則仍維持第一次演出時的抑制狀態。此時，劇情發展所產生的衝突，將有助於衡量我們在日常生活中必須反抗卻做不到之事的可能性，也有助於衡量敵人的真正實力。同時，它讓主角在虛擬狀態中，有多次嘗試與實踐的機會，看清自己在現實生活裡一直做不到的事。這個過程並非淨化：事實上，練習反抗壓迫，將使他對未來的現實生活做準備，當相同情況再次發生時，能夠成功地對抗。

　　另一方面，我們所探討的每個特定案例的普遍性特質，也必須讓所有人清楚瞭解。在此類劇場實驗中，特定案例的功能在於引發討論，但它將必然觸及普遍性問題。不論實際演出或後續討論，每個人都應該明白這是一個讓現象（phenomenon）提升到法律（law）的過程，一個讓故事情節所呈現的現象，提升到掌管這些現象的法律層次的過程。身為觀賞者的參與者，透過現象分析獲得充足的法律知識，並因為這些知識而走出此經驗。

◆ 傳說劇場

　　傳說劇場的練習目的在於挖掘傳說背後潛藏的意義：用邏輯的方式講故事，揭穿事實的真相。

　　一個名叫Motupe的地方有一座小山丘，差不多像座山那麼高，山丘上有一條穿過樹林的小徑可以直通山頂；在通往山頂的半途中有一個十字路口，人們頂多只能走到這個十字路口：越過此路口將發生危險；這使人心生恐懼，從前曾有人試圖穿越，但最後都再也沒回來過。一般相信，山頂上住著一些嗜血的魔鬼，不過，也有人說，這個故事裡有一個勇敢的男子，他把自己武裝起來、爬到山頂，並發現了「魔鬼」，而事實上，這些魔鬼是在山頂上擁有金礦的一些美國人。

　　另一個傳說則是發生在Cheken的潟湖區。相傳該地區因為缺水，所以村民們必須走好幾公里路才能喝到一杯水，他們全都瀕臨渴死的邊緣。突然，一個潟湖出現了，它是當地一個地主的財產，潟湖怎麼會突然出現在那裡，而它又怎麼會變成某個人的財產呢？神話裡有解答。正當人們仍苦於沒有水喝的時候，有一天，天氣非常炎熱，村裡所有人都哀憐地向上帝祈求施捨水源，即使只是一點點小水流也好。不過，上帝並未憐憫這乾涸的村落。就在當天半夜裡，一個身穿黑色氈套的男子騎著一匹黑馬來到村莊，對著當時仍和其他人一樣只是個可憐農夫的地主說：

　　「我會賜給你們所有人一口潟湖，不過，老兄，你，必須將你最珍貴的東西給我。」

農夫非常苦惱，感嘆地說：

「但是我一無所有，只是窮光蛋一個。我們全都遭受缺水的痛苦，住在這破陋的小屋，忍受著前所未有的饑荒。我們沒有什麼珍貴的東西，就連生命也不值錢了。我個人唯一珍貴的東西就是我的三個女兒，除此之外什麼都沒有了。」

「你的三個女兒之中」這位陌生人回答著，「老大是最漂亮的。我會給你一個充滿著全秘魯水源最新鮮豐沛的潟湖；但是你必須將你的大女兒給我作為交換，娶她為妻。」

這位未來的大地主思慮了很久，老淚縱橫地詢問受到驚嚇的大女兒，是否願意接受這樣一個突如其來的婚約，孝順的女兒表示：

「假如這是為了拯救所有人，讓農人們的旱災和饑荒就此結束，假如是為了讓你擁有一個全秘魯水源最新鮮的潟湖，好讓它獨屬於你、為你帶來富裕與錢財——你可以把這些甘泉賣給那些農人，他們會發現向你買水比跋涉數公里路程來得便宜——假如是為了這些的話，那就告訴那位穿黑氈套、騎黑馬的紳士，我會跟他走，雖然我內心對他的身分仍有所疑慮，也不知道他要帶我去什麼地方。」

慈祥的父親非常高興，當然也熱淚盈框地告訴黑衣男子這項決定，同時叫他的女兒製作一些招牌告示一公升水賣多少錢，以便趕緊開始作生意。黑衣男子將女孩的衣服全都脫

光，因為除了女孩之外，他不想帶走這屋子裡的任何東西，立刻將她抱上馬背，馬兒迅速奔馳，向平原的盡頭消失無蹤。接著，一個爆炸巨響聲轟然傳開，一片濃厚的煙雲漫布在那匹馬、騎士以及裸身女孩消失的地方。然後，地上那個被炸開的巨洞，開始流出滾滾泉水，將整個潟湖注滿了全秘魯最鮮美的水源。

　　這則神話顯然隱藏了一個事實：那位地主將不屬於他的東西占為己有。如果說，過去的王公貴族將他們的財富和權利歸因於上帝的眷顧，今天，相同的神話法依然大行其道。這個故事裡，潟湖所有權的取得是由「喪失大女兒」來解釋，她是地主最珍貴的財產──這是一項交易！為了讓人記得它，這則神話還說，在每個新月出現的夜晚，人們都會聽到那女孩的歌聲從湖底傳出來，她依舊裸著身子、用一把美麗金梳子梳著她的長髮……沒錯，事情的真相是，對那位地主而言，潟湖就像金子一般。

　　人們所流傳的這些神話傳說必須好好地被研究、分析，把它們所隱藏的真相挖掘出來，在這項工作中，劇場可以扮演非常有用的角色。

◆解析劇場

　　這項技巧是先由某位參與者講一個故事，而演員則馬上

即興表演，然後，故事中每個人物的所有社會性角色（social
role），將被一一解析出來，此時，參與者必須選擇一個物體
來象徵每一個角色。舉例而言，一個警察殺了一個偷雞犯，
「警察」這個角色可以被解析為：

1. 他是一個工人，因為他出租自己的勞力給別人；象徵
 物：一條工作褲。
2. 他是一個布爾喬亞階級，因為他護衛私人財產，而且
 將它的價值看得比人命還重要；象徵物：一條領帶或
 一頂高帽子等等。
3. 他是一個實行抑制的代理人，因為他是一個警察；象
 徵物：一把連發左輪手槍。

　　這個過程需不斷持續，直到參與者們將這個人物的各種
角色全部分析完畢為止：例如，他可能是一家之主（象徵
物：如皮夾）、互助會的一員等等。這時候很重要的一點
是，這些象徵物都是由參與者挑選的，不是被「上面的人」
所強迫。對某個社群來說，一家之主的象徵物可能是皮夾，
因為他是掌管家中財務開銷的人，因此掌握了全家。但是對
其他社群而言，這個象徵物可能無法傳達什麼訊息，也就是
說，它不是一個象徵物；那麼，或許一張扶手椅可能會被選
來當象徵物……。

　　分析了某個人物或某些人物（為求簡單明瞭，不妨將這項分析工作限定在劇中某幾位核心人物即可）之後，便可以進行一個全新的講故事方式了，但這時候要將每一個人物的某些象徵物拿掉，最後，再慢慢把某些社會性角色也去除。試想，假如故事中的人物出現了以下狀況時，劇情發展還會跟原來的一樣嗎：

　　1.那位警察沒有戴高帽子也沒有繫領帶的話？
　　2.那個竊賊戴著高帽子或領帶的話？
　　3.那個竊賊持有一支連發左輪手槍的話？
　　4.警察和竊賊同時都有互助會成員的象徵物的話呢？

　　參與者們必須創造一些變化性的組合（譯按：各種象徵物與社會性角色的組合變化），而且這些不同的組合必須透過演員的表演呈現，並通過所有人的討論批判。藉由這種方式，參與者將會明白，人類的行為並非個人心理狀態的唯一或固有的結果：通常是每個人所代表的階級所產生的。

◆儀式與假面
　　生產關係（底層結構）決定了一個社會的文化（上層結構）。
　　有時候，底層結構明明已經改變了，但上層結構依舊維

持原狀不變。在巴西,地主們不允許農人跟他們講話的時候直視他們的臉:這表示不尊重地主。因此,農人們已經習慣跟地主講話時兩眼瞪著地板,嘴裡喃喃著:「是的,主人;是的,主人;是的,主人。」因此,當政府公告了農地改革政策(1964年法西斯軍事政變以前)後,政府官員們到農田裡向農人們宣布他們即將變成地主了,農人們卻看著地上,喃喃地說:「是的,老兄;是的,老兄;是的,老兄。」封建文化已經深植在農人的生活裡,他們與農田改革組織的官員之間關係,跟他們與地主之間的關係完全不一樣,但相同的儀式竟然還維持不變。

這種民眾劇場技巧(儀式與假面)的目的,正是要揭露上層結構的原貌,揭露那些將全體人類關係具體化的各種儀式,以及,這些儀式在人們身上所形成的各種行為假面(masks of behavior)。每個人依照他在社會中所扮演的角色和他必須表現的儀式而產生了這些行為面具。

以下是一個簡單明瞭的例子:某個男子向牧師坦承罪行時,他該怎麼做呢?當然,他會跪下來,承認罪過,聆聽懺悔,自畫十字,然後離開。難道所有人在牧師面前告解時都是同樣的方式嗎?告解的人是誰,牧師又是誰?

在這個例子中,我們需要兩位靈活的演員,演出四次同樣的告解行為:

第一次：牧師和那位教區居民都是地主。

第二次：牧師是地主而那位居民則是農人。

第三次：牧師是農人而居民是地主。

第四次：牧師和居民都是農人。

　　每個情境中的告解儀式都是一樣的，但不同的社會假面會讓這四次演出截然不同。

　　這項技巧內涵豐富，變化無窮：例如，變換不同的假面來執行相同的儀式；或是由某個社會階級的人來執行儀式，然後再讓另一個階級的人執行同一個儀式；或是在某個儀式中，互換各種不同的假面等等。

結論：「觀賞者」，多麼惡爛的字眼！

　　沒錯，我們的結論正是：「觀賞者」（spectator）是一個爛字眼！觀賞者比一個人還不如，所以，必須將他人性化，還原他最飽滿的行動能力。他自己也必須做一個主體、做一個跟眾所認定的演員站在平等地位上的演員，同時也是觀賞者。我們所從事的這些民眾劇場實驗，都有一個共同目的——解放觀賞者，因為，劇場在他們身上灌輸了許多對這個世界的封閉想像。而且，因為負責執行戲劇表演的人，多半直接或間接隸屬於統治階級，很顯然，他們所展現的封閉景象必然是自己的反射，而民眾劇場（亦即人民本身）裡的觀

賞者不能再繼續當這些景象下消極的犧牲者。

　　誠如我們在本書的首篇文章中所探討的，亞理斯多德的詩學是壓迫的詩學（poetics of oppression）：其中，世界是已知的、完整的或即將完整的，而它的價值觀也強制灌輸在觀賞者身上，觀賞者只是被動地將權力委任給劇場中的角色人物，任由他們站在自己的位置上表演及思考，透過這些作法，觀賞者洗滌了自己的悲劇性缺陷──換言之，便是改變社會的某些能力，進而滌淨了革命的動力！戲劇行為取代了實際行動。

　　布萊希特的詩學則是啟蒙先鋒：他認為這個世界是必須被改變的，而改變必須從劇場本身開始做起，觀賞者不再將權力委任給劇中的角色來為自己思考，雖然他仍舊委託權力給他們來進行表演。此做法所揭露的是意識覺醒的層次，但並非全面性的行動層次。因此，戲劇行為為實際行動點燃了一盞明燈，演出景象是行動的一項預備（preparation）。

　　被壓迫者詩學（poetics of the oppressed）基本上是解放的詩學：觀賞者不再將權力委託給角色，不論是思考或演出；觀賞者解放了自己；他為自己思考、為自己表演！劇場即行動！

　　或許劇場本身並非革命性的；但毋庸置疑的，它是革命的預演(a rehearsal of revolution)！

注　釋

①

<div align="center">各種語言的比較</div>

傳達現實	將現實實體化	轉化現實
語言	字彙	造句法
說／寫	文字	句子（主詞、受詞、述詞等）
音樂	樂器和樂器聲響（音色、音調等）和音符	樂句、旋律和節奏
繪畫	顏色和形式	每一種流派風格都有其構圖法則
電影	影像（其次是音樂和對話）	蒙太奇：接合、重疊影像、鏡頭的使用、運鏡、淡出、淡入等
劇場	總括各種可以想像的語言：文字、顏色、形式、動作、聲音等	戲劇行為

② 1968年十月革命後所成立的政府，由阿法拉多（Juan Velasco Alvarado）總統所領導（1975年被柏穆爹（Francisco Morales Bermúdez）所取代）（英譯者註）

③ 在本書作者的領導下，阿利那劇場發展成為巴西——事實上，是全拉丁美洲——最突出的劇場之一。1964年之後，軍法戒嚴在該國實施，波瓦的工作雖然遭到政府單位的言論管制和種種刁難，卻依舊持續進行。他對集權政府的直言攻擊導致他在1971年時被捕入獄並遭嚴刑拷打，三個月後，他獲無罪釋放，雖然如此，為了確保他自己和家人安全，不得已被迫離開巴西。當政治情勢也逼迫他離開阿根廷首都布宜諾斯艾利斯之後，他便遷居葡萄牙。

5 聖保羅市「阿利那劇團」的發展

以下幾篇文章是1966年時為《阿利那談堤拉登茲》（*Arena conta Tiradentes*，譯按：堤拉登茲，1746-1792，葡萄牙殖民時期的巴西革命英雄）這部戲所寫的腳本，導演是波瓦（Augusto Boal）和瓜轟里（Gianfrancesco Guarnieri），音樂製作由斐羅索（Caetano Veloso）、吉爾（Gilberto Gil）、巴羅斯（Théo de Barros）及米勒（Sydney Miller）所擔綱，演出地點在巴西聖保羅市的阿利那劇場。

第一階段

1956年，阿利那劇團進入了它的「寫實」階段。在「阿利那」的諸多發展特色當中，這一階段所代表的是向傳統的劇場說「不」。當時傳統的劇場（conventional theatre）實況究竟如何？那年，聖保羅市的劇場景象仍受到「巴西喜劇劇

團」（Teatro Brasileiro de Comedia, TBC）的美學所支配，它的創立者自己說過，「巴西喜劇劇團」的設立是在兩杯威士忌的言談中決定的，而且是「最快速成長之城」的驕傲。它是由一群有錢人所創辦，演給自己人看的劇場，演出劇目雜亂且極盡奢華之能事，包括高爾基（Gorki）與葛多尼（Goldoni）等人的作品都有。這個劇團要告訴世人的是：「看哪，這裡也有傑出的歐洲戲劇喔」、「講法文的耶」、「雖然我們來自偏遠的省份，但我們保有舊世界的靈魂哩」。

它嚮往著遙遠的古老世界，對其抱持懷舊之情，而且樂此不疲。而「阿利那」當時發覺自己與偉大的文化核心極為疏遠，但卻比較接近我們自己，並且企圖創造一種更親近的劇場，親近誰呢？親近它的人民大眾，誰又是它的人民大眾呢？嗯，這又要從另一個故事講起了。「巴西喜劇劇團」出現時，我們的舞臺紅星們正在腐敗墮落的邊緣：身兼政令宣傳者的他們將所有光芒集中在自己身上，堂而皇之地踐踏著其他輔助演出的配角們以及「無名演員」（N. N.），① 觀眾根本無法看到劇中的角色，因為這些明星們的表現總是一味地歌頌自己，罔顧演出的文本內容。他們只是群體中的少數，卻具有很高的知名度。

「巴西喜劇劇團」打破了這一切。它讓劇場由一群人共

同來完成：這是一個新觀念。百姓們又再度回到劇場看看到
底是什麼情況，這裡面也混雜著那些明星的戲迷們。假如後
者（明星迷）是聖保羅市的經濟菁英，前者（百姓）便是中
產階級。這個景象一開始像是一場快樂的結合，但是，很快
地，這兩批觀眾在特質上的互不相容變得愈來愈明顯。「阿
利那劇團」當時決定採取的第一步，便是回應這項落差之間
的需求，滿足那些中產階級。中產階級們早已對抽象華麗的
舞臺演出感到厭倦，而且他們──唾棄完美無瑕的英國式措
辭用語──寧願看到、聽到巴西本籍的演員演出，即使他們
有口吃，也會結結巴巴地用巴西語說話，分不清「tú」和
「vós」，但絕不是純正的歐陸葡萄牙語。

　　「阿利那」必須用本國的演出本文和巴西式的表演作為
回應，但當時並沒有這方面的劇本作品，而原本就寥寥無幾
的本國作家全都一心嚮往希臘神話（Hellenic myths）。羅翠
格斯（Nelson Rodrigues）甚至還大言不慚地說過：「羅翠格
斯首次在巴西，創作了一齣真正反映希臘悲劇存在感的戲
劇。」雖然我們對於打擊「巴西喜劇劇團」的義大利主義興
致高昂，但絕不以犧牲自己變成希臘化作為代價。因此，我
們唯一的靠山便是使用現代寫實本文，即使它們都是外國作
家的作品。

　　除了易於表演之外，寫實主義還有其他好處。假如過去

人們認為的優秀演員典範，在於能夠維妙維肖地模仿吉爾古德（Gielgud，譯按：英國著名舞臺劇演員，多次詮釋莎士比亞劇中男主角，1904-2000），那麼，我們現在所運用的卻是對周遭具體事物的模仿。由於這項詮釋工作做得很好，使得演員能夠做自己，而不只是純粹的演員而已。

此時，「阿利那」的演員實驗室（Actor's Laboratory）應運而生。史坦尼斯拉夫斯基（Stanislavski，譯按：前蘇聯劇場導演，1863-1938，其「方法表演論」影響寫實主義表演甚巨）的表演方法被我們逐字逐句地仔細分析、紮實地練習，從早上九點一直到上台演出為止。包括Guarnieri、Oduvaldo Viana Filho、Flavio Misciaccio、Nelson Yarier、Milton Goncalves，以及其他夥伴，是為這時期的「阿利那」奠定深厚基礎的演員。

那時候我們挑選出來的作品包括：史坦貝克（Steinbeck，譯按：美國作家，諾貝爾文學獎得主）的《人鼠之間》（*Of Mice and Men*）、歐凱西（O'Casey，譯按：愛爾蘭劇作家）的《朱諾與孔雀》（*Juno and the Paycock*）、薛尼霍華（Sidney Howard）的《他們知道自己要什麼》（*They Knew What They Wanted*），還有一些雖然是後期的創作，但在美學上與這一時期相當吻合的作品，比方說布萊希特的《卡拉爾夫人的來福槍》等等。傳統舞臺與環形舞臺各有其

適用性，或許有人認為傳統舞臺較適用於自然主義，因為環形舞臺會將表演的劇場元素暴露無遺：觀眾彼此面面相對，演員則在他們中間表演，所有劇場機制裸露可見、毫無掩飾──例如反射鏡、演員出入口、基本裝飾等等。但令人驚奇的是，環形劇場經過證實是更適用於寫實主義劇場的，因為它是唯一可以做特寫（close-up）技巧的舞臺環境：觀賞者非常靠近演員，可以聞到舞臺上傳來的咖啡香，也可以觀察到演員吞嚥通心粉的情形，連「秘密眼淚」（furtive tear）都會穿幫。義大利式劇場正好相反，它們經常使用的則是長鏡頭（long-shot）技巧。

談到形象（image），Guarnieri在他寫的某篇文章中曾將「阿利那劇團」的舞臺發展做了大概的描述，可以從三個進程來看它。首先，這個初試未定的舞臺形式希望被視為一個傳統舞臺，將其大致結構展現出來，因此作為形象而言，環形舞臺在此時不過是一個粗略的舞臺風景罷了。接著，環形舞臺的獨立特性被意識到，必須用絕對簡化的方式使用它：放幾根稻草在地上便可以象徵乾草堆（或穀倉），一塊磚頭便能象徵一道牆，此時演出景象中的重點是演員的表演。最後，在簡約化的操作過程中，一種適合於此形式的舞臺藝術便誕生了，而最好的例子便是Flavio Imperio為《土耳其孩童》一劇所做的演出設計。

Flavio Imperio的加入，為「阿利那劇團」引介了這種舞臺藝術（scenic art），他後來也成為我們的團員。

談到表演，我們可以說，演員是建構劇場景象的根本要件，他是劇場的創造者──沒有他，一切都是空談。他統籌了一切。

話雖如此，假如說，從前我們的農民百姓被「高級的演員」轉化成了法國人的話，那麼現在，愛爾蘭革命者已變成了巴西村民。歧異性依然存在，只是完全逆轉了。現在我們迫切需要的，是一個能為我們的演員創造巴西角色的劇本。編劇研究班正因應這個需求，在聖保羅市成立了。

一開始時，各種疑慮不斷產生：幾乎沒有任何生命歷練或舞臺經驗的年輕人，怎麼可能變成劇作家呢？他們其中的十二位開始聚集起來，學習研究、討論、練習寫作，而「阿利那」的第二階段發展自此拉開序幕。

第二階段：寫真

此階段開始於1958年的2月。這時期完成的第一齣戲是G. Guarnieri的作品，劇名叫《他們不穿晚禮服》（*They Don't Wear Tuxedos*），上演了整整一年，直到1959年才下檔。它代

表著我們的都市劇場首次出現了無產階級戲劇（proletarian drama）。

　　在後續四年當中（直到1964年），許多初試啼聲的劇作家開始受到關注：包括費爾侯（Oduvaldo Viana Filho，著有 *Chapetuba F. C*）、傅萊爾（Roberto Freire，著有《像我們這樣的人》）、李馬（Edy Lima，著有《一位完美太太的鬧劇》）、波瓦（Augusto Boal，著有《南美洲的革命》）、米格里奇歐（Flavio Migliaccio，著有《彩繪歡樂》）、亞西斯（Francisco de Assis，著有《盜賊的願望》）、巴柏撒（Benedito Rui Barbosa，著有《冷火》）等等。

　　「阿利那劇團」歷經一段很長的時間，將歐洲劇作家拒於門外、不管他們的作品多麼好，轉而注意任何想對巴西觀眾講述巴西故事的人，向他們敞開歡迎的雙臂。

　　這樣的發展局面與政治上的民族主義不謀而合，與聖保羅市繁榮的工業盛況同步進行，與巴西里亞（巴西首都）發展的基礎一致，更與當時國家民族至上的狂喜狀態完全吻合。就在此時，新民謠運動（Bossa Nova）與新電影（New Cinema）也正好孕育而生。

　　此時期的戲劇著重在任何與巴西有關的題材：省際足球比賽的賄賂事件、對抗資本主義的大罷工、小村莊裡發生的通姦事件、鐵路勞工非人道的惡劣生活條件、東北地區的盜

匪猖獗情形(cangaceiros)，以及民間迷信聖母與惡魔的普遍信仰等等。

這些戲劇作品在形式上沒有什麼太大變化，而且因為跟寫真照片有著高度的相似性，因而稍顯無趣，也太過於跟隨這系列首次成功之作的腳步。此階段戲劇作品發展的主要目標，是描寫日常生活中的特殊情事，然而，這也正是最主要的限制所在：觀眾看到的總是周遭熟悉的生活景象，一開始時，他們因為看到自己隔壁鄰居或街坊人物在舞臺上演出而覺得欣喜若狂，漸漸地，他們發覺不用買票進劇場就能看到這些事物了。

這一階段的作品詮釋方式，仍繼續沿用史坦尼斯拉夫斯基的表演訓練體系來進行。不過，假如說，以前的詮釋重點在於「感覺情緒」（feeling emotions）的話，現在，這些情緒則已變成辯證過程，焦點落在「情緒的流動」（flow of emotions），借用毛澤東的一個比喻來形容，那就是「不積小流，無以成江海」（No more lakes, but rather emotional rivers）。辯證法則被機制性地運用，而在一個相互依賴的衝突性結構中，各種對立性意志所產生的矛盾，有了質與量的變化。因此，史坦尼斯拉夫斯基被納入了我們的策略體系之中，儘管這位蘇聯導演拒絕這樣的結合，但他提出的所有理念卻正好完美地符合了這個策略體系之需。

這時期的發展必須經常更替作品，它的好處很多：巴西籍作家不再是票房毒藥，因為他們幾乎每個人都有成功的劇作被搬上舞臺演出。而因為只演出本國作家劇本的劇場的誕生，很多志願者受到了鼓舞，都加入了劇作家的行列，寫出更接近巴西原味的戲劇作品，而不再一味模仿。

第三階段：經典作品的本土化

我們選擇的作品是馬基維利的《曼陀羅草之根》，由施爾娃（Mario da Silva）所翻譯的版本。馬基維利是第一位研究早期布爾喬亞階級的思想家，而我們所製作的演出則切入布爾喬亞階級沒落的年代。

在這臨終年代苟延殘喘的思想家便是卡內基。事實上，這兩位思想家的處事風格完全一致，雖然他們彼此相隔了四世紀之久。這位腐敗文人（譯按：指卡內基）的「自力完成的人」（self-made man）觀念，跟當時佛羅倫斯人（譯按：指馬基維利）的「道德之人」（man of virtú）想法其實是一樣的。撇開彼此的身分不談，後者深具危險性，但前者則是在玩小把戲。

我們所詮釋的《曼陀羅草之根》，並非一個學術性的演

出作品，而是在爭取政治權力的志業中，一份實用有效的行動綱領。這項權力，在《曼陀羅草之根》故事中是由盧達茲雅這個角色所代表；她是一個被拘禁在家的少婦，縱使如此，對任何想要擁有她且願意為她而戰的人來說，她都是可以弄得到手的人，只要那個人為她而戰時，堅持自己想要的預期結果，不受制於他所使用的手段的道德性牽絆。

　　《曼陀羅草之根》之後，我們又搬演了其他經典作品：包括潘那（Martins Penna）的《初學者》（*The Novice*）、迪維加（Lope de Vega，譯按：十七世紀西班牙黃金時期代表性劇作家）的《最佳市長》（*The Best Mayor*）、《國王》（*The King*）、莫里哀（Moliere，譯按：十七世紀法國喜劇作家）的《偽君子》（*Tartuffe*）、以及果戈里（Gogol，譯按：十九世紀俄國第一位寫實劇作家）的《檢察長》（*The Inspector General*）等等。

　　「本土化」（nationalization）在當時被認為是一項具有社會性目的的工作。也因此，舉例而言，《最佳市長》原劇第三幕曾遭到全面性的修改，以至於作者的鋒芒更顯現在改編者身上，而非原著者。原著者迪維加當時的寫作背景，是在君王統治時期人民要求國家統一的歷史時空之中，因此，這個作品讚揚的是正義的個人，一位慈悲愛民、完美無瑕的統治者，他一手掌握了所有權力，它所讚揚的個人魅力

（charisma）。雖然這個故事適用於迪維加所處的年代，但對我們這個時代來說，在巴西，它所冒的危險卻是成為保守的反動主義。因此修改整個故事架構是必要的，才能讓它在經過幾世紀之後，仍保有其最初的原意。

相反的，我們演出《偽君子》時則原封不動，就連亞歷山大式的詩詞一句也未曾修改。製作這齣戲時，我們本國內的偽君子們猖狂地表現宗教偽善，利用上帝之名、國家之名、家庭之名、道德之名、自由之名等在街頭上遊行示威，要求對不敬神之徒處以宗教和軍事上的懲罰。《偽君子》尖銳地揭露了這項機制，將上帝轉化成活生生的夥伴，而非坐享至高無上地位的審判者。從這一點來說，我們沒有必要再強調或刪除原著中的任何一部分，即使莫里哀自己在創作當時，為了避免「偽君子」的言論檢查，而不得已在劇本末了被迫歌頌政府一事，也不需修改。照著原著簡單明瞭的劇情走下去，就已經足以讓觀眾開懷大笑：它已是本土化的作品。

此階段的工作一開始時便出現許多複雜的狀況，比方說，風格（style）的問題。很多人認為，演出經典作品是在走「巴西喜劇劇團」的老步調，其實他們根本未洞察這項嶄新工程中更寬廣的遠見。當初我們把莫里哀、迪維加或馬基維利的作品搬上舞臺時，從來沒想過要恢復這些作者特有的

風格；為了讓它們可以順利地融入我們所處的時代之中，我們把這些作品背後所隱藏的劇場傳統或國家傳統視為不存在。因此，演出迪維加的作品時，我們思考的不是Alejandro Ulloa，就像演出莫里哀的作品時，我們在意的也不是法國卡司；我們的心思全放在那些我們希望向他們傳達想法的人們身上，以及角色人物的人性與社會交互關係，這些關係對我們自己及其他時代而言都是不過時的課題。當然，我們總是會創造出某種「風格」，但這些風格不是先天性的。對我們而言，這意謂著對藝術創作負責，也讓我們自己從模仿複製的局限中解放。

　　那些相信由文化評論家所背書的熟悉作品的人們，已飽受排斥：很多人對他們的反應都是如此。畢竟，大多數人已經體認到，唯有具巴西特質的經典之作才是世界性（universal）的作品，這個歷險經驗對他們而言很具吸引力。而只有老維多利亞劇院（Old Vic，譯按：英國倫敦著名的大型劇院之一，經常上演經典戲劇作品，如《安蒂岡妮》等）或孔梅地（Comedie，譯按：可能為法國巴黎著名劇院 Comedie des Champs-Elysees，也可能是十七世紀由法王路易十四所創辦的老牌劇團La Comedie-Francaise）才做得到的「世界性經典作品」此時已不具意義。因為，我們也是「世界」（universe）呀！

　　至於詮釋方式（interpretation），我們的重點改變了，社會性詮釋成為首要之務。演員不再以某些爭議性元素作為他們的詮釋基準，而是從他們與別人的關係中建立自己的角色。換句話說，角色的創造開始由外向內建構。我們體認到角色是從演員身上放射出來的，不是在渺茫中雲遊飄盪不小心得到靈感才產生的人物。但，他是從哪個演員散發出來的呢？每個人在真實生活中都創造了屬於自己的角色，有自己獨特的笑聲、走路方式、講話特色，有自己慣用的語言、思考和感覺：每個人固有的特質，就是他為自己所創造的角色。儘管如此，每個人也都能夠在日常生活之外，有更多看、聽、感覺、思考以及受感動的體驗；身為一位演員，一旦脫離了他的日常生活狀態──使自己的思想和表達局限不斷擴增，那麼，他也將限制自己扮演的角色所發生的各種交互關係的可能性。

　　此階段的發展一旦完成，就可以很輕易地檢證前一階段（譯按：寫真階段）是否過於強調特殊性（singularities）的分析，而此階段又是否過於著重普遍性（universalities）的整合。上一階段呈現的是「非概念化」（nonconceptualized）的事物；而這一個階段則是抽象的概念（abstract concepts），這兩者必須予以融合。

第四階段：音樂劇

　　「阿利那劇團」製作過很多部音樂劇。每個星期一都安排樂手與歌手作表演，這些音樂性表演全都在一個統稱為「民謠阿利那」（Bossa Arena）的計畫底下進行，由Moracy do Val 和Solano Ribeiro所製作擔綱演出。這一系列活動甚至還包括Paulo José的實驗作品，例如《小故事》、《兒童十字軍》等等。這些表演節目種類繁多，包括與里約熱內盧的「意見劇團」（Opinion）合作演出音樂劇《意見》，其中，Nara Leão、Maria Bethania、Zé Keti和João do Val都參與演出；也有個人秀表演，例如《托雷多心目中的世界》，和Nelson Lins de Barros、Francisco de Assis和Carlos Lyra所製作的《巴西利亞的美國佬》；Gilberto Gil、Gal Costa、Tomré、Piti和Caetano Veloso所製作的《阿利那談巴希亞》；以及Maria Bethania所製作的《戰時》等等。另外，也有一些插曲式和偶發性的演出。在這些表演之中，對我而言最重要的（至少在這一階段短暫的歷史中），是由Guarnieri和Boal導演、Edu Lobo擔任音樂製作的《阿利那談尊比》（*Arena tells about Zumbi*）這齣音樂劇。

　　《阿利那談尊比》的目的很多，其中幾項已經達成，其中最根本的目的是瓦解對劇場美學發展造成嚴重阻礙的所有劇場慣例和規則。同時，它更大企圖的是：不從不著邊際的宇宙性角度來講故事，而是從現時入世的觀點──也就是「阿利那劇團」以及其劇團成員的觀點──清楚地根植在此時此地的時空之中。這齣戲的陳述方式，不是將它視為早已存在的事物；它之所以存在，完全與陳述者息息相關。

　　《阿利那談尊比》是一齣向現在與未來的劇場弊病提出警告的作品。由於文本內容具有新聞報導的特質，必須用一些觀眾所熟悉的內涵意義（connotation）來詮釋。對於必須使用內涵意義的作品來說，故事文本的組織是為了刺激觀賞者的回應。這種組織內容的方式，再加上它的特質（譯按：報紙特質），形成了一個簡單化的演出結構。從道德上來看，這個故事是摩尼教式的（Manichaean），猶如中世紀宗教戲劇的傳統一般。中世紀的宗教戲劇使用了所有可能的各種劇場性媒介；在相同的方法、相同的目的之下，《阿利那談尊比》的故事文本也一樣，需要音樂的輔助。音樂在這齣戲裡的目的是為觀眾作準備，以便接受劇中透過歌曲所傳達的想法。

　　《阿利那談尊比》極盡可能地瓦解了各種傳統慣例，甚至連必須被復甦的事物也不放過。它更摧毀了移情作用，觀

眾因為無法在任何時刻對任何角色產生認同，因此經常保持
在一個冷靜的觀賞者位置上觀看所發生之事。移情作用必須
重新奪回——不過，是在一個全新的系統中，與它合作、讓
它發揮相容的功能。

「丑客」的必要性

《阿利那談尊比》這齣戲可能是「阿利那劇團」製作過
最成功的演出——不管是藝術上的造詣或是為觀眾帶來的衝
擊。觀眾方面的成就，是由於這齣戲的評論特質，也就是企
圖對於本國歷史中的某個重要事件提出討論——為了達到此
目的，我們運用現代觀點來詮釋舊史實——並且，透過重新
正名黑人的奮鬥史，作為我們努力的典範。而這齣戲的藝術
成就在於瓦解了幾個最傳統保守、深植已久的劇場慣例，這
些規則的存留，對創作自由而言是一項機制性、美學性的阻
礙。

隨著《阿利那談尊比》的上演，「瓦解」（destruction）
劇場的工作進程達到了最高點——包括它的所有價值觀、規
定、公式、準則等等。我們無法接受既存的種種慣例，然
而，當時我們也還不可能提出一套全新的規則系統。

　　規則是一種被創造出來的習慣：它本身沒有好壞之分，比方說，我們不應該對傳統自然主義劇場的規則作任何好壞的分類，畢竟它們在某個特定時期和特定情況下是很有用的，不論過去或現在。「阿利那劇團」本身在1956-1960年代之間，就曾經大量使用寫實主義，包括它的規則、技巧以及步驟等等，透過這種方式，我們得以解決在舞臺上呈現巴西的生活面貌時所必要的社會性、劇場性需求，尤其是外在的表現形式。當時我們對於呈現真實事物（showing real things，借用布萊希特的用語）的興趣，遠遠大過於揭露事物形成的真相（revealing how things really are）。為了達到這個目的，我們使用了許多影像技巧。同樣的，我們也隨時歡迎其他表演風格的媒介，只要這些風格契合我們這個團體作為一個運動性劇場所需要的美學和社會需求，換言之，我們是一個企圖影響現實的劇場，不只是反映（reflect）現實而已，即便是忠實地反映也不是我們所追求的。

　　「現實」（reality）一直不斷地在轉化之中；「風格」技巧卻是已發展完成的。換言之，我們想要檢驗轉變過程中旳現實，但我們手邊可用的卻是不可轉變的，以及未轉變過的表現風格；因此，這些表演結構必須不斷地自我內爆、破壞，以便於能夠藉此，在劇場中，將轉變現實的過程捕捉下來。而且我們希望最好在日常生活裡捕捉這過程——因此，

我們使用了「報紙劇場」。

《阿利那談尊比》作為「阿利那談……」系列的第一部作品，打破了劇場的既有組織。對我們來說，它最重要的任務是要與《阿利那談堤拉登茲》，一同在這個發展階段初期，製造一些必要的紊亂現象，為我們提出的新制度做預備動作，而這項健康的失序工作主要透過四種技巧來完成。

第一項技巧是演員與角色的分離。我們必須澄清的是，這並不是演員與角色第一次被分離，更精確地說：劇場誕生時它就是如此了。在希臘悲劇裡，先是兩位、接著三位演員上台，輪流詮釋著故事中所有的角色，為了達到目的，他們戴上各種面具以避免觀眾混淆。我們所實驗的演出中，也曾使用過面具——但不是物質材料做出來的面具，而是透過角色所表現的一些機制性行為與反應來完成。每個人在真實生活中，都表現了某種預設的、機制化的行為，也都創造了自己的思考、語言、職業等習慣，生活中的各種關係都有固定的模式可循，這些模式就是我們的「面具」，就像角色人物的「面具」一樣。在《阿利那談尊比》這齣戲裡，我們試圖維持劇中角色固有的面具，使其與扮演此角色的演員本身的面具區分開來。如此一來，不管哪一個演員在哪一場戲中扮演尊比國王（King Zumbi），這個角色特有的暴力特質都將一直維持不變。就像Don Ayres這個角色的「嚴酷刻薄」、

Ganga Zona 的「青春活力」、或是 Gongoba 的「易感」特質等等，都不會受到任何一位演員的肢體型態或個人特質所影響。沒錯，這些引號本身讓人對每個「面具」的一般性特質產生了概念化的想像；然而，我們可以確定的是，這種做法，永遠不會成為改編自普魯斯特（Proust）或喬哀斯（Joyce）作品的戲劇演出的輔助工具。不過，《阿利那談尊比》是一個充滿摩尼教色彩的故事，一個談善與惡、對與錯的故事——一個訓誡與格鬥的故事；對這種劇場來說，我們採用的詮釋方式（譯按：亦即以「面具」區隔演員與角色）實在完美無缺。

　　我們不需要為了尋找演員與角色分離的例子而回顧希臘悲劇，因為，現代劇場裡就有很多。布萊希特的《他說願意》以及阿根廷劇作家左拉岡（Osvaldo Dragún）所寫的《該說的故事》（Stories to be Told）就是兩個例子，它們跟《阿利那談尊比》類似，但又不盡相同。在左拉岡的作品當中，從沒有出現過任何的戲劇性衝突，整個故事的基調是抒情式的敘事風格：角色人物被敘述成詩中的人物，而演員的表演也彷彿將一首詩「戲劇化」。同樣的，在布萊希特的劇本中，發生在巡邏官身上的事，是由他人之口旁述出來的——同僚的死，在法官審判之前就已展現：「時下當刻」（present time）所敘述的是已發生的歷史事件，而不是此刻正在發生的事

情。

　　現在，我們所製作的《阿利那談尊比》——這既非優點也不是缺陷——戲劇進展無時無刻都是「現時地」（presently）且「矛盾地」（conflictually）被詮釋著，雖然這種「蒙太奇」（montage）的演出狀態，可能無法不讓人察覺到團體敘事者（group-narrator）的存在；有些演員會站在觀賞者的時空角度上表演，而其他的演員則遊移到別的時空之中。這景象最後變成一個由許多劇本、文件資料和歌曲音樂的斷簡殘篇所拼組而成的「湊合品」（patchwork quilt）。

　　這類分離的例子多得不勝枚舉。讓我們來講講美國劇場中的 "Fréres Jacques" 以及「活報劇」（Living Newspaper，譯按：1935年美國政府為解決劇場工作者失業問題而資助執行的「聯邦劇場計畫」中最著名之一支，由報業工作者及劇場人士組成，以具報紙特色的紀錄性素材及對白演出社會重大議題，但因其所製作之劇場演出活動過於社會主義傾向，使得整個計畫組織於1939年夏天遭美國政府下令解散）運動，此劇運中有一齣戲名叫 $E=MC^2$，描述的是德摩克理特（Democritus，譯按：希臘哲學家）以降的原子理論，以及廣島原子彈爆炸事件後的故事，以倡導核能的安全使用方式。劇中每一場戲完全獨立存在，唯一的關聯性只在於它們都在談同一個主題。

　　大體說來，人們喜歡把每一部作品都納編到劇場史之中；但是，人們總是忘記把它放進巴西的社會脈絡中看待。因此，雖然劇場史裡處處充滿了俯拾即是的前例，「阿利那劇團」在此新進程中的工作重點，主要在於消除先前寫實階段對戲劇作品所造成的影響，因為在那段期間裡，每個演員無不耗盡心力挖掘每個角色細微的心理差異，使得自己也在其間完全消耗殆盡。《阿利那談尊比》戲中，每個演員都被迫詮釋這齣戲的整體全貌，而不只是劇中所關注的衝突事件裡的重點角色而已。

　　藉著強迫所有演員詮釋所有角色，這項首次實驗的第二項技術性目的便達成了。所有演員都被組織在一個單一的敘述團隊底下，舞臺的演出景象不再是從個別角色的觀點被瞭解，而是透過團隊依他們的集體觀點來敘述：比方說，「我們是阿利那劇場」、「我們將一起講一個故事，告訴您我們對於這個主題的想法」。藉此，我們做到了某個程度的「集體」（collective）詮釋。

　　成功地製造紊亂的第三項技巧是表演風格的折衷主義。我們在同一個戲劇演出中，使用了各種不同的風格，從最簡單、最「肥皂劇」式的通俗劇，到馬戲團和雜耍都有。很多人認為「阿利那劇團」選擇的這條道路太危險，而我們也接到許多人認為這種作法有其局限性的警告；其實，之所以這

樣做，真正的用意是想在「藝術的尊嚴」（dignity of art）與
「無厘頭地製造笑料」（provocation of laughter, no matter what）
之間畫一條明確的分際線。令人納悶的是，為何人們提出的
警告總是針對表演中的喜劇部分，而不是通俗劇
（melodrama）的部分？其實從另一個極端來看，通俗劇也有
相同的危機。或許，這是因為我們的群眾和評論者已經習慣
於通俗劇，反而在我們所處的年代和社會中，開懷歡笑的機
會非常少見的緣故吧！

　　關於「風格」（style）部分，不只是「類型」（genre），
我們還製造了一項健康的美學紊亂。比方說，「班左」
（Banzo）這場戲傾向於表現主義，而傳道士與莒耶娜女士
（Lady Dueña）那場戲，則是寫實主義，另外，艾芙瑪莉亞
（Ave Maria）是象徵主義，而「扭曲」那場戲則近似超現實
主義等等。

　　表演中，停頓將帶來刺激。傳統的編劇法建議使用「滑
稽性的調劑」（comic relief，譯按：泛指在悲劇景象發生前所
穿插的輕鬆場面，用以製造停頓、懸疑效果，藉此延遲／準
備大災難的發生）作為刺激的一種形式；我們卻發展出一種
「表現風格性的調劑」（stylistic relief），成功地達到了相同的
目的，而且一般民眾非常喜歡這種唐突、強烈的變化。

　　我們還使用了另一種技巧，那就是——音樂。音樂具有

一種不同於抽象觀念的力量，可以透過豐富的想像力快速地讓觀眾做好準備，接受簡化過的文本內容，且唯有透過音樂經驗這些訊息才能被吸收。我用下面的例子來說明：若不是有音樂的話，沒有人會相信在「平穩的庇朗加（Ypiranga）河邊，聽到一個英勇的、如雷貫耳的呼喊」（巴西國歌），或者「好像一隻白天鵝在月光照耀的夜晚，輕輕地滑過藍色的海洋」（巴西海軍的讚美頌）。同樣的道理，因為《阿利那談尊比》劇中的主題想法是以一種簡化的方式呈現出來，若沒有Edu Lobo製作的音樂的話，沒有人會相信「這是一個戰爭的年代」。

　　終於，《阿利那談尊比》這齣戲透過上述四項技巧的運用，完成了它的主要美學任務，那就是整合「阿利那劇團」先前幾個發展階段所累積的所有藝術進程。

　　「阿利那劇團」在它的整個寫實階段中，編劇方式以及表演方法最終想追求的是細節。誠如《阿利那談堤拉登茲》這齣戲中的「丑客」所說的「在演出中吃義大利麵、泡咖啡的戲劇作品，讓觀眾學到的也只是如此而已：如何泡咖啡、如何吃義大利麵──都是他們早就已經知道的事。」這一整個寫實時期，「阿利那」關心的重點是追求翔實，從外在可見的表現面向中將巴西人生活最細微、最真實的一面描述出來。完全複製生活的真實現貌──這就是當時整個時期最重

要的目標。這條路雖然有其迫切需要的重要性，卻潛藏著擱置藝術工作的嚴重危機。藝術是一種知識形式：因此，藝術家身負了詮釋現實的重責大任，讓現實易於瞭解。但是，倘若藝術家不做詮釋工作，反而將自己局限在複製現實的狀態之中，那麼，他將不懂得如何理解現實、也不懂得如何讓現實變得易於理解。當現實與藝術越來越來趨近於完全相同時，藝術將變得越來越沒有用處，於是，評斷「相似性」的標準就變成了「無效用」的衡量尺度。當時的劇作家們其實並不希望將自己局限在複製模仿的狀態裡，雖然如此，事實是……使用自然主義的手法已大大降低了分析的可能性。文本內容開始變得模稜兩可且相互矛盾：誰是真正的英雄？是小氣的資產階級份子Tião，還是無產階級的Octavio？而José da Silva又該怎麼解決問題──讓一切復歸原狀然後挨餓至死，還是像游擊隊一樣拿起槍桿子作戰抵抗？（這些人是《他們不穿晚禮服》以及《南美洲的革命》劇中的角色）「經典作品本土化」工作完成後，接下來的階段性目標也跟著對調：開始純粹地處理寓言（例如《偽君子》、《最佳市長》等）故事中被含糊帶過的某些想法；而再現路易十四或中世紀時期的生活景象（譯按：《偽》、《最》兩個劇本所描繪的時代背景），對我們而言已沒什麼意義。Don Tello 和Tartuffe對我們而言已不是他們那個時代中的人們，而是La

Fontaine裡的貪婪之狼，跟巴西人非常相似：Dorina與Pelayo
是披羊皮的偽君子。所有角色人物是由許多象徵符號所組
成，而這些符號之所以變得意義深遠，是由於它們所反映出
來的容貌，像極了我們這時代的人們。

　　當時必須融合的兩者是：單一的特殊事物（the singular）
以及普遍性的事物（the universal），我們必須找到代表性的
特殊事物（typical particular）。

　　這個問題有一部分被解決了。我們運用巴西歷史中一則
故事，也就是尊比國王的傳說，並試著加入一些眾人熟悉的
普遍性訊息和最近發生的事件，舉例來說：劇中Don Ayres就
職時所發表的演說，幾乎完全根據這齣戲製作期間剪報上的
演講為基礎所編寫出來的（更精確地說，是當時的獨裁者
Castelo Branco在第三軍隊的司令郵報上所發表的演說，主要
講述關於士兵在「對抗內部敵人」時所應扮演的警察角色）。

　　不過事實上真正的融合工作尚未完成，我們只是勉強地
──而且可能連一點小成就都還沒做到──透過合併，將
「普遍性」與「特殊性」並置在一起：一方面原封不動地使
用神話故事加上寓言結構，另一方面，則是使用最近發生的
全國性事件的新聞報導。這兩個層次的結合幾乎是同時發生
的，最後使得故事文本產生一個近似代表性特殊事件的狀
態。

　　《阿利那談尊比》這齣戲發揮了它的功能，也代表著一個研究階段的結束。「瓦解」劇場的階段性任務已經完成，而新形式的開展緊接著被提出。

　　「丑客」體系的提出，被視為一種永久性的劇場形式——在編劇方式和舞臺表演上。它集結了「阿利那劇團」先前做過的所有實驗和發現，它是過往的總結；而且，集結過程中，同時也對它們作了一次彙整。從這個意義上來說，「丑客」體系是我們的劇場在邁向發展路途上，最重要的一次躍進。

「丑客」的目標

　　一個新體系的提出，絕非無中生有，通常它的出現，回應著美學的以及社會的刺激與需求。很多研究早已明白顯示，依莉莎白時期的文本結構，是當時的年代、當時的群眾、甚至當時的劇場整體建構等社會條件交錯所形成的結果。莎士比亞戲劇的開場大多始於暴力——佣人間的打鬥（《羅密歐與茱麗葉》）、群眾抗議運動（《克里奧蘭那斯將軍》，Coriolanus）——或是鬼魂的出現（《哈姆雷特》）、三個女巫的出現（《馬克白》）、一個怪獸的出現（《理查三世》）

等作為開端。莎士比亞選擇使用這種方式作為一齣戲的開場
並非偶然，許多文字記載都曾描述過關於當時觀眾的粗暴行
為，這包括一些令人納悶的行為表現。舉例來說，有一則關
於柑橘的浪漫絮語是這麼說的：有位紳士想對觀眾席中的一
位小姐獻殷勤，打算買一打柑橘送她，於是當場大聲呼叫賣
橘的小販，完全不理會當下可能有一場溫情的戲劇場景正在
上演，接著，小販盯著那些柑橘緩緩送到滿臉疑惑的那位小
姐手中，這位小姐的行為反應是很含蓄的。假如她退還了那
打柑橘，就表示別再堅持了；假如她只退還一半的話，誰知
道這意謂了什麼呢？但是假如她收下了，那麼希望就很濃
厚；又假如，謝天謝地，她當場在「做或不做」（To be or not
to be，譯按：語出莎士比亞劇作《哈姆雷特》）的過程中吃掉
柑橘的話，那就不用懷疑了——這一對情侶是不會捱到悲劇
結束的，他們寧願移動到別的地方，創造屬於他們自己的田
園式喜劇。

　　很顯然，這些狀況絕不是發展梅特林克式戲劇
（Maeterlinck，譯按：十九末二十世紀初的比利時籍劇作家，
象徵主義代表者，其劇大多表現生命難以理解的神秘謎樣，
經常使用象徵來暗示）的最佳條件。勞倫斯奧立佛
（Laurence Oliver）在他的電影《亨利五世》（Henry V）中，
精準地呈現了依莉莎白時期的觀眾形象：尖叫、無禮、爭

吵、直接威脅演員、經常到處走動、貴族人士跑到舞臺上等等。為了讓觀眾安靜下來，一份確切、有力的介紹詞是必要的，演員們必須製造出比觀眾更大的噪音才行。莎士比亞式的劇本寫作方法，經常是為了順應這些狀況而創作。

其次，科技的提升也影響了新式表演風格的出現：沒有電力就不可能有表現主義。

還有其他條件也扮演了決定劇場形式的關鍵因素。例如，若不是有六萬名無產階級住民存在的話，福克斯邦（Volksbuhne，譯按：1890年成立於德國柏林的戲劇組織，又稱「人民劇場」，立意在於為勞工階級提供具有社會意識的戲劇表演，觀眾可自己決定票價。戰時曾遭希特勒打壓，戰後其分部擴及全德國，並擁有自己的劇院，位於柏林）不可能成為現代史詩劇場的誕生地；就像若沒有紐約群眾的話，田納西威廉斯（Tennessee Williams）的性錯亂、閹割和吃人景象不可能得到掌聲。但若將布萊希特的《勇氣母親》放在百老匯演出，或把《大蜥蜴的夜晚》（Night of the Iguana，譯按：百老匯著名劇目，田納西威廉斯所著）搬到柏林的聯合大廳中演出，都是荒誕至極的行為，因為，每個群眾所要求的都是從自己的世界觀出發而創作的表演。

然而，在未開發國家裡，人們習慣於選擇「偉大的文化（買辦）中心」（great cultural centers）的戲劇作為典範和目

標。自己本地的群眾被拒於門外，受歡迎的反而是遠道而來的、人們所夢想成為的高級人士。藝術家不容許自己被周遭的平凡百姓所影響，幻想著所謂「有教養的」或「有文化的」觀賞者，努力汲取外來的傳統，卻對自己的傳統沒有絲毫深厚的基礎；他接受某個異質文化，把它當作神聖的語言，卻說不出屬於自己的隻字片語。

「丑客」體系並非一個突發奇想的發明，它是由現今我們所處的社會特質所產生的，更精確地說，是我們的巴西群眾所決定的。它的一切目的均具有一個美學與經濟的特質。

「丑客」系統要解決的第一個難題是，如何在同一個演出中，同時呈現戲劇表演以及分析評論。毋庸置疑的，任何戲劇演出都有自己的評論標準存在，舉例而言，沒有任何兩齣《唐璜》（*Don Juan*）的表演是一模一樣的，即使它們都改編自莫里哀的同一個劇本。就像《克里奧蘭那斯將軍》可以被詮釋成支持法西斯主義，也可以是反對法西斯主義。而《凱撒大帝》（*Julius Caesar*）裡的英雄可以是Marcus Antonius，也可以是Brutus。任何一位現代導演都可以在安蒂岡妮與克里昂的爭論之間作一選擇，或者，他也可以同時對兩者都進行譴責，而伊底帕斯的悲劇性可以是命運，也可以是他的驕傲。

換言之，此難題便是必須分析文本並揭露結果給觀眾知

道，將演出行為聚焦在某個特定的、預先決定的立場，並把作者或導演的觀點表達出來──這個需求經常存在，而且以不同的方式出現。

　　獨白（monologue）大體提供了觀眾一個特定的角度來看待或瞭解劇中的衝突全貌；希臘悲劇裡，經常扮演調解者角色的歌隊（chorus），也會對主角們的行為作一番分析；而易卜生劇本中的「說理者」（raisonneur，譯按：承襲自希臘悲劇之歌隊，是戲劇中的中立性角色，提供「客觀的」或「作者的」觀點或道理，用以調停劇中角色的意見衝突或給予建議和評論）則很少有特別的戲劇性功能，從頭到尾都是作者的代言人。一般常用的還有「敘事者」（narrator），比方亞瑟米勒（Arthur Miller）在《橋上風光》（*View from the Bridge*）裡所創造的敘事者，以及《墜落之後》（*After the Fall*）劇中功能較為有限的敘事者等等。主角人物用解釋性的口吻陳述自己，陳述對象可以是上帝也可能是心理分析師──這對米勒而言不太重要，對我們來說更不重要。

　　這些都是已發展出來的可能解決之道（譯按：解決在演出中同時呈現分析評論的難題）。在「丑客」體系裡，這個問題會被呈現出來，也會有一個相似的解決辦法以為對應。上述所有技巧中，最令我們深感痛惡的是欺瞞的作法，把真正意圖隱藏起來，偷偷摸摸地掩飾這些技巧的目的和用意；

與其如此，我們寧願看到厚顏無恥的人誠實地表現出它的面目、坦白真正的使用目的；欺瞞的結果，將產生某種角色「類型」（type），與其他角色越來越相近，卻離觀賞者越來越遠：例如歌隊、敘事者等等，這些人只存在於寓言故事裡，不是觀賞者所處的社會之中。因此，我們提出了一個「丑客」，他是跟觀賞者同時代的人、是他們身邊的鄰人，因為這個緣故，我們必須嚴格限制他所做的「解釋」工作，必須將他從其他角色身邊搬開，讓他更接近觀賞者。

在這個系統裡，之所以設計定時出現的「解釋」（explanations），目的是為了使戲劇表演在兩項相異且互補的層次上有所發展：一是寓言的層次（fable，可以使用劇場中的所有傳統虛構性資源來完成），另一則是「講演」（lecture），其中「丑客」變成了「註釋」（exegete）。

第二項美學目的所關注的是表演風格。的確，很多成功的戲劇演出都使用了一種以上的表演風格，像莫那（Ferenc Molnar，譯按：匈牙利作家，1878-1952年）的*Liliom*或萊思（Elmer Rice，譯按：美國作家，美國表現主義運動先驅之一，1892-1967年）的*The Adding Machine*（用寫實主義描繪人間，用表現主義刻畫天堂）。但另一個事實是，劇作家為了合理化這些風格變化而付出很大的痛苦代價。雖然用表現主義來呈現「天堂」景象可以被接受，然而，說穿了，那不

過是在掩飾寫實主義依然存在；甚至在電影裡，著名的《卡里加利博士的小木屋》，其實也是一部偽裝的寫實主義電影，影片中的辯詞是為了其所使用的表現風格而設計，將影片描繪成一位瘋子眼中所看到的世界，來合理化其所使用的風格技巧。

而《阿利那談尊比》本身任意變換的各種風格，則統合在一個整體性的魔幻氛圍之中，每一幕其實都出自於相同的魔幻手法。由於使用這些手法的方式不同而出現了表現風格上的多樣性，也因為持續運轉相同的手法而產生了整體感。演員的身體吸取了道德透視法（ethical scenography）的各種作用：黑與白、善與惡、愛與恨等等，他們的表演調性有時候是懷舊的，有時則充滿訓誡意味。

我們透過「丑客」提出了一個永久性的劇場系統（文本與卡司的結構），它涵蓋了所有表現風格或類型的手法技巧，讓每一場戲都能在美學層次上表現出它所要探討的問題。

運用任何一種表現風格的過程中，不可避免地都將產生貧瘠狀態。通常，人們會選擇某一種表現風格的手法，作為戲劇中主要場景的理想表現形式；然後，同樣的手法又被繼續沿用在其他場景之中，即使這些手法已被證實根本不敷使用；因此，我們決定單獨處理劇中每一個場景、單獨解決每

一個場景所提出的問題。此時，導演或編劇者被容許使用寫實主義、超現實主義、田園詩、悲喜劇以及其他類型或表現風格，不會被迫在整個作品或表演節目中僅使用同一種手法。

當然，這種處理方式可能會陷入一個完全無政府狀態的危機之中。為了避免此危險，我們特別加強了「解說」工作，如此一來，經過解說所補強的表現風格，將成為劇中通用的主要基調，而其他風格則必須與它產生關聯。這裡所談的劇本寫作，是本質上與評判、審理有關的作品；就像在法庭裡，每一個單獨的調停或證言都可以有它們自己的形式，不會因此破壞審判的整體形式。在「丑客」系統也一樣：每一個篇章或段落都可以用最適當的方式處理，而不破壞整體的統一性；它不是因為某一個特定形式的框限而產生，乃因為與單一戲劇觀點緊密扣連的風格多樣性所衍生的。

特別值得一提的是，「丑客」系統中，形式的多樣變化可能性，是系統中完全對立的兩項功能所帶來的：一是主角性的功能，亦即最具體的現實，另一個則是相反的「丑客」功能，亦即普遍化的抽象概念；這兩者的存在，使得各種表現風格都被容許，也都成為可能。

現代劇場太過於強調創新。兩次世界大戰、殖民地為求自由而發動的戰事、被壓迫階級的覺醒、科技的發達等等，

在在挑戰著藝術家，他們則以一連串形式上的創新來回應；急速演進的社會也決定了劇場在其中的快速演變。但是兩者之間有一項差異，卻變成了阻礙：每一項新的科學進展都為下一個進展奠定了基石，使其絲毫無損、全面增進。相反的是，劇場裡每一次的新進展，卻都意謂著喪失先前所獲得的全部。

因此，現代劇場技巧的發展，最重要的課題，是統整所有進展成果，唯有如此，每一次的新建樹才能夠豐厚過去所累積的資產，而不是破壞它（取代它）。這項工作必須在一個絕對彈性的結構中進行，才能吸納種種新的發現，同時維持結構的不變與完整。

在一個不變的結構中創造劇場的新規則與新慣例，可以讓觀眾在觀賞每次演出時，體驗遊戲的各種可能性。就像足球比賽有一套既定的規則，一套關於犯規與出局的嚴密結構，但這套規則並不妨礙每一場比賽的即興表現與意外驚奇。相反的，假如每一場球賽都必須遵循特別只為這一場比賽而設定的規則來進行，又假如球迷們必須從比賽中去學習這一套特定規則的話，那麼，比賽的樂趣就喪失了。換句話說，要享有更豐富的樂趣，預先掌握知識是絕對必要的。

在「丑客」系統中，同一結構可以運用在《阿利那談堤拉登茲》，也可以運用在《羅密歐與茱麗葉》，不過，在這

個不變動的架構底下，任何場景或章節、任何段落或解說的
創新都不會受到絲毫阻礙。

　　體育競賽不是唯一可以比擬的例子：比方說，觀賞者欣
賞一幅繪畫作品時，雖只端詳畫中的一部分，但能將它扣連
到畫作的總體呈現；而一幅大壁畫的各個局部，可以分開來
獨立欣賞，也可以在視覺上被嵌入整體之中。劇場作品要達
到這樣的效果，唯一的辦法是讓觀眾事先知道遊戲規則。

　　總結來說，「丑客」系統的美學目的之一──再也沒有
比這個更重要的──是嘗試解決客體性角色（character-object）
與主體性角色（character-subject）之間的兩難抉擇；簡單地
說，這項抉擇可以追溯到「思想決定行動」或「行動決定思
想」兩者之間的信仰。

　　「思想決定行動」的觀點在黑格爾的詩學中受到極度的
捍衛，甚至更早以前，亞理斯多德就已大力保護了。

　　這兩人都曾使用相似的詞彙陳述過：戲劇行為的產生，
是由於角色人物的精神狀態能夠自由活動之故。黑格爾甚至
更進一步地，好像預言巴西的現況一般，認為現代社會越來
越與劇場互不相容，因為現今的角色人物全都是各種法律、
習俗、傳統等糾結束縛下的囚犯，而且這些束縛隨著社會的
文明與發展而與日遽增。所以，唯有中世紀的王公君主才是
完美的戲劇英雄──換言之，就是擁有所有權力的個人：包

括立法權、行政權與審判權──無疑地，這正是今日的某些政治人物心所嚮往的渴望之一，夢想成為中世紀的人。唯有緊握絕對權力，這個角色人物才能夠「自由地展現精神活動」；假如這些精神活動要求他去殺人、擄掠、攻擊或寬恕的話，也沒有任何外力可以阻止他：角色人物所作的各種具體行為，都來自於他的主體性。

布萊希特──用理論家的身分出發，不必然是劇作家──所捍衛的則是完全相反的觀點。對他而言，角色人物是戲劇行為的一種反映，是客體與主客矛盾所發展出來的行為的反映；此意思是說，兩極之中的一極通常是社會的經濟下層結構，而另一極可能是一項道德價值。

「丑客」系統裡，各種衝突所織成的結構通常是下層結構式的，雖然角色人物們可能不覺察到這種在底層翻騰的發展狀態；也就是說，雖然他們可能身處黑格爾所講的自由狀態裡。

因此，此系統的企圖，是透過嚴密的社會分析，恢復主體性角色的所有自由。整合這些自由，可以遏止抒情式風格（lyrical styles）的主觀性紊亂特質：諸如表現主義等；讓世界不至於被詮釋為一種困惑狀態或一項殘酷宿命，而且，我們期望，它應該阻擋所有試圖將人類經驗化約為一張大綱圖表的機制性詮釋。

　　這個系統的目的很多，但並非全都是美學性的目的，更不是發源於美學之中。群眾購買力的高度局限性，大大降低了他們對於不必要產品的消費，其中包括劇場活動。每一種行業都應該在它所從事的領域中充分受到公正的對待，而不只是一味蒙蔽於樂觀的遠景之中；然而，我們所看到的事實卻是：劇場缺乏消費者市場、缺乏人力資源、缺乏公部門的支持，來推動劇場普及化的工作；相反的，公部門所提供的卻是諸多繁複的阻礙與限制（包括稅賦和種種規定）。

　　在這個不友善的大環境中，遵循「丑客」系統來演出，只須具備固定的一群演員便可以呈現各種表演，不必然需要有繁多的角色組群。每個歌隊中的每一位演員，都可以不斷提升自己詮釋其他角色的可能性，正因為如此，低廉的製作成本讓所有演出文本得以具體實現。

　　這些都是「丑客」體系的目標，要達成這些目標，則有賴於二項基礎結構的創造與發展：演員卡司與表演呈現。

「丑客」系統的結構

　　《阿利那談尊比》一劇中，所有演員詮釋了所有角色人物。因此，角色的分配工作是在每一個演出場景中完成的，

絲毫不受到演出延續性的限制；另一方面，我們也避免讓同
一位演員重複飾演同一個角色。

　　撇開一些明顯的差異不談，這種呈現方式就像一支足球
隊：每一位球員，不管他的位置在哪裡，都一直跟在球的後
面跑。在《阿利那談堤拉登茲》戲中以及「丑客」系統裡，
每一位演員都有一個事先設定好的位置，並且按照特別為這
個位置設定的規則來移動，演員被分配到的是各種「功能」
而不是角色人物，是因應文本中的衝突結構所需而設定的各
種「功能」角色。

　　這些功能中的第一種是「主角型」（protagonic）功能，
它在系統中代表的是具體、寫真的現實。這是唯一一個可以
讓演員與角色之間產生完美的、持久的連結的一項功能：單
一的演員飾演單一的主角。這時候，移情作用會產生。

　　執行這項功能時，必須做到幾項要求，包括演員必須使
用史坦尼斯拉夫斯基式（Stanislavskian）的詮釋方法，而且
是最正統的史氏形式。他的表演不能超乎角色身為一個人類
的必然限制：吃就要有食物、喝就該有飲料、打鬥就該拿刀
劍武器等等。他的行為必須像《他們不穿晚禮服》劇中的角
色一樣，他所移動的空間必須用安端（Antoine，譯按：十九
世紀末法國演員兼導演，新自然主義的代表，嚴格要求舞臺
佈景與空間營造的逼真）的方式來思考。「主角型」角色必

須呈現屬於該角色本身的外顯形象，而不是劇作者的；他會一直在舞臺上表演，從不被打斷，縱使「丑客」可能會在同一時間出現，對演出內容作分析：他則繼續做自己的行為動作，「真的」看起來好像是從另一個演出中走來，迷失在舞臺上的角色人物一般。他就是「生活的切片」（slice of life，譯按：出於左拉之語），他就是新寫實主義、法式真實電影、紀錄片，他所代表的是生活瑣事、明顯可見的真實事物。

這位演員不僅要遵循似真性的標準來演出，也要有自己的配景概念：包括服裝以及其他個人配件都要盡量求其逼真，讓觀眾一眼看到他，會以為沒有第四道牆的感覺，雖然其他三道牆可能也不見了。

「主角型」功能的企圖，是要把戲劇表演在提高抽象層次時，便經常喪失的移情效果再度找回來，因為觀眾在這些表演中往往會失去與劇中角色人物之間立即性的情感連結，而他們的經驗也被化約為一項純粹的理性知識。我們不需要為這項事實尋找起因——現在也不是處理這件事的時候——因為我們已經察覺到它的存在了。事實上，任何一位角色在任何戲劇演出中，都可以輕鬆達到移情效果，只要他用居家、職業、運動等方式來表演一項可輕易被辨識的工作。

移情作用不是一項美學價值：它只是戲劇儀式中的機制

之一，被當作好壞目的來使用。「阿利那劇團」的寫實發展
階段中，對於移情效果的使用並非全是正面的，很多時候，
對真實情境的認可反而取代了劇場原本須必備的詮釋性品
質。「丑客」系統中，這種外在移情作用（external empathy）
必定有「註釋」緊跟在後，而外在認可（external recognition）
也可以被嘗試和容許，但須將對此外在化的分析也同時呈現
出來。

　　主角不見得一定是劇中最重要的角色。《馬克白》的劇
中主角可以是麥克道夫（Macduff，譯按：最後殺死馬克白的
人），《克里奧蘭那斯將軍》的主角可以是任何一位平民，
而《羅密歐與茱麗葉》的主角可以是莫卡提斯（Mercutius），
《李爾王》的主角也可以是劇中的弄臣。只要是作者想要以
此作為與觀眾產生移情連結的角色，他便扮演了主角的功
能。

　　假如我們可以將「行為」與「行為理由」區分開來——
而且只為教化目的才這麼做——我們便可以說，「主角」採
取的是道德性的行為，而「丑客」則採取動機性（dianoethic）
的行為。

　　「丑客」體系的第二項功能便是「丑客」本身。我們可
以將它定義為跟「主角型」完全相反的功能。

　　「丑客」的世界是一個魔幻的真實，而此魔幻真實是他

創造出來的。若有必要，他會擬造出幻夢般的圍牆、格鬥場面、士兵或軍隊，所有角色人物都接受「丑客」所創造及描述出來的魔幻現實。若要打仗，他就會捏造出應有的武器，要騎乘，他就捏造出一匹馬，要殺自己，他就會把不存在的短劍當成真的。「丑客」的身分是多重的，他的功能便是唯一一個能夠在劇中扮演任何角色的人，甚至，當主角因受制於自身的寫實特質而無法做某些事情的時候，「丑客」更可以取代他。舉例來說：《阿利那談堤拉登茲》第二幕一開始，主角要在一個夢幻的場景中騎乘馬匹，但是，因為他不可能慎重到真的騎一匹馬上舞臺，於是，這場戲便由某個扮演「丑客」功能的演員，騎著一匹木馬（這樣才可以保持充沛體力）來取代……，每當這樣的狀況發生時，歌隊的主唱者便隨時可以扮演「丑角」的功能。

　　「丑客」演員的外顯形象必須依照劇作者或改編者的意思來呈現，並且在時間與空間上超乎其他角色。因此，在《阿利那談堤拉登茲》的例子中，「丑客」不能有十八世紀巴西異議份子的外顯形象或知識；相反的，他必須時時牢記此時此刻所發生的種種事件。此效果既發生在歷史事件的層次上，也發生在故事文本的層次上，因為「丑客」所代表的是作者或改編者，深知故事的開頭、中間發展和結局；他明白演出內容的每個情節與目的，可以說，他是全知全能的。

不過，假如他所扮演的不只是「丑客」演員的一般性功能，
同時也是劇中某個角色人物的話，那麼，他只須表現出他所
詮釋的那個角色該有的外顯形象就行了。

透過這種方式，所有的劇場可能性都附著在「丑客」的
功能底下：他是魔幻的、全知全能的、多重樣態的，而且無
所不在。在舞臺上，他的功能是各種儀式典禮的主人、說理
者（raisonneur，譯按：出自易卜生的劇本）、kurogo等等，
他為整體的演出結構提出一切該有的解釋，必要的話，他會
在歌隊主唱和合唱團的協助下達成這些任務。

主角與丑客之外，其他演員則被分成兩個歌隊：配角歌
隊和敵角歌隊，彼此都有各自的主唱者。配角歌隊的演員所
扮演的是輔助主角的角色，換言之，就是代表主角中心思想
的角色，因此，以《哈姆雷特》為例來說，霍拉旭、馬塞洛
斯、眾伶人、鬼魂等等便是輔助性的配角，這是代表「善」
的歌隊（代表「英雄」一方的歌隊）。另外一邊則是盜匪擄
掠的歌隊、「惡」的歌隊，這些演員所代表的是對立性的角
色，同樣拿《哈姆雷特》的例子來說，這些人便是克勞迪斯
國王（King Claudius）、葛楚德皇后（Queen Gertrude）、雷
提斯（Laertes）、波隆尼斯（Polonius）等等。

所有歌隊都沒有固定的成員數量，他們會隨著每一個演
出段落的發展變化而調整。戲服則有兩種類型：一種是代表

個別功能的基本服，以及跟功能所屬的歌隊有關的基本服；
另一種則跟功能角色無關，而是演員在劇中衝突點上所扮演
的各種社會性角色時所穿的服裝，當他所扮演的角色代表著
軍隊、教堂、無產階級、貴族、審判威權等社會性角色時，
他只能穿著某一種特定服裝。有時候，舞臺上會出現兩個以
上演員扮演相同的角色——比方說，一群士兵。這時候，就
必須有足夠的戲服讓這群演員同時使用，才能讓觀眾一眼辨
識所有扮演相同角色的演員，否則，有多少角色就必須準備
多少戲服。

至於性別，不論男演員或女演員，都可以飾演男性角色
與女性角色，當然，唯一例外的是，當戲劇行為的進展與否
取決於某個特定性別時。所有異性演員都必須在情愛場景中
表演，除非很意外地，「阿利那」決定演出田納西威廉斯的
作品，這根本是不太可能的事。

扣連這整個「丑客」系統結構的是樂隊——包括吉他、
笛子以及打擊樂器。這三位樂師也必須演奏其他的弦樂器、
管樂器、打擊樂器等等；除了輔助性的音樂吹奏之外，他們
還須唱歌，可以獨唱或跟歌隊的主唱者一起合唱，以此扮演
提供訊息或想像力的註解性角色。

以上就是這個系統的基本結構，它必須具有高度的彈性
空間，才能夠適用於任何不同的演出內容。舉例來說，假如

某齣戲必須由三組相互衝突的人馬來呈現某一個事件，那麼就可以創造三角的歌隊來表達，但仍舊維持原結構中其餘部分。再比方說，《羅密歐與茱麗葉》這類演出中，主角的數量可以增加到兩人，只留一個「丑客」，或將丑客的功能分散為數個歌隊主唱，而這些主唱可以扮演蒙塔格（Montague）家族與卡普立（Capulet）家族的首領等等。有時候，戲中主角並沒有被賦予特別的重要性，那麼，主角的功能可以廢除，取而代之的是，創造兩個「丑客」來擔任歌隊主唱的功能。最後，假如戲劇發展的重要過程中，只需要一個或二個演員便足夠表現劇中的衝突力量的話，那麼歌隊的主唱可以繼續保留，而將其他演員組合成一個單一的「丑客」歌隊。

不同文本的改編，將會帶來必要的修正，以維持卡司結構的不變。「丑客」也有一個不變的「表演結構」，不論在什麼演出之中。這個結構共有七個主要成分：致敬（dedication）、解說（explanation）、情節（episode）、場景（scene）、評論（commentary）、訪談（interview）以及勉勵（exhortation）。

每個表演的開場，通常是向某人或某個事件表示「致敬」。它可以是眾人齊唱的一首歌、一場戲或只朗誦一段短文，也可以是一個連續的場景、詩歌、文句等等。以《阿利那談堤拉登茲》這齣戲來說，「致敬」的部分是由一首歌、

一段誦文、一個場景以及一首合唱曲所組成，以這齣表演向
第一位為巴西解放運動立下典範的José Joaquim da Maia致
敬。

　　「解說」（explanation）是在戲劇行為中斷時進行的。它
通常以散文的形式寫成，由「丑客」以演說式的措辭朗誦出
來；它嘗試從演出者的觀點為戲劇行為凝聚焦點，在《阿利
那談提拉登茲》劇中，所謂的演出者，就是「阿利那劇團」
及其成員。「解說」可以使用任何有助於演講的資源來完
成：例如誦讀文字、記錄文件、信件、幻燈片、新聞報導、
電影、圖片等等。它甚至可以恢復某些場景，以便強調或修
飾它們，而把原文本中未出現的其他場景加進來（處理改編
作品時），讓演出變得更清楚。舉例來說，為了凸顯哈姆雷
特的優柔寡斷性格，我們可以加進一個果決的理查三世的場
景來襯托。「解說」標示了演出的基本風格：演講、論壇、
辯論、審判、註釋、分析、主題辯護等等。而介紹性的「解
說」則呈現了卡司陣容、劇作者、改編者以及劇中所使用的
技巧、劇場革新的必要性、故事文本的目的等等。所有的解
說行為可以也應該是高度動態性的，隨著作品上演地點或時
間的不同而機動變化。依據這個原則，我們可以說，假如某
齣戲想在一個未曾有過戲劇表演的小鎮上演的話，比較適當
的作法是將劇場的概貌解釋清楚，不要斷然使用「丑客」這

種特定的技巧。又假如表演當天，發生了某些與演出主題相
關的重要事件，那麼，他們之間的關係就應該趁機拿出來討
論。我們要特別強調的是這個永久性系統中變化無常、短暫
性的特質：客觀地說，它的用意在於提高彈性，以確保能夠
反映出表演當下的每一分每一秒，而不會被化約為只是一些
片段時刻。

　　這個結構大致可以被切割成數段情節（episode），這些
情節將組合成許多相互依賴的場景，而第一個段落
（sequence）通常會比第二個段落多一個情節：2比1、3比2、
4比3等等。

　　結構中的一場戲（scene）或一個事件（incident）都是
小規模的，但完整、自成一格，並且對戲劇行為的質性發展
帶來至少一個以上的變化。它可以是對話的形式、歌唱形
式，或者只是宣讀一份講稿、一首詩、一則新聞、紀錄文件
等等，這些形式對於各種衝突力量匯集的此系統而言，將產
生決定性的質變影響。

　　每一場戲的交互連結，是透過歌隊主唱或樂隊把韻文形
式的評論（comments）演唱出來而完成，而且這些評論是刻
意以魔幻方式來連結每一場戲。由於每一場戲都各有自己的
表現風格，因此，一旦有必要，評論（commentaries）就應
該向觀眾提示每一次的風格轉變。

　　訪談（interviews）並沒有自己獨特的結構性位置，因為
它們通常因應著說明性的需求而出現。很多時候，劇作者會
感到必須向觀眾呈現某個角色人物的真實心理狀態，但是他
再怎麼樣也不能在其他角色人物面前做這件事。舉例來說，
哈姆雷特的行為若要被觀眾所理解，唯有讓他的死亡欲望暴
露出來才行，但是，這種暴露卻不能在國王或皇后面前表
現，即使是霍拉旭或奧菲麗亞（Ophelia）面前也不能。於
是，莎士比亞運用「獨白」的方式來解決，而獨白後來演變
成了直接溝通的一種更實際、更快速便利的方式。不過，另
一種可能發生的狀況是，這種訊息性的需求會一直出現在整
個戲劇行為中，尤金歐尼爾（Eugene O'neil）解決這個問題
的方式，是讓《闖入者》（*Stranger Interlude*）劇中的角色們
使用不同聲調來呈現「言說的」（spoken）文本以及「思考的」
（thought）文本，並在燈光及其他劇場元素輔助下完成。而
在*Days Without End*這齣戲裡，由兩位演員來扮演約翰拉芬
（John Loving）這個人物被證實是必要的：一個詮釋的是約
翰，亦即他外顯的人格特質，另一個則詮釋拉芬，他的內在
生活。另外，「旁白」也是劇場史中一直經常被使用的方
式，現在不盛行使用這項技巧的原因，可能是因為獨白會產
生一個具有間歇性特質的平行結構，不但沒有為戲劇行為做
解釋，反而製造了混淆。

　　「丑客」系統的這項需求，是在劇場以外的其他儀式中
找到解答的。這種方式經常使用在體育競賽活動（例如足
球、拳擊等等）的中場換場時（換輪、換局、一刻鐘），或
是比賽期間的短暫休息時，播報員會訪問參賽的運動員或體
育專家，並直接向觀眾報導場上比賽進行的情形。

　　有了這項方法，每當演出中必須透露角色人物的「內在」
時，「丑客」便會中斷戲劇演出的進行，讓角色人物可以直
接向觀眾解釋他的理由。此時，被訪問的角色必須一直保持
該角色的意識狀態，也就是說，演員要先克制住自己「當下」
的意識。在《阿利那談堤拉登茲》這齣戲中，巴貝希那子爵
（Viscount of Barbacena）所發生的政治事件以及徵收皇家稅
款等問題，都將歸因於他的「仁慈心腸」，而不是他冷酷無
情地懷疑自己的想法是否可以透過旁白或其他技巧讓觀眾明
瞭──因為這些情況都沒有在他接受訪問、表達自己的想法
時出現。觀賞者（在「丑客」系統中）應該被容許提問他們
自己的問題，就像在一個有觀眾在場的現場節目一樣。訪談
是開放性的。

　　「丑客」表演結構的最後一項成分是勉勵（exhortation）
，這項工作由丑客來擔任，他會用每一齣戲的主要題旨來激
勵觀賞大眾。「勉勵」可以透過朗誦詩文或合唱歌曲的形式
來完成，或將兩者合併一起使用。

以上所談的就是「丑客」系統的基本結構。我們再重複一遍先前講過的話：這個系統，唯有在各種劇場技巧的短暫性特質中，才能顯現其持久不變的特性。它不會裝作一副能為美學課題提供確切解決之道的樣子，然而，它真正束裝放膽去做的是讓劇場在我們國家中再次成為可能，這燃起了我們的企圖心，繼續思考劇場事業是值得奮力一搏的。

英雄在這個時代中並沒有被認真地看待，所有新的劇場發展趨勢大多蔑視英雄，從晚近美國編劇（American Dramaturgy）的新浪漫新寫實主義（neoromantic neorealism）樂此不疲地剖析失敗與成功開始，一直到不談布萊希特的新布萊希特主義（new Brechtianism）均是。

在美國編劇的例子中，「揭露失敗」的宣傳性意識形態日的相當明顯：知道還有人比我們的狀況更糟糕，總是一件好事──可以讓那些敏感的觀眾，深深為自己有經濟能力買票進劇場看戲感到安心，也為個人的家庭生活幸福充滿感謝，不像劇中的角色人物一般受困於罪惡的折磨以及精神疾病的摧殘。英雄，不論是何許人，總是抱持著堅定的行動，並且說「不！」；美國劇場剛好相反，為了順從商業利益，總是說「好！」。它的主要功能就是粉飾太平、湮滅一切。

至於「新布萊希特主義」（neo-Brechtianism），問題就複雜多了。我們應該問，是布萊希特把英雄趕走了？ 還是那些

崇拜布萊希特作品的熱心晚輩所作的詮釋把英雄趕走了？或許我們應該先來檢視幾個例子，才能幫助思考此問題。

布萊希特曾在自己所寫的某首詩當中，描述慈悲濟世的聖馬丁（Saint Martin the Charitable）的英雄事蹟。他提到，在某個嚴寒的冬夜裡，這位聖者走在街道上，看見一位瀕臨凍死的可憐人，他立刻「英勇」且毫不遲疑地摘下自己的帽子，撕成兩半，一半給了那個可憐的人，另一半給自己，最後，兩個人就這樣一起凍死了！我們要問的是：聖馬丁是一個英雄嗎？或者，先不考慮他的聖行，我們用一種中庸的方式來問，他是不是作了一個未經大腦思考的行為呢？……世上沒有任何英雄主義的準則是勸人作蠢事的，聖馬丁的英雄行為是未去神秘化的，為什麼？只有一個簡單的理由：那根本不是英雄作為。

在另一首也是關於英雄的詩當中，布萊希特強調，當某位將軍打贏了一場戰役，他身邊一定跟隨著一起並肩作戰的千軍萬馬；當凱撒大帝越過魯必康河時（Rubicon，譯按：西元前49年，凱撒渡過義大利北部的此河，與羅馬執政龐貝決戰），身邊必定帶著一位御廚隨伺在側。很顯然的，布萊希特並不是要批評英雄不會自己煮飯作菜，也不是要指責將軍身邊還帶著士兵一起打仗；相反的，布萊希特增加了英雄的數量，沒有否定任何無名小卒。

　　不過，我們仍然可以發現，有人認為布萊希特拆穿了英雄的假面具。在《伽利略》一劇中，伽利略在宗教法庭尚未傳喚審判之前，「懦弱地」否認了他發現地球自轉的事實。評論家認為，假如伽利略是一個英雄的話，就應該英勇地堅信地球會轉動，而且更英勇地接受烈火焚燒的懲罰。不過，我倒認為要成為一位英雄，不一定要保持絕對的緘默──我甚至大膽地想像，某程度的聰明智慧是作為英雄的一項基本要求。將英雄主義歸功於一項蠢行，其實是神秘化的作法，而伽利略的英雄行為在於他欺瞞，因為，講出實情才是蠢行。

　　布萊希特並未斥責英雄主義的本質，事實上，這本質根本不存在，他譴責的是英雄主義的某些觀念，而每個社會階級都有自己的英雄主義觀。布萊希特在他寫的某首詩當中曾說過，人必須懂得怎麼講實話與怎麼說謊、懂得怎麼隱藏自己與暴露自己、懂得怎麼殺人與自我毀滅。這聽起來跟吉卜齡在〈如果〉（「我的孩子，你會成為一位堂堂男子漢」）中的英雄觀念很不同；另一方面，布萊希特的語言近似毛澤東主義（Maoism）所倡導的游擊戰略：當你的實力強過對手十倍時，才可以跟他面對面進行肉搏攻擊。Orlando要是聽毛澤東的話，可能會比聽她叔叔的話變得更加狂暴；亞馬迪士軍（Amadises）與西得騎兵（Cids）的英雄主義決定於農奴制度

與統治政權，任何人想要改變這些既有體制，就必須在那些
從前是卡斯提爾（Castile，譯按：在西班牙建國的古代王朝）
仕女、現在變成妓女的女人眼前，跟假想的敵人搏鬥。這正
是唐吉軻德的命運，而且一直不斷重複出現，某一階級的英
雄總是成為下一個階級的唐吉軻德。人民公敵史塔克曼博士
（Dr. Stockman，譯按：易卜生的劇本《人民公敵》主角）是
一個布爾喬亞的英雄，他的英雄事蹟是什麼？ 假如情勢到達
最糟的境地，他可以選擇讓自己的城市腐敗，因為他唯一在
乎的只是抨擊熱水源所遭受的污染情形，也就是自治區裡唯
一且最重要的收入來源。在易卜生的這個劇本裡，城市中的
布爾喬亞發展之需與其公民所鼓吹的道德價值之間的矛盾被
暴露無遺。史塔克曼博士保有自己的價值觀，但犯了「純潔」
之過──他獨特的英雄主義便在於此。我們可以譴責史塔克
曼博士，因為我們知道，真正的解決辦法（假如我們把布爾
喬亞階級之外其他階級的真實也納入考慮）不是他所提出的
那樣，更不存在於劇中所呈現的問題說法之中。不過，假如
我們譴責他的話，那麼我們所譴責的將不只是他的英雄主
義，也譴責了布爾喬亞階級及其所有價值觀，包括道德價
值。

　　史塔克曼博士的英雄主義，是由支持他、型塑他的布爾
喬亞價值結構所決定、背書的。每一個階級、每一個身分制

度或資產分配制度裡都有自己的英雄，他是不可轉讓的；因此，每個階級的英雄只能用該階級的價值標準來理解。被壓迫階級可以「理解」支配階級的英雄，但支配行為依然持續發生，包括道德支配。就像西得騎兵為了保衛亞鋒索四世（Alfonso Ⅳ）而英勇地冒著自己的生命危險護衛他，並英勇地承受屈辱以為酬賞。今天的西得騎兵則英勇地把他們的老闆帶到勞工法庭接受審判，並在工廠大門前組織罷工糾察隊，對抗催淚瓦斯和警察的槍彈。身為侍從的古代西得並非一味愚蠢地護君，就像身為無產階級的今日西得也不會覺得自己想做的事是愚蠢的。古今西得都是英雄。

處理英雄議題時，文學作品可以輕易地把他們描寫成活生生的人，也可以將他們神秘化，這完全取決於每一部作品的不同目的而定。凱撒大帝是一個體弱多病的人，此羸弱特質可以透過角色人物忠實地表現出來，但這個角色也可以被神秘化為一個健康活躍的人，或者，劇作者也可以乾脆不提供這方面的任何訊息。

傳說（myth）是對人的簡約化（simplification），這一點我們沒有異議；但是，將人傳說化（mythicization）不見得必須神秘化（mystify），若是神秘化的話，我們將會也應該提出嚴重抗議。斯巴達卡斯（Spartacus，譯按：第一次世界大戰末期的德國革命者）的傳說對我們一點也不困惑，雖然

我們知道或許他的英勇事蹟並沒有那麼偉大；葛拉查斯
（Gaius Gracchus，譯按：羅馬時期的軍官兼議員，與其兄長
推動農地改革政策，帶領平民對抗貴族壟斷，後遭對手暗
殺，西元前153-121）和他的農地改革政策也不會困惑我們。
但是，堤拉登茲的傳說卻讓我們感到不安，為什麼？

　　傳說化的過程就是誇大真實事件的重要性以及被傳說化
者的個人行為。葛拉查斯的傳說比他個人真實面貌更具革命
色彩，但是，這個人的確將土地分配給了農民，而且還因此
被地主們殺害；人與傳說之間的差別只在於量的不同，因為
行為的重要性和事實是相同的：只不過，重要的事實被誇大
了，而周邊的枝節事實則被隱沒了，例如他的廚師、美酒和
愛情故事，便不會成為傳說中的一部分，即使這些小事情都
是個人生命中不可或缺的成分。創造葛拉查斯的傳說過程
中，沒有必要知道他是否有情婦或他對食物和飲料的特殊喜
好是什麼等等不相干的事，就像在堤拉登茲的傳說中，也沒
有必要交代他的私生女和小老婆，即使這兩個人一直與他有
密切的關聯是不容懷疑的事實。

　　假如堤拉登茲的傳說化過程只是削減次要史實的話，那
麼我們對它不會產生疑問。但是，支配階級總是習慣「改編」
其他階級的英雄，在這些被改編的例子中，傳說化的目的在
於模糊重要史實，視其猶如單純的偶發事件——另一方面，

卻大力強化事實的偶發性特質。這種狀況就發生在堤拉登茲的例子中。他一生事蹟的重要性在於深具革命性意涵，而插曲是，他同時是一個禁欲主義者。堤拉登茲在他那個年代是一個革命者，在其他年代可能也是，包括我們現在。他浪漫地追求一個壓迫性政權的毀滅，企圖以另一個更有希望為百姓帶來福利的政權來取代。這是他想為我們國家所做的事，而且確實將自己這股強烈的欲望轉化為實際行動，他的生命中，沒有比這件事更重要的：包括絞刑台上的痛苦折磨、承認罪過以及因正義直言而被處死等等。今天，人們習慣性地把堤拉登茲當作是巴西獨立史上的英雄，卻忘記他是一位革命性的英雄、一位扭轉當時社會現實的改革者，因為這則傳說被神秘化了。必須被打破的不是傳說本身，而是神秘化；應該被貶抑的不是英雄，應該被張揚的是他的奮鬥史實。

　　布萊希特曾歌頌：「快樂就是不需要英雄」（Happy is the people who needs no heroes），我同意。但我們不是一群快樂的人：所以，我們需要英雄。我們需要堤拉登茲。

註　釋

① 「N. N」是「no name」（沒有名字）的縮寫，意指那些名字不被大家所熟知的演員們，不知名的演員。

附　錄

附錄一

「丑客」系統的技巧

　　跟人們不察覺日常生活中的儀式一樣，觀眾也很難在劇場中意識到各種儀式的存在；因此，我們必須使用某些技巧，讓觀賞者「看清」儀式的運作，看清社會性需求（social needs）而非個人願望（individual wishes），看清角色人物的異化面貌，不與他產生移情關係。

　　這項工作在電影中做起來比劇場容易得多，因為攝影機的鏡頭可以為觀賞者篩選注意的焦點，並把他的觀察力集中在某個設定點之上。所以說，安東尼奧尼（Antonioni，譯按：法國電影導演）是一位將抽象事物具體化的高手大師，在《日食》（*The Eclipse*）這部電影中，亞蘭德倫（Alain

Delon）所飾演的角色是一個權力欲望很強烈的人，時時想搶奪第一、處處想獲得勝利；而這項特質的具體化表現在他連車帶人摔到河裡後，車子（影片中，我們經常看見它飛快地奔馳）被吊車掛在半空中那一剎那，也表現在他跟摩妮卡維堤（Monica Vitti）做完愛後，隨即撥了六、七通電話，接著電話馬上就響個不停，把他帶回到股票市場的異化世界裡。

　　在劇場裡，演員的動作必須像電影中攝影機所負責的工作一樣。

1. 分解儀式（breaking up the ritual）：模糊儀式的日常型態，使其因此被分解：譬如，被刑求者在離執刑者很遠的地方表現被嚴刑拷打的痛苦；而戀人們的深情愛意則在遠離心上人的地方表達；或者，拳擊手各自在一定的距離之外出手等等。這項工作是要拆解某一個現象，使其支離破碎，剝開其機制，讓機制中的各個成分都可以單獨地被看清。

2. 顛錯時序（breaking up time）：這項技巧的訣竅在於讓行為反應在行為產生之前發生。舉例來說，打鬥者在被攻擊之前就先哀嚎，侍從在君主進宮前就先跪拜在地等等。也就是說，某個被異化的角色人物必須在儀式中執行他所扮演的功能，即使這項關係中的其他

成員並不在場；就像卑屈的奴僕仍必須表現出卑躬屈膝的模樣，即使他所服務的對象不在場；而威嚴的將軍也須繼續下達命令，即使沒有士兵可供他指使……。這項技巧幾乎是把決定儀式的那個人拿掉，而讓被儀式化的人繼續表現他的儀式。

3. 視覺觀點的繁衍（multiplication of optical perspectives）：用不同的視覺觀點再現同一項儀式。就像足球賽中射球進門的動作，由許多不同的攝影記者從不同的視覺角度來補捉，讓人可以從不同位置看到該球員的表現；或像《波利瓦》（*Bolivar*）所描繪的是一個劊子手被繁衍為三個，三者一起執行同樣的動作，同時距離受暴者遠遠的。

4. 他種儀式場景的應用（application to one scene of the ritual of another）：當我們想揭發某時期教會的階級傾向特質時，「傳教士─信徒」的儀式可以應用「地主─農民」的關係來表現；而「主人─奴僕」的儀式可以用愛情儀式來表現；「資本家─勞工」的儀式，就用「指揮官─士兵」的儀式來表達等等。這項技巧的重要性在於能夠揭穿各種關係中的真正本質，拆除所有虛假的表象面貝。

5. 重複執行儀式（repetition of the ritual）：用完全相同

或部分修改的方式，重複執行儀式二至三遍，這樣一來，觀賞者便會開始意識到牽動這項儀式進行的關鍵軸線。

6. 同步進行的儀式（simultaneous ritual）：在某項儀式進行間加入另一項儀式，而且同時發生，以此作為比較或添加其他意義。

7. 變身（metamorphosis）：演員透過緩慢轉變的方式，從某個角色變到另一個角色，並讓原本角色的特質繼續存留在新角色身上。比方說，從一隻狗變成一位士兵。假如這種方式不管用，就用「卡」（cut）的方式讓轉變發生。

附錄二

社會性假面（social mask）

（「行為」就是聲音、動作、姿態、詮釋。「配景」則是道具、服裝、個人物品、各種外觀、實體面具，不論是否取自民俗生活，但需清楚且唾手可得、易於辨識的實體）

1. 這位角色人物屬於哪個階級？這個問題是表現社會性

假面、行為、配景等特徵的基礎。也就是說，他是中產階級或勞工階級？是地主或農民？他是他耕作的那塊土地的主人嗎？他是一位官僚嗎？或他是管理者呢？簡單地說：他是出租自己勞力的人？還是開拓自己資本（金錢與土地）的人？

2. 他的基本社會性角色（basic social role）是什麼？跟製造業有關嗎？領班嗎？秘書嗎？是資深打字員還是打字新手？是大都市裡的警察還是鄉下的警員，是聽從中央官僚系統的命令還是聽從警長與鄉鎮長的指揮？是毒販嗎？是軍官的司機還是計程車司機？跟他最常來往的人相比，他所賺的薪水算多還是算少？

3. 家庭關係（family rolations）如何？父親是誰？母親呢？有沒有兒女？外甥姪兒？叔伯嬸姨呢？跟生產領域上的位置相比，這個角色人物在家庭結構中的關係是什麼？家庭裡賺最多錢的是父親嗎？或是母親賺較多，而父親只是一個退休或失業的人呢？女兒是父母親的苦力嗎？或者，她離開家裡，在夜總會上班，成為家中經濟的支柱？

4. 性別（sex）呢？誠如上述，跟生產關係的結構相比較，性別和家庭關係的結構如何？

5. 家庭－鄰居－工作之社會性複合關係（the social

complex family-neighborhood-work）。街坊鄰居、同事、球隊隊友、互助會成員、同班同學、職業同行等。

去假面（the unmasking）

此工作在於確立人類所有可能關係的結構之真相，彼此相互比較：包括生產、工作、性別、家庭、休閒娛樂等關係。劇中人物的假面必須被摘除，包括在他所扮演的每個角色中、角色與角色的依存關係中，以及從某結構中的某角色轉化為另一結構中的另一角色時。

我們必須明白，雖然人人生而平等，卻在各種不平等的結構（家庭、工作、學校、左鄰右舍等等）中產生彼此關係，而基本上這些不平等來自於左右生產關係的底層結構，一旦生產關係的底層結構改變，所有其他關係也將殘酷地跟著變動。在革命過程中，重要的是把底層結構的改變實況以及上層結構改變的必要性掀露出來，才能讓革命順利往前推進。

實　例

警衛：

他是一位無產階級，因為出租自己的勞力（穿著勞工

的制服）換取薪水；他是一位中產階級，因為在某些場合中，他護衛著中產階級的利益，而且想法也像中產階級（戴一頂高帽，或穿戴觀賞者所認定的中產階級象徵物品）；他是其他警衛的同伴（比方說，他們可以穿著像足球隊一般的同色服裝）；他在執行任務時是一個鎮壓者，為維護秩序（使用一把棍棒或槍枝）而鎮壓；他是兒子的父親（演出時，穿戴任何可引起共鳴的父親象徵物……）等等。

教士：

十字架：象徵耶穌受難。

聖經：象徵信條。

鞭條：象徵壓制。

牧牛人的長褲：象徵地主。

父親：

他是一位中產階級，一家之主。

他是被兒女剝削的母親的伴侶。

他是女兒的老闆，妄想或必須將她售以高價，或阻止她跟別人上床以避免懷孕的危險，平添一張餵養之口。

執行過程的步驟

1.去儀式化與去假面（deritualizing and unmasking）：將每個角色人物拆解成他的社會性假面的各種元素，分析這個假面在日常生活關係中必須執行的各種儀式，以及它在各種結構與關係（包括生產、家庭、左鄰右舍、朋友等等）的交織中必須執行的儀式。

2.分析與討論（analysis and discussion）：對所有連結、轉化社會性假面與儀式的各種新可能性做一番研究，並探討上層結構因受到底層結構的改變而可能或必要的改變。舉例來說：向眾人宣布警察是維護秩序的人，而且將會一直如此，然後開始讓他們明瞭，需要改變的，更深沉地說，其實是那些必須被維護的秩序。在這個例子中，警察必須脫下布爾喬亞的高帽子，戴上勞工的安全帽（這就是為什麼美國警察的穿戴像極了太空人，不像他們身邊的勞工大眾）。

3.再儀式化與再假面化（re-ritualization and remasking）：新的組成元素篩選出來之後，新儀式也跟著選定了，而新結構跟先前舊有結構的差異也因此浮現。

被壓迫者劇場　　　　　　　　　劇場風景 5

著　　　者／Augusto Boal
譯　　　者／賴淑雅
出 版 者／揚智文化事業股份有限公司
發 行 人／葉忠賢
執行編輯／鄭美珠
登 記 證／局版北市業字第 1117 號
地　　　址／台北縣深坑鄉北深路三段 260 號 8 樓
電　　　話／(02)8662-6826
傳　　　真／(02)2664-7633
網　　　址／http://www.ycrc.com.tw
郵政劃撥／14534976
印　　　刷／偉勵彩色印刷股份有限公司
法律顧問／北辰著作權事務所　蕭雄淋律師
初版二刷／2009 年 5 月
Ｉ Ｓ Ｂ Ｎ ／957-818-167-1
定　　　價／新台幣 320 元
原著書名／TEATRO DE OPRIMIDO
Copyright © 1979 by Augusto Boal
All RIGHTS RESERVED.
Complex Chinese Characters Copyright ©2000 by Yang-Chih Book
Co., Ltd.
For sale in worldwide
Print in Taiwan

國家圖書館出版品預行編目資料

被壓迫者劇場 ＝ Augusto Boal 原著／賴淑雅
　譯. -- 初版. -- 台北市：揚智文化，2000 [民
89]
　　面；　公分 -- （劇場風景；5）
譯自：Theatre of the oppressed
ISBN　957-818-167-1（平裝）

1. 劇場　2. 表演藝術

981　　　　　　　　　　　　　　89009810